Van Gogh

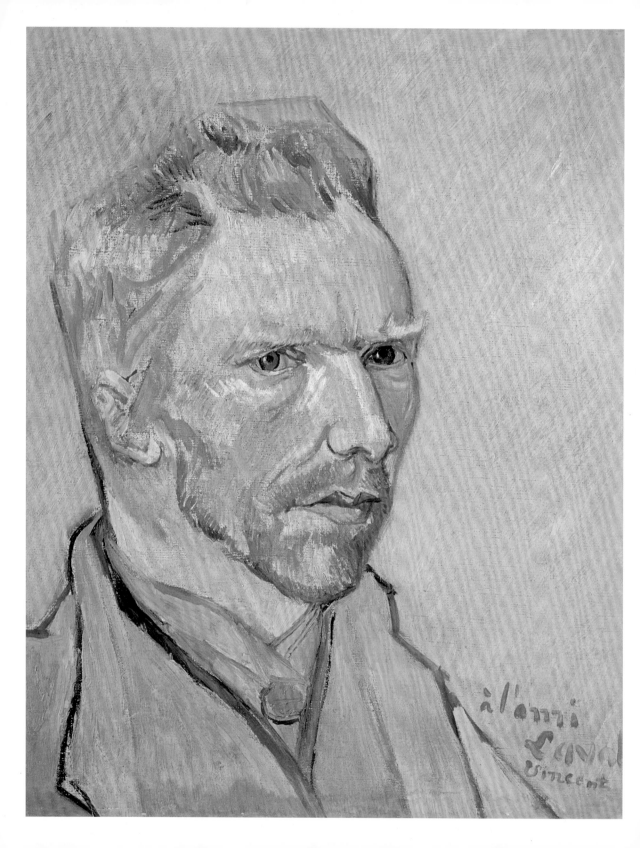

ART CLASSIC 2

반 고흐

페데리카 아르미랄리오 외 지음

이경아 옮김

예경

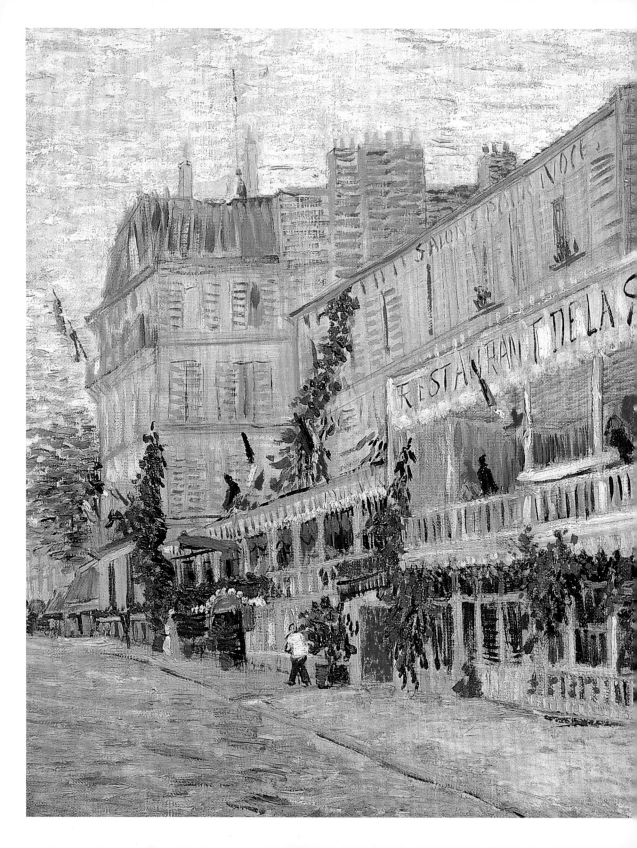

차 례

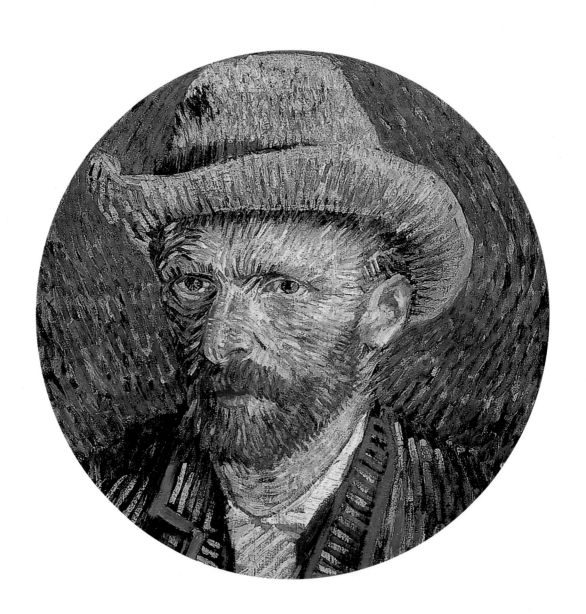

반 고흐의 생애와 예술

반 고흐의 생애와 예술

페데리카 아르미랄리오

빈센트 반 고흐는 누가 뭐래도 세계에서 가장 유명한 화가 중 한 명이다. 그의 독특하고 감동적인 회화 스타일은 예술에 대한 문외한조차도 인정하고 있다. 파란만장한 생애와 비극적인 자살 때문에, 반 고흐는 산업 혁명으로 삶의 속도가 빨라지고 개인의 소외가 심화되면서 사회를 좀먹는 존재의 고통과 현대성의 상징으로 떠올랐다. 게다가 문학과 영화도 반고흐 '신화'를 살찌우는 자양분이 되었다. 1921년 독일의 작가이자 예술 비평가인 율리우스 마이어 그레페는 《빈센트: 신을 찾는 남자의 이야기》(영문판은 1926년 《빈센트 반 고흐: 전기연구》로 출간)를 출판했으며 어빙 스톤은 1934년에 《삶의 열정》을 출판했다. 스톤의 책은 1956년 빈센트 미넬리 감독이 메가폰을 잡은 동명의 영화에 영감을 주기도 했다. 이 영화에서 커크 더글라스가 반 고흐를 앤터니 퀸이 고갱을 맡아 열연했다. 심리분석 학자들에게 예술가들은 마르지 않는 샘처럼 무한한 연구 주제를 제공했다. 예를 들어 프로이트는 레오나르도 다 빈치와 루카 시뇨렐리에 대한 글을 썼으며, 1922년 카를 야스퍼스는 반 고흐의 병을 정신병으로 '진단했다.' 사실 반 고흐는 불안정한 떠돌이 생활과 남다른 감수성 때문에 더 심해진 간질 발작으로 고통받았다는 쪽이 더 신빙성이 있다.

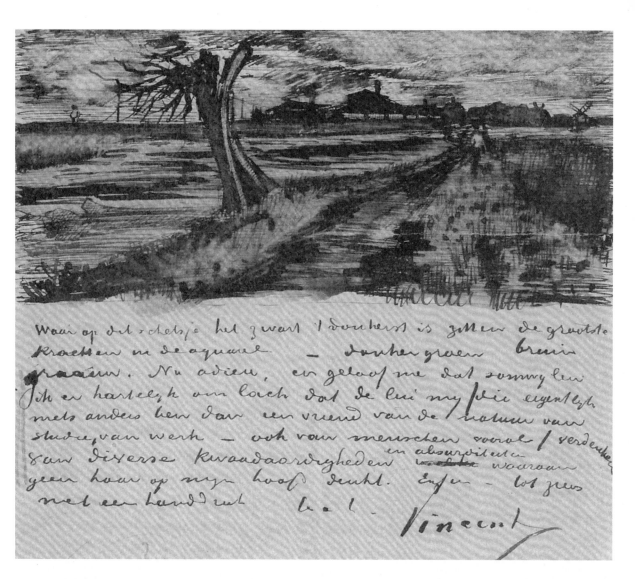

편지를 통해 엿보는 반 고흐의 삶

반 고흐의 삶을 다루는 허구의 작품들은 이 화가가 쓴 방대한 양의
편지에 기초했을 것이다. 이 편지에서 우리는 그의 예술 이론, 성격
과 삶의 굴곡에 대해 소중한 정보를 얻을 수 있다. 1872년부터 반

▲ 테오에게 보낸 편지, 1882년 8월

고흐는 동생인 테오와 자주 서신을 교환했다. 당시 아방가르드적 성향의 화상이었던 테오는 최초로 인상주의 화가들을 옹호한 사람들 중 한 명이었다. 19세기 말의 통신 수단은 편지가 유일했다. 그래서 형제가 편지를 주고받은 것이나 그 양이 방대하다는 점은 놀랄 일이 아니다. 오히려 그 편지가 잘 보관되었다는 점이 더 놀랍다. 예술가들이 죽으면 사생활을 보호하는 차원에서 편지를 없애는 것이 일반적이기 때문이다. 이 편지들을 보관했을 뿐만 아니라 반 고흐 형제가 여동생인 빌레미나, 친구와 동료에게 보낸 편지까지 모두 묶어서 책으로 출판한 사람은 테오(형이 죽은 후 육 개월 후 그도 형의 뒤를 따랐다)의 아내였다.

반 고흐는 죽음을 몇 달 앞두고 서서히 인정을 받기 시작했다. 그 후 1980년대부터 개최된 대규모 전시회로 그의 명성은 빛을 발했고 지난 20년 간 경매에 나온 그의 작품은 고가의 행진을 계속했다.

19세기 말 격변하던 미술계

반 고흐 하면 떠오르는 이미지 중 하나는 아웃사이더이다. 그 이미지는 세상으로부터 이해받지 못한 천재로 확대되었다. 미쳤지만 시대를 앞서간 예술 세계를 추구한 통찰력 있는 화가의 이미지 말이다. 반 고흐의 화풍은 모든 예술 사조와 문화 사조를 '주의'라고 이름 붙이던 시대에조차도 딱히 무엇이라 규정하기 어렵다. 그 시대

◀ 오베르의 교회(일부), 1890년 6월(207쪽 참조) ▶

는 인상주의에서 상징주의로, 퇴폐주의에서 미래주의로 끊임없이 사조가 변해가던 시기였다.

1830년대 '바르비종파'로 유명해진 한 무리의 화가들이 파리에서 그리 멀지 않은 퐁텐블로 숲에 있는 바르비종 마을에서 작업을 함으로써 프랑스 풍경화에 일대 변혁을 가져왔다. 자연 속에서 직접 스케치를 한 장 바티스트 코로와 영국 화가 존 컨스터블이 그린 혁신적인 풍경화에 자극을 받은 테오도로 루소, 샤를 프랑수아 도비니, 쥘 뒤프레를 비롯한 몇몇 화가들은 '야외에서 직접 그리기 방식(en plein air)'을 도입해 더욱 자연스러운 풍경과 다양한 빛의 효과와 매 순간 변화하는 자연의 모습을 재현했다. 사실주의가 풍미했던 19세기 후반에 주류를 떠난 화가는 이들만이 아니었다. 이들은 사회적인 주제와 '민주적인' 장면을 그렸으며 과거의 회화가 정립해 놓은 형식적인 범주에 무관심했다. 대신 새로운 미학적 범주로 '추한 현실'을 소개했다. 귀스타브 쿠르베는 주로 노동 계급의 비참한 상황을 다루었다. 한편 바르비종파 화가들과 자주 그림을 그리러 다녔던 장 프랑수아 밀레는 농부들의 삶에 초점을 맞추었다. 1860년대 에두아르 마네라는 스타를 필두로 한 신진 그룹은 진실을 그린다는 것에 대한 의견은 다 달랐지만 모두 인상주의를 확립하는 데 일조를 했다. 클로드 모네, 오귀스트 르누아르, 에드가 드가, 카미유 피사로, 알프레드 시슬레가 현대적인 생활, 구도의 자유와 더욱 자

유로워진 회화 기법에 대한 관심을 공유했다. 폴 세잔도 처음에는 이런 움직임에 동참했다. 이 화가들은 이를 바탕으로 빛나는 색을 표현하고 시시각각 변화는 날씨와 순간의 인식을 묘사했다.

1886년 반 고흐는 파리에 있는 동생 집으로 옮겨갔다. 그 해 세계 예술의 중심지인 파리에서 예술적 경향을 한눈에 보여주는 대형 전시회가 네 차례 개최되었다. 그 중 한 전시회에서는 관전(官展)인 살롱에 출품했던 퓌비 드 샤반의 작품이 전시되었다. 고대 그리스 예술에서 영감을 받은 그의 작품은 물리적이거나 시간적인 맥락이 전혀 없는 것 같았다. 이 작품은 초기 상징주의에 지대한 영향을 미쳤다. 또 다른 전시회는 인상주의 화가들의 여덟 번째 전시회였다. 그 당시까지 인상주의 화가들은 개인전을 고사하고 단체전밖에 열지 못했다. 그것도 인상주의를 만든 초기 화가들만이 말이다. 그 전시회에서는 젊은 화가인 조르주 쇠라의 〈그랑드 자트 섬의 일요일-1884〉가 센세이션을 불러일으켰다. 쇠라는 순색을 찍은 작은 점을 다른 색 점과 나란히 찍어 넣어 그림을 그렸다(여기에서 점묘법이라는 이름이 나왔다). 이런 화법을 통해 화가가 팔레트에서 물감을 섞지 않아도 관찰자의 인식에는 섞인 것처럼 보였고 그 결과 명도가 더 높아지는 효과를 거둘 수 있었다. 이미 야외에서 사전 습작을 많이 한 후 작업실에서 이 작품을 그린 쇠라는 화학자 미셸 외젠 슈브뢸의 논문 〈색의 동시 대비 법칙〉(1839)과 미학의 과학적 기반에 대한

▶ **론 강 위로 별이 비치는 밤**, 1888년 9월

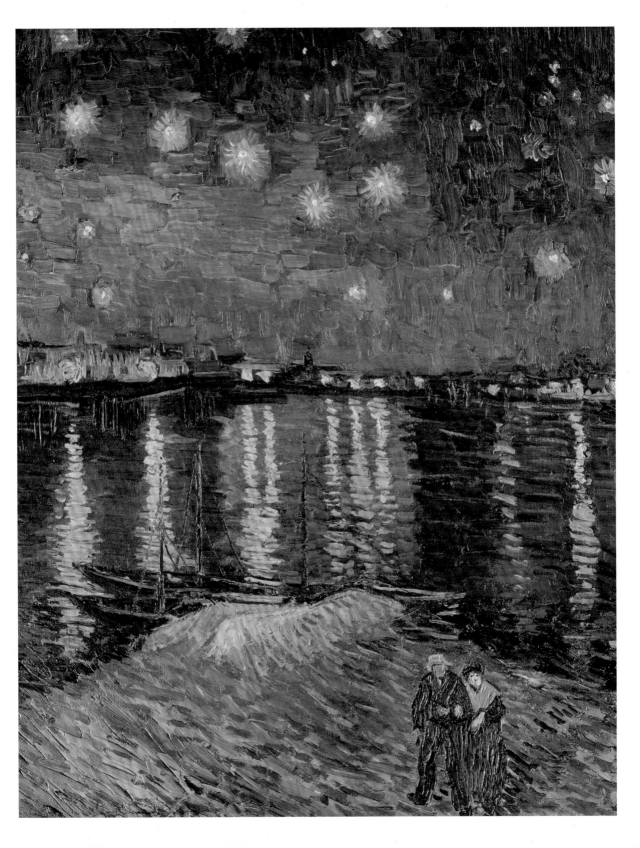

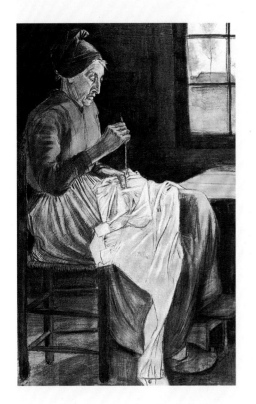

▲ 바느질하는 여인, 1881년 말

샤를 앙리의 연구에 영감을 받았다. 인상주의 화가들의 여덟 번째 전시회에는 고갱의 풍경화와 드가의 누드 연작도 선을 보였다. 그러나 인상주의를 만든 모네와 르누아르는 고급스러운 조르주 프티 화랑에서 작품을 전시하기로 했다. 당시 파리에서 열린 마지막 전시회는 살롱 데 장데팡당에서 열렸다. 이 전시회에서도 쇠라는 〈그랑드 자트〉를 출품했다. 그 외에도 폴 시냐크, 카미유 피사로와 그의 아들인 루시앵과 같은 '인상주의의 이단자들'이 이 전시회에 참여했다. 이들 '신인상주의 화가'들은 비평가인 펠릭스 페네옹의 후원을 받았다. 페네옹은 '자연주의적인' 인상주의가 '과학적인' 인상주의에게 자리를 물려주었다고 주장했다.

이처럼 온갖 스타일과 트렌드가 어우러지고 변화하는 용광로 속에서 반 고흐의 초기 배움의 시기가 끝이 난다. 그는 당시의 더욱 진보적인 화파에 관심이 있었지만 인상주의도 점묘주의도 아니었다. 어느 모로 보나 상징주의자라고도 볼 수 없다. 그는 당시의 모든 경향에서 영감을 얻었지만 그 경향에 반하는 그림을 그렸다. 그리고 자신만의 독특한 스타일을 창조했다.

화상에서 목회자로

빈센트 빌렘 반 고흐는 1853년 3월 30일 북 브라반트의 흐로트 준데르트라는 마을에서 개신교 목사의 여섯 아이 중 장남으로 태어났

다. 1869년 학교를 졸업한 반 고흐는 헤이그로 갔다. 그는 (후에 유럽에서 가장 중요한 예술상의 한 명이 된) 빈센트 삼촌의 추천을 받아 파리 화상인 구필의 네덜란드 지사에 견습생으로 취직을 했다. 구필은 주로 19세기 프랑스와 네덜란드의 미술작품과 모사품을 다루었다. 덕분에 반 고흐는 유럽에서 가장 존경받는 화가의 한 사람이었던 밀레가 화폭에 담은 농부의 삶에 친숙해졌다. 그와 함께 바르비종파의 그림과도 친숙해졌다. 17세기 네덜란드 회화의 전통과 마찬가지로 바르비종파는 요제프 이스라엘스, 안톤 모우브, 야콥 마리스가 활동한 '헤이그파'에 영감을 주었다. 이들은 농부들의 삶, 교외와 바다를 주로 그렸고 농담을 활용해서 회색을 섬세하게 처리했다. 1873년 빈센트는 구필의 런던 지사로 옮겼고 네 살 터울의 동생 테오는 브뤼셀 지사에 취직해 화상으로서의 첫 경력을 쌓게 된다. 테오는 영리하면서 혁신적인 태도를 견지한 미술 중개상이었다. 그는 젊은 화가들을 지속적으로 후원했는데 미장이나 다름없는 취급을 받던 인상주의 화가들도 예외가 아니었다. 반면 반 고흐는 예술품 시장에는 전혀 관심이 없었다. 파리로 근무지를 옮겼음에도 불구하고 그의 초조감은 계속 커져만 갔고 결국 1876년 구필 사를 관두었다. 시장에 대한 '순수한' 예술가의 입장 때문에 관둔 것은 아니다. 당시 반 고흐는 그림을 시작도 하지 않았으며 목회자가 되려는 꿈에 온 정열을 쏟고 있었다. 그는 영국으로 건너가 사립학교

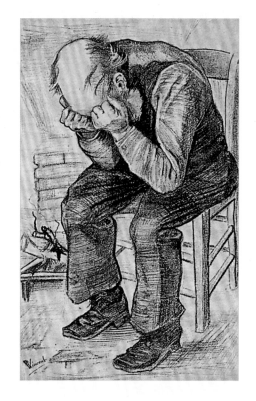

▲ 피로에 지쳐-영원의 문 앞에서, 1882년 11월 26~27일

에 교사로 채용되었다. 그 후 존스라는 감리교 목사의 조수가 되었다. 존스 목사는 반 고흐에게 처음으로 설교를 할 수 있는 기회를 제공하기도 했다. 지금까지 남아 있는 설교를 보면 반 고흐가 상당히 박식했으며 깊은 영감에 사로잡혔음을 알 수 있다. 그는 지상에서의 인생을 순례자가 밟았던 여정으로 묘사했으며 자신의 비유를 더 명확하게 하기 위해 그림을 이용하기도 했다. 반 고흐가 (브레다 근처의 에텐에 살던) 부모님과 크리스마스를 보내기 위해 네덜란드로 돌아오자 가족은 그의 심신의 건강 상태를 걱정해 영국으로 가지 말고 고국에 남도록 설득했다. 반 고흐는 암스테르담으로 가 신학부의 입학시험 공부를 시작했다. 성경을 네 가지 언어로 번역하고 다양한 신앙 고백의 기능에 대해 끊임없이 공부하기 시작했다. 이와 함께 박물관을 점점 더 자주 들르게 되었다(그는 특히 렘브란트에 매료되었다). 박물관에서 반 고흐는 데생 공부를 열심히 하기 시작했다. 1878년에 테오에게 보낸 편지를 보자. "나는 마주치는 수많은 대상들을 서투르게 스케치하기 시작했어. 그것 때문에 정말 해야 할 일을 못하는 것 같으니 아예 시작하지 않는 편이 나을 것 같구나."(테오에게 보내는 편지 126, 1878년 11월 15일)

반 고흐는 가난한 자에게 설교하는 일에 일생을 바치고 싶다고 확신했다. 그래서 신학 공부를 포기하고 라켄에 있는 전도사 예비 학교에 등록을 했다. 그는 모범생도 아니었고 학교 시험을 보기에도 적

▶ **마른 잔가지를 난로에 집어넣는 노인**, 1881년 11월

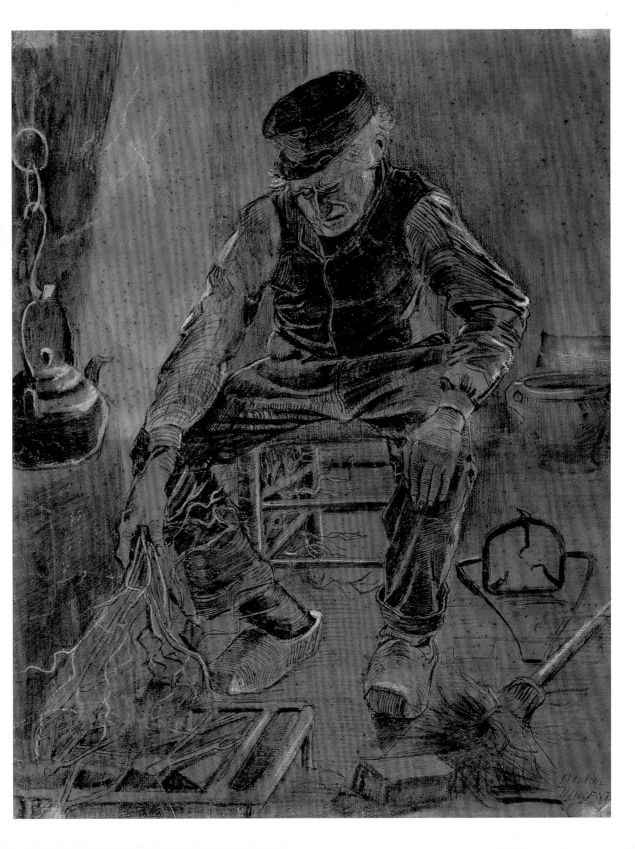

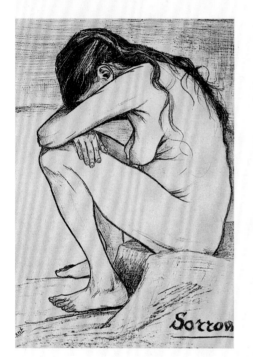

▲ **슬픔**, 1882년 11월

합하지 않다는 판단을 받았다. 무엇보다 '공손함이 결여'되었기 때문이다. 반 고흐는 그의 삶에서 항상 엿보이는 강한 의지력을 발휘해 브뤼셀에 있는 전도사 학교로부터 육 개월 간의 전도사 임무를 받는 데 성공했다. 1879년 반 고흐는 벨기에의 광산 지역인 보리나주로 떠났다. 그곳 노동자들의 삶은 비참하기 그지없었다. 그는 분명 이상주의에 영향을 받았으며 아버지가 옹호한 그리스도교의 인도주의로 충만했을 것이다. 그러나 과도한 열정 때문에 오두막에서 기거하며, 바닥에서 자고, 금식을 하며 모든 생필품을 멀리했다. 그리고 병자를 돌보고 광산에서 설교를 했다. 반 고흐가 이처럼 광신적 행동을 하자 브뤼셀에서는 그의 임명 기간을 더 이상 연장해주지 않았다. 반 고흐는 심한 좌절감을 느끼면서도 포기하지 않고 사도로서의 자신의 임무를 계속 수행했다.

당시 반 고흐는 독서에도 힘썼다. 셰익스피어, 아이스킬로스, 찰스 디킨스와 빅토르 위고를 읽었으며 '밤늦도록' 광부들의 모습을 그렸다. 그는 예술에 점점 더 흥미를 느끼게 되었다. 회화에 흠뻑 빠진 반 고흐는 1880년에 바르비종파 풍경화가인 쥘 브르통을 만나기 위해 쿠리에르까지 70킬로미터를 걸어가기도 했다. 그곳에 도착해 브르통의 집을 본 반 고흐는 "야박하고 냉담하며 다가가기 어려운 모습"에 당황했다(테오에게 보내는 편지 136, 1880년 9월 24일). 그래서 그렇게도 존경하는 화가를 만날 엄두를 내지 못했다.

이 무렵부터 동생 테오는 형에게 돈을 부치기 시작한다. 그 돈은 결국 반 고흐의 유일한 수입원이 되고 말았다. 이 시기는 반 고흐가 화가가 되기로 결심한 때이기도 했다. 사실 회화는 항상 반 고흐의 관심사였다. 동생과 주고받은 편지에 항상 그림에 대해 언급했으며 동생에게 새로운 뉴스나 정보를 묻곤 했다. 종교에 헌신하겠다는 결심이 최고조에 다다랐던 시기에도 마찬가지였다. 그의 편지에는 두 가지 주제가 항상 뒤섞여 있곤 했다. "요전 날 나는 에밀 브르통의 〈일요일 아침〉을 따라 그렸어. 펜과 잉크와 연필로 말이야. 얼마나 즐거웠던지! 브르통이 올해 새로운 작품을 내놓았니? 그의 작품을 많이 봤어? 어제 오늘 나는 겨자씨의 우화에 관한 글을 썼단다. 무려 27페이지나 돼. 그 글에 좋은 내용이 있었으면 좋겠구나." 이 편지의 끝부분에 반 고흐는 이런 말을 덧붙였다. "화가들에 관한 재미있는 소식을 듣게 되면 꼭 알려줘."(테오에게 보내는 편지 124, 1878년 8월 초)

화가가 되기까지

반 고흐는 얼마 동안 그림을 그렸지만 따로 미술을 배우지 않았다. 그는 구필이 출판한 샤를 바르그의 《데생 교본》과 같은 독학 교재에 의지했다. 이 책에는 석고상의 그림과 거장들의 모사화가 들어 있었다. 1880년에 반 고흐는 구필의 지점장이었던 테르스테흐에게 샤

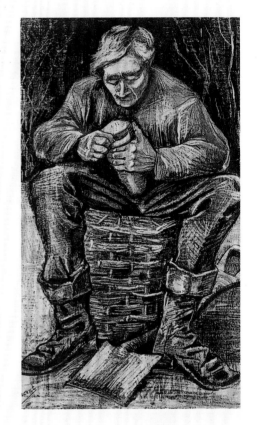

▲ 쉬고 있는 노동자, 1882년

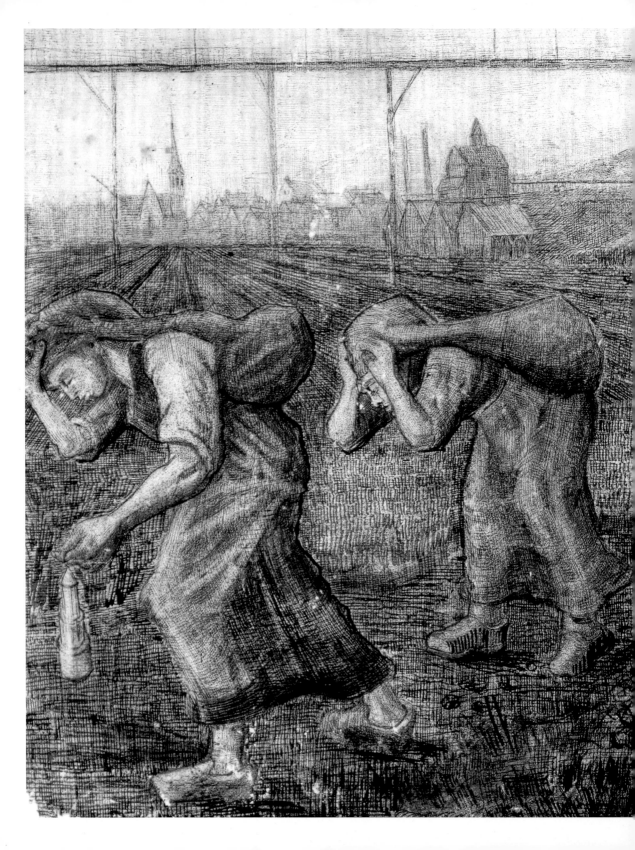

를 바르그의 《목탄화 연습》을 보내달라고 부탁했으며 테오에게는 자신이 좋아했던 밀레의 〈들 일〉 연작들로 시작하는 판화 몇 점을 부탁했다. 반 고흐는 선교 활동에 쏟았던 모든 정열을 예술에 쏟아 붓기 시작했다. 그는 브뤼셀로 옮겼다. "좋은 것을 많이 보고 예술가들의 작품을 보는 것이 절대적으로 필요하다고 느꼈기 때문"이었다. 반 고흐는 아카데미 데 보자르에 입학을 고려하면서 인체 소묘를 시작했다. 동시에 판화를 모으기 시작했다. 그는 특히 밀레와 (또 다른 바르비종파 화가인) 도비니의 작품에 애정을 쏟았다. 빼어난 풍자적 충동에도 불구하고 사회적 회화의 대표적인 옹호자였던 사실주의 화가 도미에와 위대한 조각가 귀스타브 도레의 작품도 그의 사랑을 받았다.

1881년 4월에 반 고흐는 에텐으로 돌아갔다. 그곳에서 몇 달 동안 풍경과 농촌 노동자들의 그림을 그렸다. 그 해가 끝나갈 무렵 그는 사촌 매형이자 헤이그파를 대표하는 멤버인 안톤 모우브에게 그림을 배우기 시작했다. 반 고흐는 모우브의 지도를 받으면서 처음으로 유화를 그렸다. 아버지와 심한 논쟁을 벌인 후 반 고흐는 헤이그로 옮겨 갔고 그곳에서 모우브와 많은 시간을 보내게 되었다. 하지만 두 사람의 사이는 곧 벌어졌다. 반 고흐가 모우브의 교수법을 받아들이지 않겠다고 고집을 피운 데에도 일부 책임이 있었다. 빈센트와 테오는 아버지와 빈센트의 불화에 대해 이야기를 나누었다.

이것은 폐기되지 않은 테오의 편지에서 확인한 여러 일화 중의 하나
이다. 두 형제가 주고받은 편지는 둘의 관계를 밝히는 데 한 줄기 빛
을 던져주었다. 특히 맞장구를 치기보다는 비판적이었던 동생의 행
동과 생색을 내기 위한 신앙심과는 거리가 멀었던 반 고흐의 신앙심
에 대해서 말이다. "아버지와 아버지의 인생에 대해서 그렇게 심한
말을 하다니 너무 유치하고 수치를 모르는 행동이었어. 형의 행동
은 말로 설명할 수도 없어. 도대체 왜 그래? 귀신이라도 씌인 거
야?……형은 지금 모우브에게 빠져 있어. 언제나처럼 넋이 나간거
지. 하지만 형은 모우브에게 빠져들었듯 곧 다른 사람에게 그렇게
빠질 거야." 테오의 편지에 빈센트는 이런 답장을 보냈다. "'아버지
와 아버지의 인생에 대해서 그렇게 심한 말을 했다는' 비난은 네 생
각이 아니야. 그건 아버지의 예수회 교리 중 하나야.……모우브에
관해서라면……나는 누군가 혹은 뭔가를 좋아하면 항상 진심으로
좋아해. 가끔 열렬한 열정과 열의를 바칠 때도 있지. 하지만 그렇다
고 해서 몇몇 사람만이 완벽하다고 생각하는 건 아니야.……성직자
들과 그들의 학문적 사상의 도덕성과 종교적 체제에 대해서 전혀 개
의치 않는다고 한 내 말에 대해 아버지가 혹 뭐라고 하셔도 난 그 말
을 철회할 의사가 전혀 없어. 왜냐하면 난 진심이거든."(테오에게 보
내는 편지 169, 1882년 1월 7일 혹은 8일)

사촌인 케이에 대한 짝사랑이 허망하게 끝나자 반 고흐는 창녀인 클

▲ **짙은 색 모자를 쓴 농부 여인**, 1885년 3월

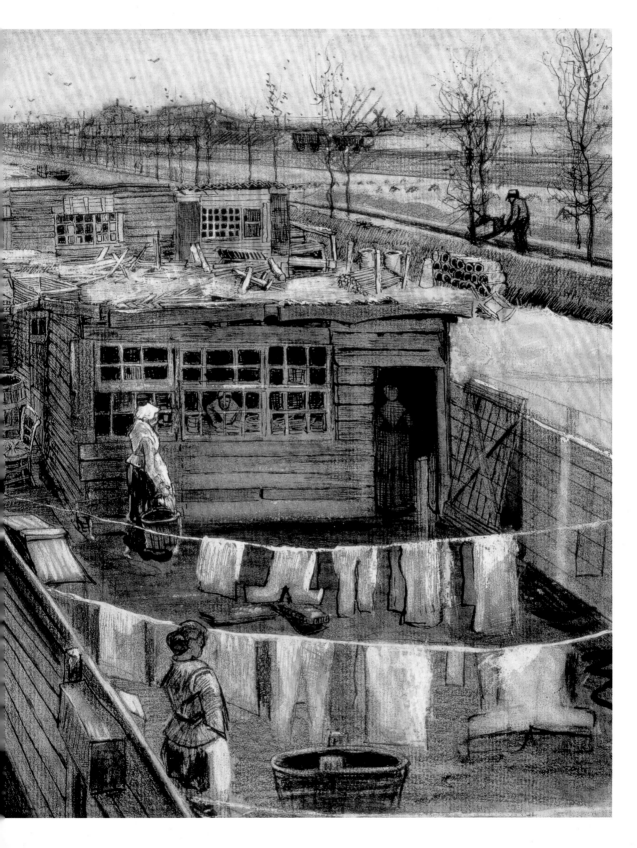

라시나 호르니크를 만나게 된다. 반 고흐가 시엔이라고 불렀던 클라시나는 당시에 다섯 살 난 딸이 있었고 임신 중이었다. 시엔을 되찾고 그녀와 가족을 이루려는 꿈에 사로잡힌 반 고흐는 가족에게 쫓겨날 각오로 결혼을 전제로 그녀를 가족에게 소개했다. 생활비를 마련하기 위해 그는 삽화가가 되기로 결심하고 《그래픽》과 《런던 뉴스》와 같은 유명한 영문 잡지들도 구입했다. 게다가 첫 번째 계약도 따냈다. 삼촌이자 화상이었던 코르넬리스가 헤이그의 풍경을 그린 펜화 열두 점을 주문한 것이다. 첫 주문 이후 금세 두 번째 주문이 들어왔다. 항상 경제적으로 궁핍했고 모델들에게 줄 돈이 필요했던 빈센트는 동생에게 열정적인 편지를 써 보냈다. 그 편지에서 빈센트는 '자리를 잡은' 것처럼 보이게 썼으며 동생에게 화상을 관두고 예술가가 되라고까지 했다. 하지만 그의 계획은 곧 실패로 끝나고 말았다. 코르넬리스는 반 고흐의 그림이 마음에 들지 않았다. 도시의 근교와 그곳의 너저분한 풍경을 그린 것에 불과했던 것이다. 반 고흐는 자기가 이루고 싶었던 가정과 예술에 혼신을 쏟기로 한 결정을 조화시킬 수 없음을 깨닫고 시엔과 결별했다. 1883년 9월에 반 고흐는 네덜란드 북부의 드렌테 주(州)로 옮겨갔다. 그곳은 일찍이 반 고흐의 친구였던 반 라파르트와 안톤 모우브 그리고 19세기 후반에 등장한 독일의 가장 중요한 예술가에 속하는 막스 리베르만과 같은 풍경 화가에게 영감을 준 곳이었다.

▲ 농부 여인, 1884년
▲ 남자의 두상, 1884-85년 5월
▶ 붉은 모자를 쓴 여인의 두상, 1885년 4월

▲ **감자 먹는 사람들**(석판화), 1885년 4월
▶ **가을 풍경**(일부), 1885년 10월

가난한 농부들의 삶을 담은 네덜란드 시기

데생을 계속하면서 반 고흐는 점점 유화에 빠져들었다. 그는 17세기의 전통적인 네덜란드 화가들과, 시골 노동자의 삶을 그린 밀레가 이끈 화파가 그린 외로운 시골 풍경과 들에서 일하는 농부들을 유화로 표현했다. 숫기 없는 농부들 중에서는 모델을 구하기도 힘들었을 뿐 아니라 외로웠던 반 고흐는 또 다른 곳으로 옮겨갔다. 누에넨의 부모님 집으로 돌아간 것이다. 당시 그의 아버지는 그곳 교구의 목사로 부임해 있었다. 그는 누에넨에서 이 년 가량 머물면서 200여 점의 그림을 그렸고 수없이 많은 데생과 수채화도 그렸다. 네덜란드에서 살았던 이 시기의 대표작은 1885년에 그린 〈감자 먹는 사람들〉(87-89쪽)이다. 이 그림에는 그 동안의 그림 공부의 결과와 관심사가 모두 녹아들어 있었다. 누에넨 시절에 그린 그림의 주제는 거의 한정되어 있다. 풍경, 농부와 천 짜는 사람과 같은 주제를 반복해서 그렸다. 한동안 그는 '브라반트 유형의' 초상화를 연이어 그렸는데 일을 하거나 쉬고 있는 사람들을 어둡고 칙칙하게 그렸다. 반 고흐는 밀레가 발전시킨 이상을 추구하면서 그 그림들에서 자연과 공생하는, 힘들지만 순수한 삶의 정수를 꿰뚫어 보았다. 하지만 그들의 고통을 감상적으로 처리하는 대신 지저분하고 누추한 모습을 있는 그대로 묘사했다. 〈감자 먹는 사람들〉에 대한 반 고흐의 생각이 잘 드러나 있는 편지의 한 구절을 살펴보자. "나는 겨울

내내 이 그림을 이루는 요소들을 손에 쥐고 명확한 패턴을 찾으려 애썼어. 지금 이 그림은 겉으로는 거칠고 조야해 보이지만 실상은 꼼꼼하게 특정한 규칙에 의거해 고른 요소들로 이루어져 있지.……나는 우리 같은 문화인들의 삶과 동떨어진 삶을 화폭에 담고 싶었어.……감상적으로 보이는 농부 그림을 더 좋아하는 사람이라면 그런 대상을 찾으면 되겠지. 나는 틀에 박힌 포장을 덧씌우는 것보다 그들의 투박함을 그대로 드러내는 편이 결국 더 좋을 것이라고 믿어."(테오에게 보내는 편지 370, 1885년 4월 30일)

농촌의 '비문화적인' 일상은 도시인들의 위선으로 더럽혀지지 않은 순수함과 더 나은 세상을 향한 희망과도 동일어가 되었다. 오늘날의 관점으로는 이런 태도가 순진해 보이기도 할 것이다. 그러나 프랑스 자연주의의 거두인 에밀 졸라의 소설들과 영국의 역사가이자 수필가인 토마스 칼라일의 저술에 이르기까지 다양하게 전개된 그 당시의 미학적 논쟁에는 그러한 신념의 진정성, 자연스러움 그리고 진실이 자리 잡고 있었다. 물론 반 고흐는 (보리나주에서는 '최전선'에 나서기도 했지만) 원시적인 질서로의 회귀를 꿈꾸며 향수에 젖은 정치 투사는 아니었다.

반 고흐는 농부들을 그리면서 작은 주문을 받게 되었다. 에인트호벤의 보석상인 찰스 헤르만이 거실을 장식할 스케치 몇 점을 의뢰한 것이다. 반 고흐는 밀레의 〈사계절〉에서 영감을 받아 스케치를 했

다. 자신도 아마추어 화가였던 헤르만은 그 스케치에 그림을 그렸다. 반 고흐는 헤르만을 통해 다른 아마추어 화가들과 친분을 맺게 되고 그들로부터 때때로 그림 수업도 받았다. 예술적인 측면에서 보자면 누에넨 시절은 많은 도움이 되었지만 개인적으로 우환의 연속이었다. 그곳에서 또 다시 사랑에 빠졌지만 양가의 반대로 이루어지지 못했고 상대 여자는 결국 자살을 시도하기까지 했다. 1885년 3월에 반 고흐의 아버지가 급사했다. 한동안 불화를 겪기도 했지만 아버지의 갑작스러운 죽음은 반 고흐에게 큰 영향을 미쳤다. 같은 해 9월 누에넨의 목사가 주민들에게 반 고흐에게 모델을 서 주지 말 것을 명령했다. 모델을 서준 소녀를 임신시켰다는 의혹 때문이었다. 그 해 연말 반 고흐는 다시 거주지를 옮겨 이번에는 안트베르펜으로 향했다.

옮기기 몇 달 전 쉼 없이 책을 읽은 덕분에 반 고흐는 프랑스의 위대한 낭만주의 화가인 외젠 들라크루아가 발전시킨 색채 이론을 접했다. 외젠 들라크루아는 19세기 전반기에 프랑스 혁명의 자유주의적 이상을 그린 후 북아프리카의 색과 관능미를 화폭에 담았다. 반 고흐는 이 거장의 작품에 나타난 에너지로 충만한 붓 터치와 밝은 색을 실제로 한 번도 보지 못했다. 그러나 프랑스 언론인인 샤를르 블랑의 글을 통해 거장의 예술을 접하게 되었다. 그는 갓 옮겨간 안트베르펜에서 17세기의 거장 루벤스의 작품을 접하고 그를 숭배하

▶ **누에넨의 교회와 신도들**, 1884년 10월

게 된다. 그 결과 붉은 색과 흰색을 풍부하게 사용함으로써 반 고흐의 팔레트는 한층 생기를 얻게 된다. 반 고흐가 일본 그림을 접한 곳도 안트베르펜이었다. 애초에 장식용으로 벽에 걸어두었지만 일본 그림의 양식은 이후 반 고흐의 회화에 영향을 미쳤다.

수 세기 동안 쇄국 정책을 지켜온 일본이 1850년대에 마침내 서구 유럽인들에게 항구를 개방하고 외교와 통상 부문의 관계가 수립되었다. 이런 교류는 세계 예술계에도 지워지지 않을 영향을 미쳤다. 당시에는 회화보다 판화가 훨씬 싸고 들고 다니기 편하다는 이유로 그래픽 아트가 각광을 받았다. 다양한 주제와 스타일은 동양 예술의 이국적인 향취를 더했다. 이런 경향은 광범위한 문화 현상으로까지 발전했으며 '일본을 동경하고 선호하는 문화 경향' 을 의미하는 '자포니즘' 이라는 단어도 탄생했다. 패션, 장식, 조형 미술과 문학. 이 모든 것이 일본 문화에서 영감을 취했다. 파리로 이주한 미국 화가 제임스 휘슬러는 1860년대부터 장식적인 이차원적인 배경으로 시적인 장치를 마련하고 기모노를 입은 모델들을 그림으로써 호쿠사이와 히로시게의 작품을 모방하기 시작했다. 휘슬러와 교분이 있던 인상주의 화가들도 대각선 구도와 사물과 인물을 실루엣으로 처리하는 기법에 매료되었다. 마네, 모네와 드가의 작품을 보면 일본 미술의 흔적을 쉽게 찾아볼 수 있다. 자포니즘은 파리를 중심으로 서유럽 전역으로 퍼졌다. 16세기 로마가 세계 예술의 수도였던

▶ **개미취와 협성초를 꽂은 꽃병** (일부), 1886년 늦여름

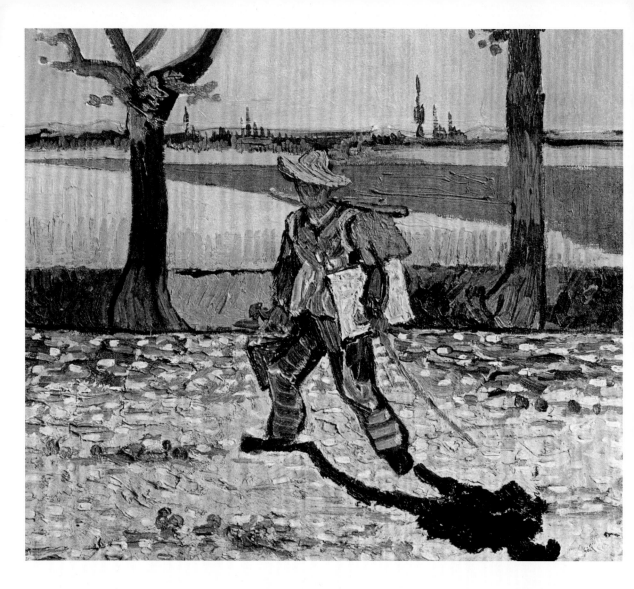

것처럼 파리는 19세기 후반에 혁신적인 스타일이 탄생하는 중심지
였다. 회화에 관한 글을 탐독하고 테오로부터 최신 경향에 대한 정
보를 계속 접한 반 고흐는 마침내 1886년 3월에 파리에 있는 동생
의 집으로 거처를 옮긴다.

다양한 미술 사조를 접한 파리 시기

권위적인 아카데미 교육의 제약에 맞서기도 했지만 반 고흐는 에콜 데 보자르에 입학했다. 혼자서 그림을 공부하는 것도 효과적이었지만 전통적인 교수법도 거부하지 않았던 것이다. 샤를 바르그가 쓴 입문서들도 학교에서 교재로 사용되었다. 테오는 편지에서 기본적인 교과 과정에는 해부학 데생과 거장의 작품 모사가 있다는 점과, 습작과 완성된 작품 사이의 뚜렷한 차이에 대해 자주 언급하곤 했다. 자신의 부족한 점을 너무나도 잘 알고 있던 반 고흐는 평생을 걸쳐 뼈를 깎는 연습을 멈추지 않았다. 그리고 항상 이미 검증된 기법들과 (테오에게 근본적인 도구라고까지 말한 적이 있는) 원근법까지 연습했다. 편지에서 반 고흐는 "비례, 빛과 그림자, 원근법을 규정하는 규칙이 있어. 그림을 잘 그리려면 바로 이 규칙을 반드시 알아야해."라고 쓰기도 했다.(테오에게 보내는 편지 138, 1879년 11월 1일) 파리에 도착한 반 고흐는 펠릭스 코르몽의 화실에서 이루어지는 다양한 수업에 참여했다. 당시 아카데미 화가로 유명했던 펠릭스의 교수법은 기존의 것에 비해 훨씬 융통성이 있었기 때문에 젊은 화가들이 선호했다. 펠릭스의 화실에서 반 고흐는 툴루즈 로트레크와 에밀 베르나르를 만났다. 그 당시 (구필 화랑을 이은) 부소 & 발라동의 지점장이었던 테오는 형에게 모네, 르누아르, 드가, 피사로, 시슬레와 점묘주의 화가인 쇠라와 시냐크를 소개해주었다. 그러나 정작

◀ **타라스콩으로 가는 화가**, 1888년 7월

반 고흐의 마음을 사로잡은 그림은 몽티셀리의 정물화였다. 들라크루아와 같은 낭만주의 색채화가인 아돌프 몽티셀리는 생생하고 부드러우며 화려한 색을 즐겨 사용했다. 당시 프랑스에서는 꽤 명성을 얻고 있었지만 해외에는 그다지 알려져 있지 않은 인상주의 화가들의 작품을 반 고흐는 결코 좋아하지 않았다. 여동생인 빌레미나에게 보낸 편지에 그런 생각이 잘 드러나 있다. "그 작품들을 처음 보는 사람은 정말 정말 실망해. 그 작품들이 엉망진창이고 흉물스럽다고 생각하지. 채색도 형편없고 스케치도 형편없고 색도 형편없어 모든 것이 볼썽사납다고 말이야."(빌레미나에게 보내는 편지 4, 1888년 6월 22일) 반 고흐는 인상주의의 그림에 대해 초기에는 디자인과 구도와 같은 전통적인 관점에서 평가를 했던 것 같다. 파리에 도착한 직후 반 고흐의 관심은 몽티셀리와 바르비종파 외에도 억눌린 색채와 비교적 종교적인 분위기로 시골 노동자들을 그린 정형적인 스타일의 화가 레옹 레르미트와 바스티앵 르파주, 당대 최고의 화가에 속하는 장 루이 메소니에에게 향했다. 특히 반 고흐는 메소니에의 기교를 부러워했다. 아마도 반 고흐가 인상주의 그림들을 "색이 형편없다"고 평가한 것은 생생하고 화려한 색을 즐겨 사용한 몽티셀리와 들라크루아의 그림과 비교했기 때문일 것이다.

자기를 인상주의 화가로 생각한 것은 아니었지만 반 고흐는 곧 인상주의에 대한 의견을 바꾸었다. 사용하는 색채가 훨씬 밝아졌고 드

▲ 레몬 접시와 유리 물병, 1887년 봄 ▶

가의 여성 누드화와 피사로의 풍경화에 존경을 표했다. 사실 반 고흐는 르누아르나 모네보다 밀레의 계승자라고 여겨진 피사로에 가깝다. 테오의 친구이기도 한 피사로는 신진 화가들에게 항상 관심이 많았다. 세잔과 쇠라의 작품들도 주목했던 피사로는 그 누구보다 먼저 반 고흐의 잠재력과 재능을 알아보았다.

인상주의의 일곱 번째 전시회와 살롱 데 장데팡당('독립전'이라는 뜻)에서 그들의 작품을 살펴본 반 고흐는 탕기 영감의 가게에 출입하기 시작했다. 페르 탕기는 다른 곳에서는 취급하지 않는 젊고 혁신적인 화가들의 그림을 싸게 파는 화상 중 한 명이었다. 반 고흐가 에밀 베르나르와 폴 시냐크와 우정을 맺은 곳도 바로 탕기 영감의 가게였다. 당시 베르나르는 기존의 틀에서 벗어난 그림으로 코르몽 화실에서 쫓겨난 상태였다. 시냐크는 쇠라가 주장한 점묘주의 이론을 채용했다. 점묘주의 화가들이 열렬하게 주장하는 색의 과학적 측면에 관심을 가지게 된 반 고흐는 보색들을 조합하는 실험을 시작했다. 한편 네덜란드에서 천착했던 사회적인 주제는 더 이상 그리지 않았다. 다시 도시 풍경을 그린 반 고흐는 쇠라의 기법을 이용해 몽마르트르의 풍경화를 몇 점 그렸다. 또 파리 근교의 아스니에르도 그렸는데 처음에는 시냐크와 함께 스케치 여행을 떠났고 후에는 에밀과 함께 갔다. 반 고흐는 브르타뉴에서 퐁타방파를 이끌었던 고갱과도 만났다. 고갱은 브르타뉴에서 돌아오던 길이었다. 퐁타방

파는 때 묻지 않은 '원시적인' 장소를 찾아서 도시를 떠난 화가들의 그룹이었다. 이 화가들은 상징주의 운동에서 가장 흥미로운 경향 중 하나를 형성하기도 했다.

1887년 반 고흐는 새로 사귄 친구들을 한자리에 모으기 위해 클리시 거리에 있는 레스토랑 샤틀레에서 전시회를 열었다. 에밀, 고갱과 (퐁타방파의) 루이 앙크탱이 유화를 몇 점씩 전시했다. 하지만 신인상주의 화가들이 참여하지 않아 반 고흐는 실망감을 맛보았다. 쇠라, 시냐크와 피사로조차 참석하지 않았는데 이들 신인상주의 화가들은 자신들의 그림에 드러난 과학적 합리성을 베르나르와 고갱이 배척하고 있다며 이 화가들에게 반기를 들었다. 반 고흐의 전시회에 참가한 화가들은 스스로를 '프티 불바르의 화가들'이라고 불렀다. 인상주의 화가들의 작품을 전시한 유명 화랑(부소 & 발라동, 뒤랑 뤼엘, 조르주 프티)들이 있던 '그랑 불바르'에 빗댄 이름이었다. 많은 예술가들과 화상들이 이 전시회를 찾았지만 정작 반 고흐는 레스토랑 주인과 말다툼 끝에 자신의 그림을 치워버렸다. 대신 그는 쇠라와 시냐크와 함께 앙드레 앙투안이 피갈에 문을 연 자유극장에 자신의 작품을 전시했다.

반 고흐에게 파리 생활은 결코 만만하지 않았다. 도시는 그에게 이상적인 주거 환경이 되지 못했다. 성급한 성격 때문에 테오와의 생활도 순탄하지 않았다. 그는 예술적 에너지가 고갈되기 시작하자

▶ 꽃병에 꽂은 열두 송이 해바라기(일부)
1888년 8월 (127쪽 참조)

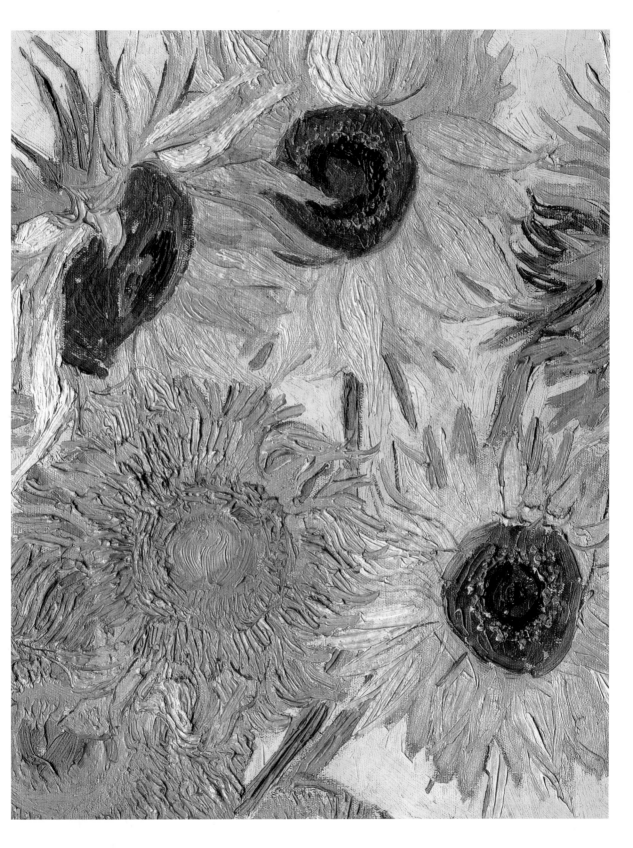

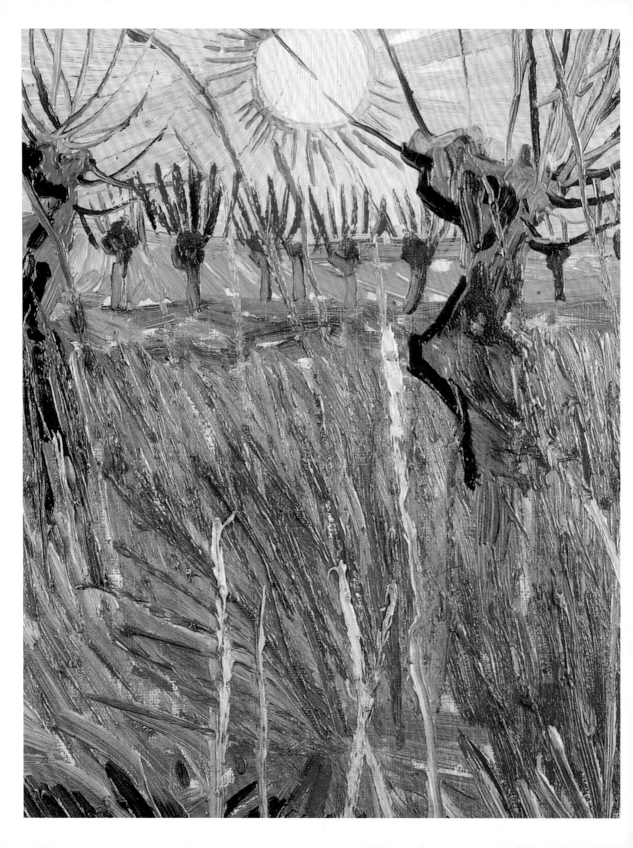

새로운 자극을 받아야 할 필요성을 느꼈다. 브르타뉴에 머물고 있던 고갱의 격려로 반 고흐는 파리를 떠나 고독하고 편안한 환경을 찾기 시작했다. 반 고흐에게 고독하고 편안한 곳이란 유럽의 일본, 다시 말해 지상의 새로운 낙원이 될 터였다. 남프랑스의 화사한 색과, 세잔과 몽티셀리가 그린 장소를 직접 볼 수 있다는 생각에 반 고흐는 매료되었다. 당시 세잔은 고향인 엑상 프로방스로 낙향했으며 몽티셀리의 고향은 마르세유였다. 그래서 반 고흐는 1888년 2월에 프로방스의 아를로 떠났다.

빛나는 색채의 유혹, 아를 시기

아를은 반 고흐의 기대를 모두 만족시켜주었다. 화사한 색상으로 가득한 남프랑스야말로 그가 지금까지 찾던 곳이었으며 그림을 발전시키기 위해 필요한 것이었다. 그곳에 도착하자마자 그린 작품들에서는 인상주의의 영향을 볼 수 있다. 그러나 반 고흐는 자기의 감정을 화폭에 담기 위해 자기만의 스타일을 창조했다. 그는 색채의 표현성과 길고 끊어지거나 구부러진 다양한 붓놀림을 이용한 실험을 쉬지 않았다. 반 고흐는 점차 향상되는 실력에 만족했다. 테오에게 보내는 편지에서 자기가 '열정적인 상태'라며 이렇게 썼다. "난 인상주의 화가들이 내 작업 방식에서 문제를 찾는다 해도 놀라지 않을 거야. 왜냐하면 이 방식은 인상주의라기보다 들라크루아의 생각

◀ **석양의 버드나무**(일부), 1888년 가을 (137쪽 참조)

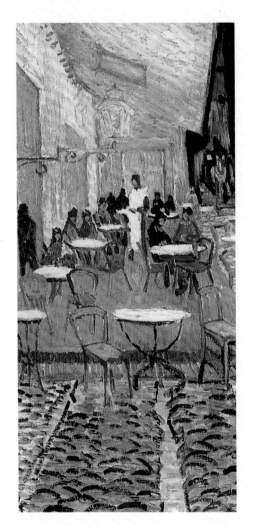

에 따른 것이니 말이야. 난 내가 본 것을 그대로 그리지 않고 주관적으로 색을 사용해. 나 자신을 강렬하게 표현하고 싶어서야."(테오에게 보내는 편지 520, 1888년 8월 11일) 고갱에게도 말했지만 반 고흐에게 색은 '시적인 개념'이 되었다. 색을 강화하고 왜곡함으로써 그가 추구한 시각적 개념과 물리적 개념을 일치시킬 수 있었다. 그의 그림에서 시각과 감정, 즉 눈과 마음이 한목소리로 노래를 부르는 것이다. 반 고흐는 감정에 따라 행동했다. 온몸과 영혼을 창의적인 행동에 쏟아 붓도록 몰아붙였다. 그 표현의 욕구가 어찌나 다급하고 강렬했던지 남들의 눈에는 우스꽝스럽게 보이기까지 했다. 에밀 베르나르는 코르몽의 화실 시절의 반 고흐에 대해 이렇게 말했다. "수업 시간마다 반 고흐는 습작을 세 개씩 그렸다. 그래서 항상 온몸이 지저분했다. 반 고흐는 쉼 없이 새로운 유화를 시작했으며 모델을 다양한 시점에서 그렸다. 반면 그를 흉보던 비열한 다른 학생들은 발을 모사하는 형편없는 그림을 여드레나 걸려 그리곤 했다." (이 구절은 1889년 이후 반고흐에 대한 미출간 원고에서 발췌했으며 존 리월드의 《후기인상주의의 역사: 반 고흐에서 고갱까지》에 인용된 바 있다.) "아무런 법칙도 따르지 않겠다."고 공언했음에도 불구하고 반 고흐는 감정과 인상과 더불어 자기의 영감을 실체화할 필요조건을 갖추었다. 파리에서 배운 것을 바탕으로 일본 판화 연구를 접목시킨 것은 가장 큰 성공이었다. 반 고흐는 세밀한 관찰, 대각선 구도,

그림의 여러 부분을 대비되는 밝은 색상으로 그리는 기법을 통해 형태를 단순화시켰다("지금 나는 사소한 것들은 모두 무시하고 핵심만 강조하려고 노력중이야." 아를에 도착한 직후 빈센트는 빌레미나에게 이렇게 썼다). 마침내 제대로 된 길을 찾았다고 생각한 반 고흐는 친구와 동료들과 이 생각을 나누고 싶었다. 그래서 서신을 자주 교환하기도 하고 화가들의 공동체를 만들려는 수고도 아끼지 않았다. 화가로 성장하는 과정에서 바르비종파와 헤이그파, 인상주의와 점묘주의처럼 다양한 화가들의 모임이 그에게 영향을 미쳤다. 그래서 반 고흐는 화가들이 뭉쳐야만 확실한 추진력을 가지고 새로운 방향을 탐구할 수 있다고 믿었다. 반 고흐의 생각에 따르면 퐁타방파는 이미 그런 상태에 도달했다. 그 당시 스타일에 관계없이 수많은 화가들이 브르타뉴의 마을 퐁타방을 방문했다. 하지만 반 고흐는 세잔과 몽티셀리의 고향이며 좋아하는 작가인 에밀 졸라와 알퐁스 도데의 땅이기도 한 남프랑스야말로 제대로 된 환경을 제공할 수 있는 유일한 장소라고 여겼다. 예의 열정에 사로잡힌 반 고흐는 아를에서 노란 집(145쪽)을 빌리고 고갱과 베르나르에게 자기를 찾아오라고 초대하는 편지를 보냈다. 이 두 화가와 앙크탱은 인상주의와는 사뭇 다른 새로운 스타일을 발전시키고 있었다. 문학의 상징주의와 비견할 수 있는 매우 지적인 스타일이었다. 일본 판화의 평면적 화면처리에 힌트를 얻은 고갱과 에밀은 색을 평평하게 칠해 장식적이

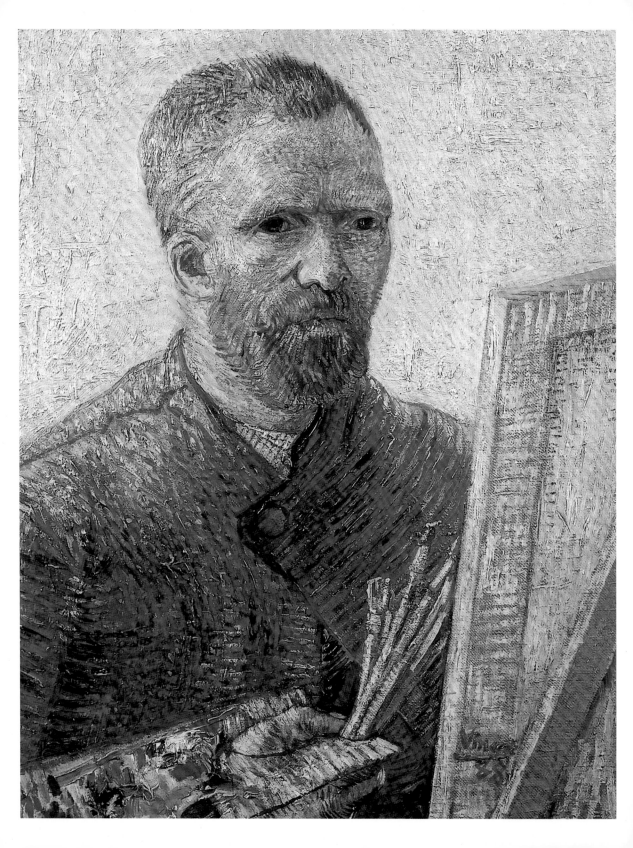

면서도 추상적인 효과를 내며, 윤곽선으로 다양한 형태의 사물을 세심하게 분리했다. 미술 평론가 에두아르 뒤자르댕은 1888년 5월 《르뷔 앙데팡당》지에 쓴 기사에서 중세에 법랑 세공자들이 금박 상감에 채색 유리를 끼운 것과 흡사한 데서 착안해 이들의 스타일을 '클루아조니슴'이라고 불렀다. 뒤자르댕은 이들의 클루아조니슴이 '열정적인 낭만주의 없이' 구조의 합리성과 체계적인 특성으로 구성되었다고 설명했다. 각진 형태와 정적인 구도를 지닌 신인상주의의 성과와 상당히 동떨어진 고갱과 베르나르의 작품들은 관심을 끌었고 기대를 한몸에 받았다.

반 고흐의 초대를 받은 화가들은 초대를 즉각 받아들이지 않았다. 그러나 형의 재촉을 받은 테오가 고갱의 작품을 전시하는 데 동의하자 고갱은 프로방스 여행길을 수락했다. 반 고흐에게 고갱은 숭배의 대상이었다. 반 고흐는 자신의 생각과 시간을 함께 나눌 수 있는 사람을 열렬하게 원했다. 당시의 그는 감정적으로 불안정한 상태였다. 쉬지 않고 그림을 그리고 불규칙하게 식사를 했으며 술과 담배에 절어 살았다. 친구를 기다리는 흥분에 취해 반 고흐는 테오에게 이런 편지를 보냈다. "다시 한 번 광기의 상태로 접어든 것 같구나.……내가 수도승과 화가라는 두 가지 천성을 지니지 못했다면 아마도 오래 전에 나는 확실하게 미쳐버렸을 거야."(테오에게 보내는 편지 556, 1888년 10월 중순경) 마르티니크로 돌아갈 꿈을 품고 있었

으며 반 고흐에 대한 우월감에 젖어 있던 고갱은 반 고흐의 열정에 별 반응을 보이지 않았다. 하지만 고갱은 몇 번에 걸친 연기 끝에 마침내 1888년 10월 말에 아를에 도착했다. 프로방스의 공기는 반 고흐에게 열정을 불어넣었지만 고갱에게는 아니었다. 반 고흐는 친구가 그곳에서 가능하면 오랫동안 즐겁게 지낼 수 있도록 최선을 다했다. 하지만 두 화가의 성격과 미술 경향은 충돌할 수밖에 없었다. 반고흐는 자기의 길잡이라고 생각한 사람의 충고에 귀를 기울였다. 그러나 그 충고를 맹목적으로 따르거나 자기의 생각을 내팽개치지는 않았다. 반 고흐는 모델을 직접 보지 않고 기억에 의존해 그림을 그릴 수 있다고 생각하게 되었다. 그래서 두 사람이 함께 보낸 기간 동안 두 화가의 회화 기법은 분명 흡사한 점이 있다. 그 흔적은 〈에텐의 정원에 대한 기억〉(상트페테르부르크, 국립 에르미타슈 미술관)에 잘 나타나 있다. 이 그림은 고갱의 영향을 받은 것이 분명한 신비로운 분위기에 휩싸여 있다. 그러나 반 고흐는 이런 기법을 사용한다는 생각을 무턱대고 거부하지는 않았지만 퐁타방파의 추상성이 자신과 맞지 않다는 것을 깨달았다. 그는 에밀에게 이미 이런 생각을 밝힌 바 있다. "나는 실제로 존재하는 모든 것에 관심이 있네. 그래서 이상적인 것을 추구하려는 소망도 용기도 없어."(에밀 베르나르에게 보내는 편지 19, 1888년 10월 초) 색을 평면적으로 펴 바르는 것이 특징인 클루아조니슴은 반고흐의 강렬하고 감정이 풍부한 붓 터

▲ 노란 집(일부), 1889년 9월 (145쪽 참조) ▶

치와는 정반대를 이루었다. 고갱이 현실에서 멀어지려고 할수록 반 고흐는 현실의 감정을 포착하려 애썼다. 반 고흐는 고갱으로부터 많은 것을 배웠다고 확신했다. 그래서 고갱이 아를을 떠난 후에도 그에게 큰 고마움을 전했다. 한 달 남짓 함께 보낸 동안 두 사람의 관계는 점점 더 긴장 상태로 흘렀다. 15년 후 고갱은 자신의 비망록 《전(前)과 후(後)》에서 카페에서 여느 때와 다름없는 저녁을 보내던 중에 갑자기 반 고흐가 자기에게 압생트를 끼얹었다고 적고 있다. 고갱은 파리로 돌아가기로 하고 테오에게도 이 소식을 전했지만 빈센트의 간청에 못 이겨 프로방스에 남았다. 하지만 '남쪽의 화실' 시대의 종말과 꿈의 좌절을 예감한 반 고흐는 점점 더 불안에 빠진다. 그리고 고갱이 떠나는 것을 목격한 날 밤 면도칼로 오른쪽 귀를 잘랐다. 《전과 후》에 나온 기록에 따르면, 반 고흐는 면도칼로 고갱을 공격하려 했지만 대신 자해를 했다. 고갱의 기억은 반 고흐의 실제 이미지보다 훨씬 더 작위적이라는 점을 감안해야 한다. 게다가 반 고흐의 광기와 자기에게 예술적인 빚을 지고 있다는 사실을 강조했다는 점도 잊지 말아야 한다. 그 사건 직후 고갱이 베르나르에게 말한 내용은 비망록과 약간 다르다. 이때는 반 고흐가 자기를 공격하려 했다는 이야기가 없다. 정황이야 어떻든 이 당시 이미 반 고흐가 정신적으로 기진맥진한 상태에서 절망적인 행동을 저지른 것은 변함이 없다. 그날 밤 반 고흐는 오른쪽 귀를 창녀에게 전해주고 집

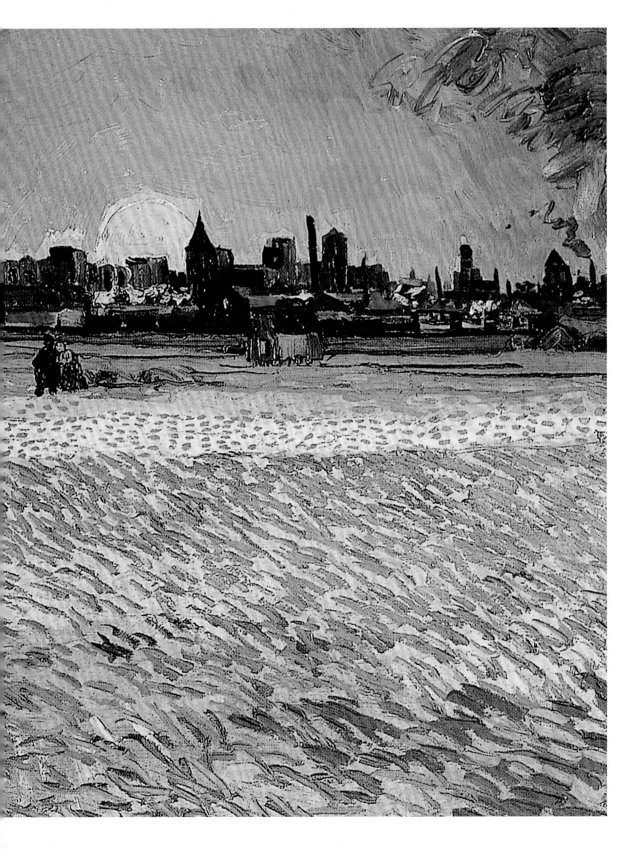

으로 돌아왔다. 다음날 아침 경찰은 의식을 잃은 그를 집에서 발견했다고 한다. 그날 밤을 호텔에서 묵은 고갱은 다음 날 사건을 듣고 테오에게 형의 소식을 알린 후 정작 자신은 반 고흐를 찾지 않고 바로 파리로 떠났다.

2주 만에 건강을 회복한 반 고흐는 동생이 있는 자리에서 고갱에게 편지를 써 "가난하고 보잘것없는 노란 집에 대해 심하게 말하지" 말아달라고 당부했다(테오에게 보내는 편지 566에 추가된 편지, 1889년 1월 1일). 반 고흐는 고갱과 다시 함께 지낼 수 있으리라는 망상을 품으며 그에 대한 원한을 드러내지 않았다. 그러나 퇴원한 후 동생에게 보내는 편지에는 고갱이 "곤경에 처한 친구를 모른 척하는 인상주의의 작은 보나파르트 호랑이"처럼 보였다고 고백했다.(테오에게 보내는 편지 571, 1889년 1월 17일)

이어지는 편지들을 보면 반 고흐는 자신의 상태 악화가 두려워 다른 화가들을 초대할 상황이 아니라고 쓰고 있다. 회복하려는 노력도 아무 보람 없이 반 고흐는 두 번째 위기를 맞게 되고 결국 병원으로 돌아갔다. 그는 퇴원하자 그림을 시작했지만 아를의 시민들이 반 고흐를 구금하라는 탄원서를 냈다. 그들의 두려움을 잠재우기 위해 반 고흐는 병원 행을 거부하지 않았다. 하지만 이런 말로 쓸쓸함을 달랬다. "드가가 공증인의 역할을 한 것처럼 나도 미친 사람의 역할을 솔직히 받아들일까 생각중이야. 하지만 유감스럽게도 내가 그

▶ **귀에 붕대를 감은 자화상**, 1889년 1월

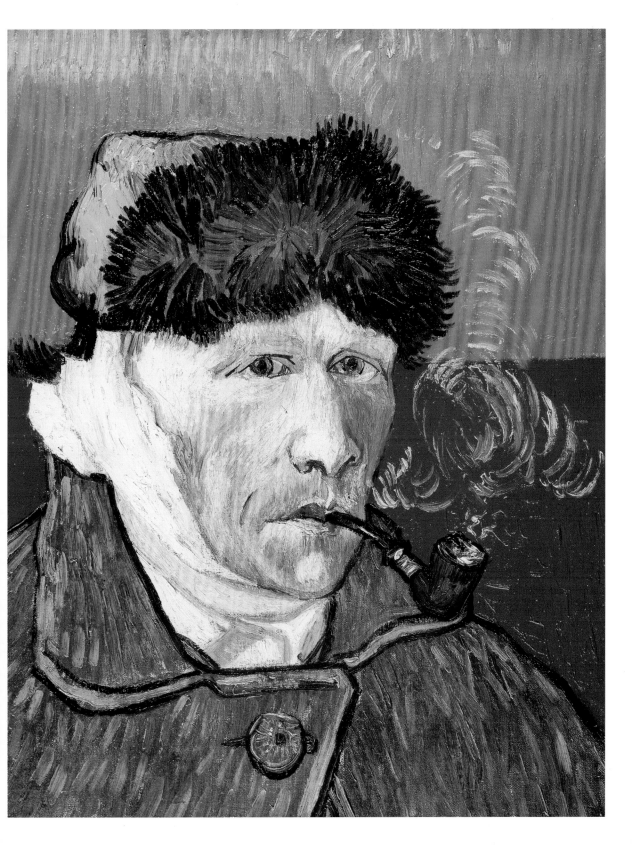

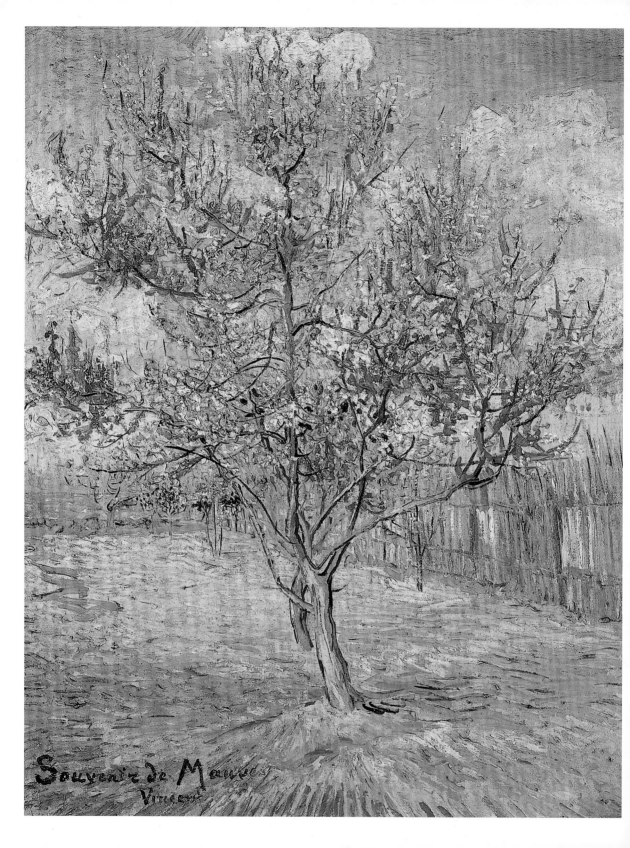

역할을 할 힘이 없는 것 같구나."(테오에게 보내는 편지 581, 1889년 3월 24일)

반 고흐는 오월에 아를에서 가까운 생 레미에 있는 정신병원에 입원하기로 마음먹는다. 테오가 반대했지만 반 고흐는 더 이상 어떻게 할 도리도 없고 혼자 살 수도 없다며 고집을 굽히지 않았다. 반 고흐는 특별한 치료는 받지 않았고 병동 밖에서 그림을 그리는 것이 허용되었다. 그곳은 화가에게 평온한 마음을 되돌려주었다. 하지만 가라앉은 분위기는 처진 기분을 전혀 고양시켜 주지 못했다. 반 고흐는 자신의 병을 인정했다. 그것은 결국 회복할 수 있다는 모든 희망을 상실한 존재의 우울감을 인정하는 꼴이 되었다. 그가 공포에 차 자주 언급했던 환각의 공격이 반복되었지만 반 고흐는 확실히 제정신을 잃지 않았다. 그리고 다른 환자들이 겪고 있는 완전무결한 무감각의 상태에서 자기를 구원해줄 수 있는 것이 바로 그림이라고 말했다. 테오는 변함없이 편지로 미술계 소식을 알렸고 책과 잡지를 보내주었기 때문에 반 고흐는 바깥 세상에 귀를 열어놓고 있었다. 이 시기 반 고흐의 그림에는 또 다시 활력이 느껴진다. 그는 생 레미의 정원을 그렸고 병원 주위에 피어 있는 사이프러스에 매료되었다. 그의 스타일은 여전히 발전하고 있었으며 표현력은 더욱 풍부해졌다. 그는 고갱과 에밀에게 매우 근접하고 있다고 느꼈다. 하지만 그의 그림은 친구들의 예술적 지성주의와 한참 동떨어진 개인

◀ **꽃핀 복숭아나무**(모우브 선생을 기념하여), 1888년 3월

적인 항로를 따르고 있었다. 반 고흐에게 영감의 원천은 폭풍과도 같은 삶으로부터 그를 위로할 수 있는 예술의 창작이었다.

갓 결혼한 테오는 빈센트의 새 그림들을 마음에 들어했다. 그리고 매우 적절한 해석을 붙여주었다. 그에 따르면 빈센트는 결코 고립된 화가가 아니며 비록 독특하고 개인적인 방식이기는 하지만 현대 회화의 발달에 발맞추고 있었다. "그 그림들을 보면 이전에는 형이 이루지 못했던 색채의 활기가 느껴져. 그것만으로도 대단해. 그런데 형은 그 이상을 해냈어. 형태를 왜곡해 상징적인 것을 추구하는 시도가 있는데 난 형의 유화에서 그런 모습을 보았어. 자연과 살아 있는 것들, 즉 그것들 속에 강하게 내재되어 있다고 형이 느끼는 것을 집약적으로 표현하려는 시도에서 말이야."(테오가 빈센트에게 보내는 편지 10, 1889년 6월 16일) 형의 실험이 항상 테오의 마음에 든 것은 아니었다. 특히 〈별이 빛나는 밤〉(175-77쪽)에서처럼 에밀과 고갱이 만든 새로운 기법에 다가갈 때는 더욱 그랬다. 테오는 이 그림을 자연스럽지 않다고 생각했으며 "특정한 스타일을 추구하면 사물의 진정한 감정에 대해 선입견이 생긴다."고 확신했다(테오가 빈센트에게 보내는 편지 19, 1889년 10월 21일). 자신의 의견을 굽히지 않을 준비가 된 빈센트는 곧 답장을 보냈다. 개인의 스타일을 추구하는 것은 더 큰 신중함 다시 말해 그림 속 주제에서 자기의 에고를 확실하게 표현하는 것으로 간주해야 한다는 것이다. 그 당시 반 고흐는

◀ **자화상**(일부), 1888년 9월 　　　**자화상**(일부), 1889년 9월 ▶

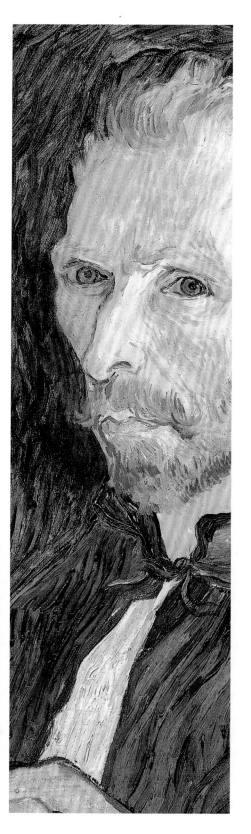

풍타방의 최근 경향에 대해 거의 모르고 있었다. 그러나 에밀과 다시 편지를 주고받으면서 에밀이 신비주의와 종교로 회귀했음을 알게 되었다. 반 고흐는 즉시 그런 태도를 비난했다. 그는 그것이 인위적이고 위선적이라고 비난하며 자신은 추상주의에는 아무런 관심도 없음을 다시 한 번 밝혔다.(에밀에게 보내는 편지 21, 1889년 12월 초)

몇 달 후 반 고흐는 다시 심한 발작을 일으켰다. 발작으로 그는 우울증에 빠져들었다. 발작을 일으키면서 물감을 삼키려고 했기 때문에 의사가 그림을 못 그리게 하자 우울증은 더욱 심해졌다. 하지만 그는 자신을 포기하지 않았다. 상태가 나아졌다고 여겨지자 테오에게 이런 편지를 썼다. "나는 회복하려고 노력하고 있어. 마치 자살을 하려고 강을 찾았다가 물이 너무 차갑다는 사실을 깨달은 사람처럼 말이야."(테오에게 보내는 편지 605, 1889년 9월 7일이나 8일) 11월에 반 고흐는 브뤼셀에서 이듬해 개최되는 '레 뱅'('20인회라는 뜻)의 전시회에 초대를 받았다. 자신이 직접 연 전시회까지 포함해서 파리에서 열린 몇 차례의 전시회를 제외하면 반 고흐는 한 번도 전시회에 참가한 적이 없었다. 게다가 이 벨기에 화가들이 여는 전시회는 예술계에서 가장 진보적인 경향을 선보이는 창구로 세계적인 명성을 얻고 있었다. 이들은 재능 있는 신인을 발굴하는 능력이 뛰어났다. 그리고 특별히 탕기 영감의 가게에 사람을 보내서 네덜란드 화가들과 그들만큼이나 무명이었던 세잔(그도 전시회에 초대되었다)

의 작품을 살펴보게 했다. 반 고흐는 초대에 심드렁한 반응을 보였지만 정성들여 여섯 점을 골랐다. 여기에는 해바라기 그림 두 점이 있었다. "이렇게 고른 여섯 점의 작품은 모두 매우 다양한 색의 효과를 만들어 낼 것입니다."라고 편지에 쓰기도 했다.('레 뱅'의 리더인 옥타브 마우스가 출판한 비망록에 수록된 편지, 1889년 11월 20일)

병원을 떠날 수 없었던 반 고흐는 밀레, 들라크루아, 렘브란트와 도미에처럼 좋아하는 거장의 작품을 모사했다. 그리고 점점 자신의 목을 조이는 것 같은 환경에서 탈출하기 위해 북쪽으로 돌아가고 싶어 했다. 다른 화가와 친구들과 지내고 싶었던 반 고흐는 피사로를 떠올렸다. 반 고흐 등은 자신을 포함한 재능 있는 신인들을 늘 격려하고 친절하게 대했던 피사로에게 큰 존경심을 품고 있었다. 하지만 피사로의 아내는 아이들 옆에 정신적으로 불안한 사람을 둔다는 사실이 두려웠다. 아직 어린 아이들도 있었기 때문이다. 아내가 반대하자 피사로는 예술 애호가이자 예술계에 지인이 많았던 오베르쉬르 우아즈에 사는 가셰 박사를 떠올렸다.

떠나려고 마음을 먹고 있을 때 반 고흐는 테오로부터 기사 한 편을 받게 된다. 그 기사는 젊은 비평가이자 상징주의 작가인 알베르 오리에가 1890년 1월 자 《르 메르퀴르 드 프랑스》지 제 1호에 발표한 〈미지의 화가: 빈센트 반 고흐〉였다. 오리에는 에밀 베르나르로부터 재능은 있지만 아직 명성을 얻지 못한, 에밀의 친구들에 대한 글을

써보라는 말을 들었고, 고갱을 필두로 더 많은 화가들을 기사로 다루어보고 싶어 했다. 오리에는 반 고흐의 작품에 매료되었으며 그의 작품에 나타난 독창성과 힘을 간파했다. 그는 '반 고흐 예술의 단순한 진실'과 이 화가의 '지나침'과 '스타일'을 역설했다. 반 고흐는 "비정상적이며 어쩌면 고통스러울 정도로 강렬하게 인식하는……과격주의자"로 "열정적이고……야수와 같은 기법을 능수능란하게 결합시켰다." 이 글을 읽고 놀란 반 고흐는 자부심과 걱정이 뒤섞인 감정이 되었다. 반 고흐는 자신의 그림에 대해 오리에가 과대평가하고 있다고 여겼다. 그래서 그에게 "반 고흐는 사물의 색채를 이렇게 강렬하게 인식하는 유일한 화가다."(그의 작품에 대한 완벽한 표현이다)라는 구절은 오히려 몽티셀리에게 더 어울린다고 편지를 썼다. 반 고흐는 자기를 상징주의자로 분류하려는 시도에 대해 확실한 거부 의사를 밝혔다. 에밀의 '추상주의'를 비난하는 편지에서 반 고흐는 '파리지앵의 그 어떤……편견 없이 현실에 뿌리내리고' 싶다고 한 바 있다. 그리고 오리에에게 재치 넘치는 편지를 보냈다. "나는 분파주의가 무슨 소용이 있는지 모르겠습니다." 어쨌든 알베르 오리에의 기사는 효과가 있었다. 당시 레 뱅 전시회에 나온 반 고흐의 그림은 큰 반향을 일으켰고 전통주의 화가인 드 그루가 반 고흐를 '협잡꾼'이라고 욕했다며 로트레크가 결투를 신청할 정도였으니 말이다. 그 전시회에서 반 고흐의 작품이 한 점 팔렸다. 처

▲ 오베르에 있는 가세 박사의 정원(일부), 1890년 5월

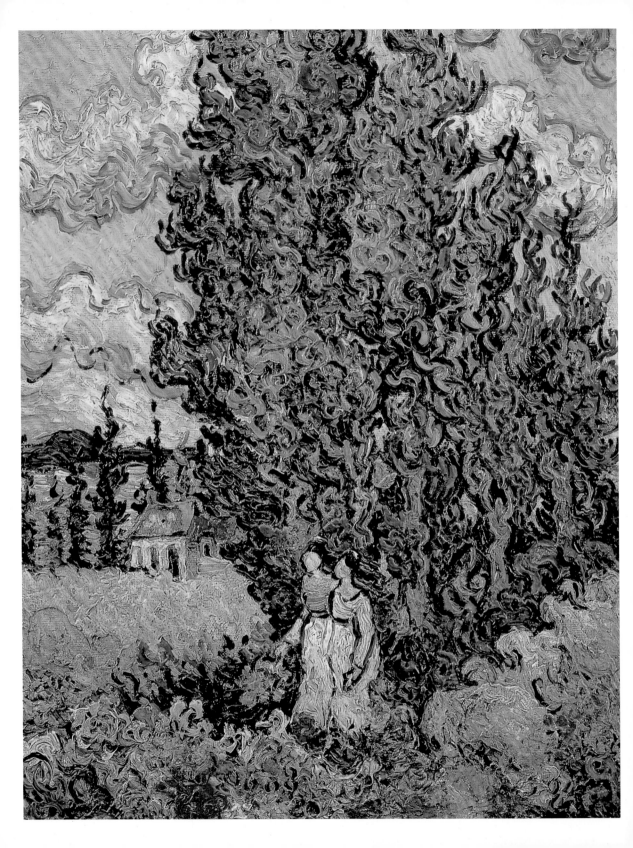

음 있는 일이었다. 그 작품은 〈붉은 포도밭〉으로 자신도 화가였던
안나 보슈가 400프랑이라는 (비교적 낮은) 가격으로 구입했다. 안나
는 반 고흐가 초상화를 그려준 시인 외젠 보슈의 누이였다. 이런 저
런 소식들이 반 고흐에게 큰 충격을 주었던 것 같다. 결국 그는 두
달 동안 지속된 심한 발작을 일으키고 말았다. 그 결과 절망한 나머
지 남프랑스를 떠날 결심을 굳히게 되었다.

북쪽의 시골 마을에서 찾아온 파국

생 레미의 정신병원에 입원한 지 일 년 만인 1890년 5월 16일에 반
고흐는 프로방스를 떠나 파리로 향했다. 그곳에서 잠시 체류한 후
다시 오베르로 갔다. 마지막 몇 달 동안 그는 정신이 말짱했다. 테오
는 아들을 낳았는데 이름을 빈센트라고 지었다. 그리고 아를과 생
레미에서 작업한 그림 열 점이 살롱 데 장데팡당이라는 새 전시회에
서 큰 성공을 거두었다. 특히 모네, 피사로와 에밀 베르나르와 같은
동료들로부터 좋은 평가를 받았다. 고갱조차 찬사로 가득한 편지를
보낼 정도였다. 반 고흐는 새롭고 창조력 넘치는 행복을 만끽하며
만개한 봄을 특별한 유화 연작에 옮겼다.

살롱을 방문해 퓌비 드 샤반의 작품에 깊은 인상을 받은 반 고흐는
새로운 목적지에 도착했다. 그는 별난 가세 박사와 곧 친해졌으며
두 주 동안 그의 초상화를 그렸다. 반 고흐는 가세 박사의 지인들과

◀ **사이프러스**(일부), 1890년 3월

자기의 관심사를 이야기했다. 오랫동안 반 고흐가 그리워했던 일이었다. 자기의 병이 남프랑스의 공기 때문이라고 거의 확신한 반 고흐는 다시 용기를 내서 브르타뉴의 고갱을 찾아가려고 했다. (당연히 고갱의 반응은 미온적이었다.) 하지만 테오가 겪고 있는 문제들로 반 고흐의 평온한 생활은 흔들린다. 부소 & 발라동에서 테오의 상관들은 현대 미술에 대한 테오의 의견에 동의하지 않았다. 그로 인해 그들의 신임을 잃은 테오는 그곳을 나오게 되었다. 설상가상으로 테오의 아내와 아들이 심하게 앓았다. 테오가 아무리 걱정을 드러내지 않으려고 해도 반 고흐는 그런 상황으로 큰 상처를 입었다. 게다가 동생의 경제적 상황이 자신의 생존과도 직결되어 있음을 알았기에 죄책감에 빠져들었다. 반 고흐는 동생을 만나기 위해 파리로 갔다. 파리에서 반 고흐는 알베르 오리에를 소개받았고 툴루즈 로트레크의 방문도 받았다. 하지만 여전히 자신감을 잃은 반 고흐는 오베르로 돌아오는 길에 동생에게 이런 편지를 쓴다. "붓이 내 손가락에서 빠져나간 것 같구나. 하지만 그래도 작업을 시작해야겠지."(테오에게 보내는 편지 649, 1890년 7월 10일) 또 다시 분노에 휩싸인 반 고흐는 가셰 박사와 격렬한 논쟁을 벌인 후 그와 결별했다. 그는 완벽한 단절감 속으로 빠져들었다. 그리고 '슬픔과 극도의 고독감'을 표현하는 그림을 그리기 위해 몸과 마음을 쏟아넣었다.(테오에게 보내는 편지 649, 1890년 7월 10일)

▶ 빨래하는 여인들이 모여 있는 랑그루아 다리(일부)
1888년 3월 (120쪽 참조)

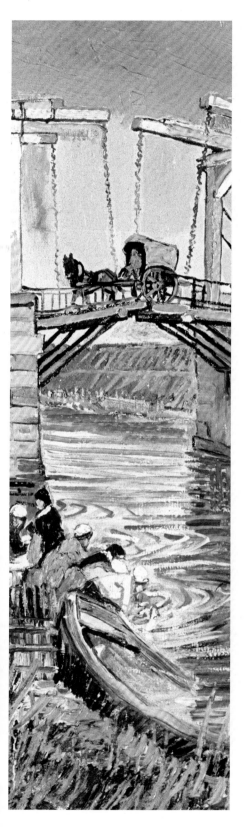

또다시 발작이 덮칠지도 모른다는 두려움에 반 고흐는 7월 27일에 그림을 그리러 나갔던 들판에서 권총 자살을 시도했다. 상처를 입었지만 걸을 수 있었던 반 고흐는 집으로 돌아와 방에 틀어박혔다. 그를 찾으러 온 집주인에게 반 고흐는 자살 시도를 했지만 실패했다고 말했다. 그는 가세 박사를 만나고 싶어했지만, 가세에게 동생의 주소는 가르쳐주지 않았다. 우여곡절 끝에 가세 박사의 연락을 받은 테오는 오베르로 급히 왔다. 동생을 본 반 고흐는 이런 말로 동생을 맞이했다. "울지 마. 모두를 위해서 그런 거야." 그렇게 강인했던 반 고흐는 살려는 의지를 모두 잃고 7월 29일 밤에 눈을 감았다. 많은 친구들이 그의 장례식에 참석했다. 그중에는 페르 탕기, 루시앵 피사로와 에밀 베르나르가 있었다. 한편 고갱은 짧은 편지를 보냈다. 그는 후에 친구에게 이런 글을 보냈다. "그 문제에 대해 냉정하게 생각해보도록 하세. 아마 반 고흐의 무서운 사건에서도 배울 점이 있을 걸세."

모두가 좋아질 것이라는 반 고흐의 예상은 형편없이 빗나가고 말았다. 테오가 받은 충격은 대단했다. 그는 모든 에너지를 쏟아 형의 회고전을 기획했다. 에밀 베르나르에게 도움을 요청하고 오리에와 함께 방대한 카탈로그를 만들 계획도 세웠다. 테오는 이 카탈로그에 형과 주고받은 서신도 일부 실을 생각이었다. 테오는 뒤랑 뤼엘을 염두에 두었지만 이 유명한 인상주의 화상은 파산 일보직전에 있었

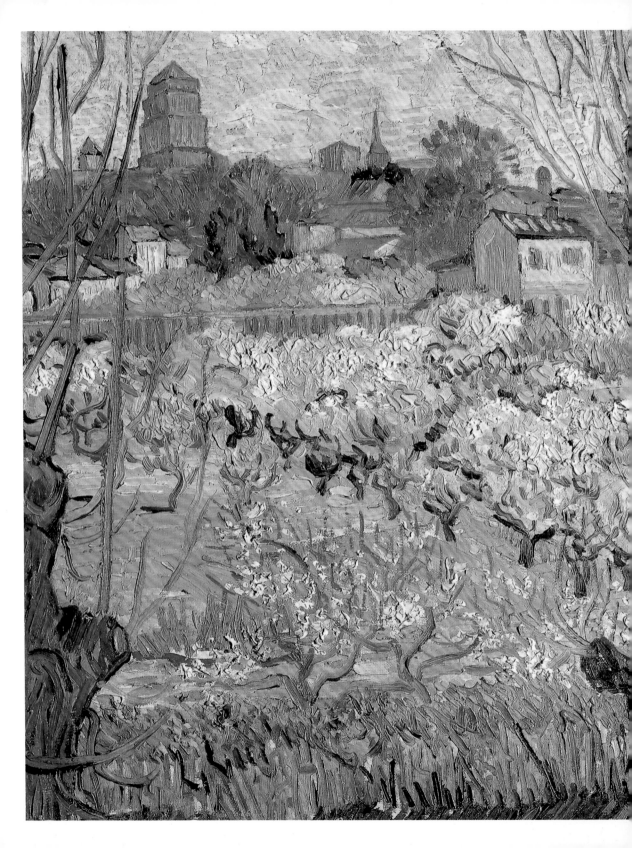

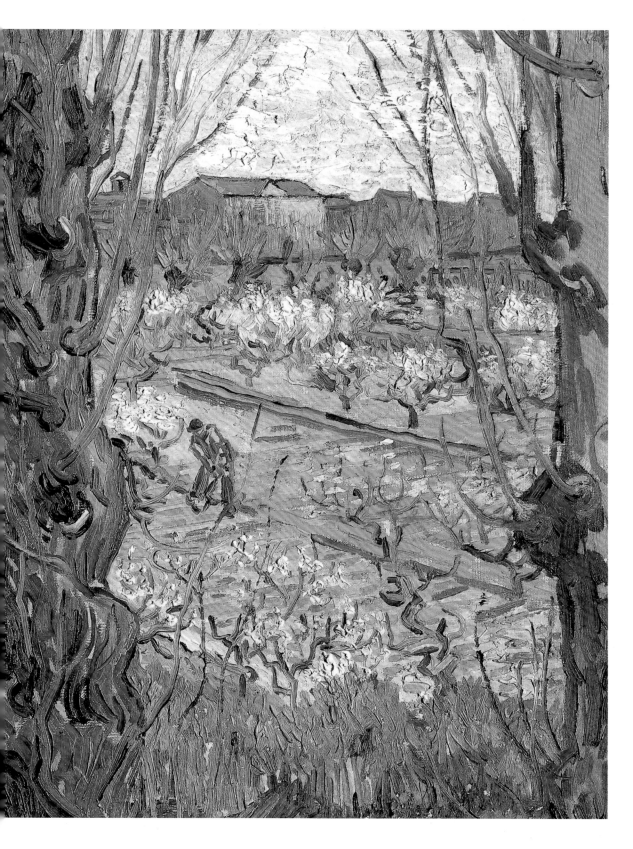

기 때문에 갤러리를 빌려주지 않았다. 대신 테오는 옥타브 마우스와 (당시 '레 뱅'의 종신회원이 된) 시냐크로부터 곧 도움을 받았다. 그러나 테오의 계획도 물거품이 되었다. 겨우 몇 주 후에 그 자신도 모든 의욕을 상실한 채 1891년 1월 25일 네덜란드에서 숨을 거두었기 때문이다. 빈센트가 죽은 지 반 년도 지나지 않은 때였다. 하지만 친구들은 테오의 유지를 지켰고, 1891년 살롱 데 장데팡당에서 반 고흐의 작품 열 점이 전시되었다. 이 작품들은 모두 대단한 찬사를 받았다. 평론가인 옥타브 미르보는 반 고흐에 관한 격정적인 기사를 썼다. 그는 기사에서 반 고흐의 때 이른 죽음을 아쉬워하며 "그가 그렇게 모호하고 소리 소문 없는 죽음을 맞았다."는 사실을 비통해 했다.

죽어서 명성을 얻은 반 고흐 예술의 의미

1879년 반 고흐는 보리나주에서 동생에게 편지를 썼다. "나는 아직까지 예술에 대해 '예술은 자연에 더해진 사람이다'고 한 정의보다 더 정확한 표현을 보지 못했어. 의미, 개념, 성격을 지니고 있는 자연, 현실, 진실을 예술가는 예술로 펼쳐 보이고 표현하는 거야. '그것은 초연하다.' 그리고 예술가는 그것들을 해방시키고 자유를 주며 해석하는 거야."(테오에게 보내는 편지 130, 1879년 6월) 이 이론은 그의 모든 작품에 생생하게 살아 있다. 상징주의가 표방한 추상성

▶ 걸어가는 사람들, 마차, 사이프러스 나무, 별, 초승달이 있는 길
1890년 5월

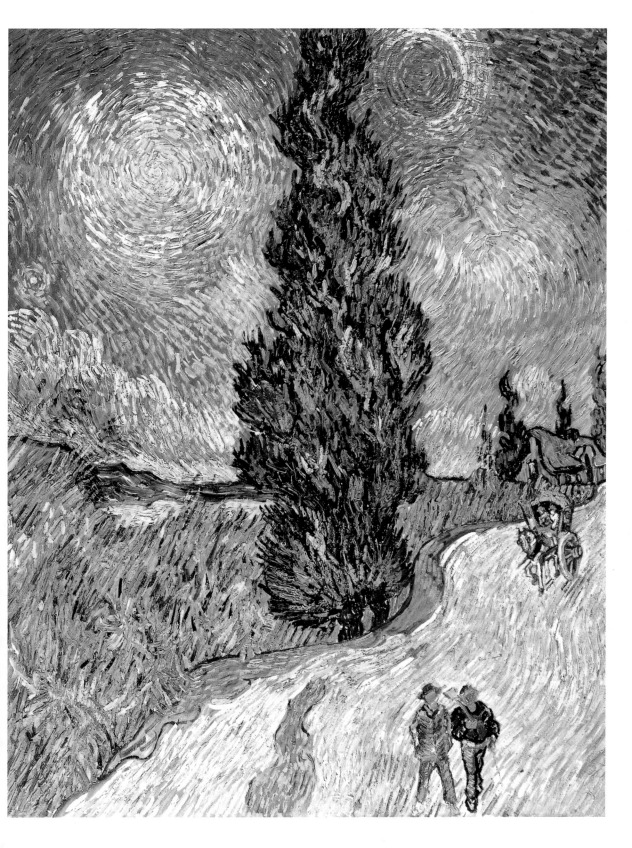

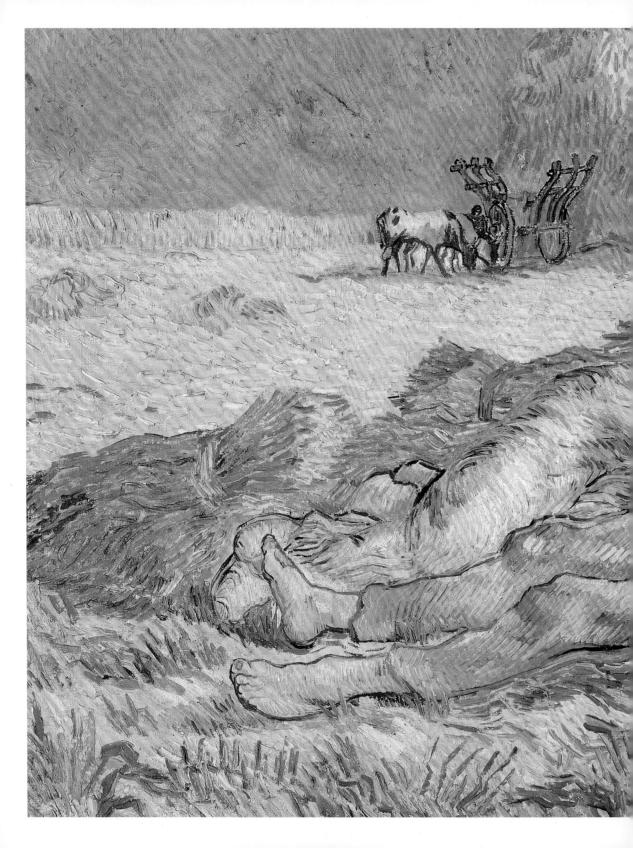

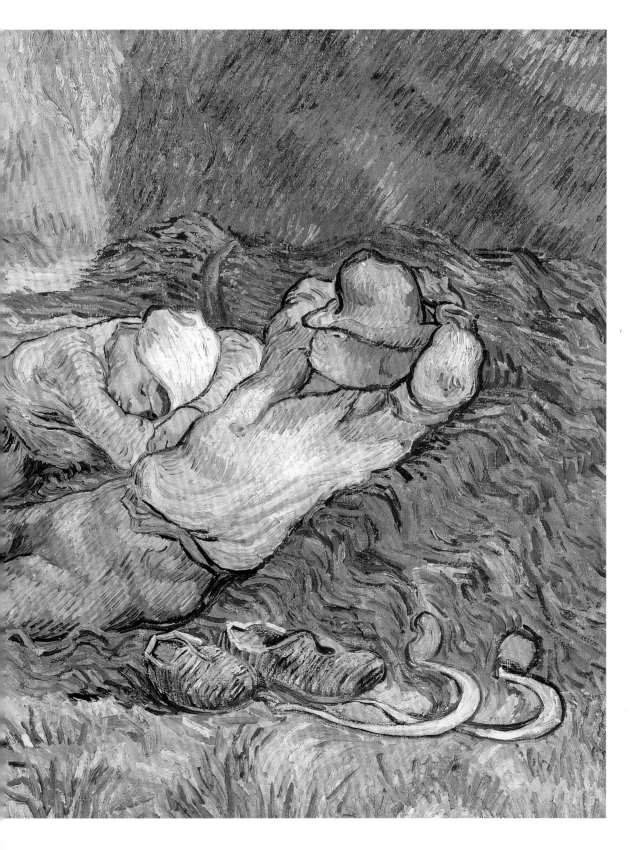

을 거부한 반 고흐는 항상 자연에 충실했다. 자신에게 끊임없이 영감을 주고 유일한 모델은 바로 현실이라고 생각하면서 말이다." 그의 작품 활동은 알베르 오리에가 《르 메르퀴르 드 프랑스》 지에 주장한 내용과 정반대였다. 오베르는 반 고흐가 "자기의 생각을 정확하고 일관되며 명백한 형태에 맞춰 넣을 필요성을 계속 느끼고 있기 때문에" 상징주의자라고 주장했다. 반 고흐는 그와 정반대의 길을 걸었다. 편지에도 여러 번 썼듯이 반 고흐는 자연 속에서 의미를 찾았다. 그의 작품은 그만의 방식으로 자연을 해석한 것이며 캔버스에 감정을 표현한 것이었다. 1882년 8월 반 고흐는 동생에게 편지를 썼다. "화가의 임무는 자연이 그를 온전히 흡수하도록 하고 자신의 감정을 다른 사람들이 알 수 있도록 표현하기 위해 자신의 재주를 사용하는 거야. 바로 그림을 통해서 말이야."(테오에게 보내는 편지 221, 1882년 8월 초) 그리고 1888년에 반 고흐는 이런 편지를 보냈다. "나는 내 그림을 완전하게 만들어낼 수 없어. 하지만 그것을 이미 자연에서 찾아냈네. 내가 할 일은 자연에서 내 그림을 잘 찾아내는 것뿐이라네."(에밀 베르나르에게 보내는 편지 19, 1888년 10월 초) 화가의 임무를 수행할 수 있는 반 고흐의 도구는 바로 색채였다. 그는 처음부터 색채에 가장 강하게 끌렸다. 반 고흐가 색채를 사용한 방식은 색채는 그 어떤 도구보다 화가가 마음대로 사용할 수 있는 것이라는 믿음에서 기인했다. 그는 색채야말로 감각의 도구이며

▶ **가로수 길을 걷는 여인**(일부), 1889년 12월

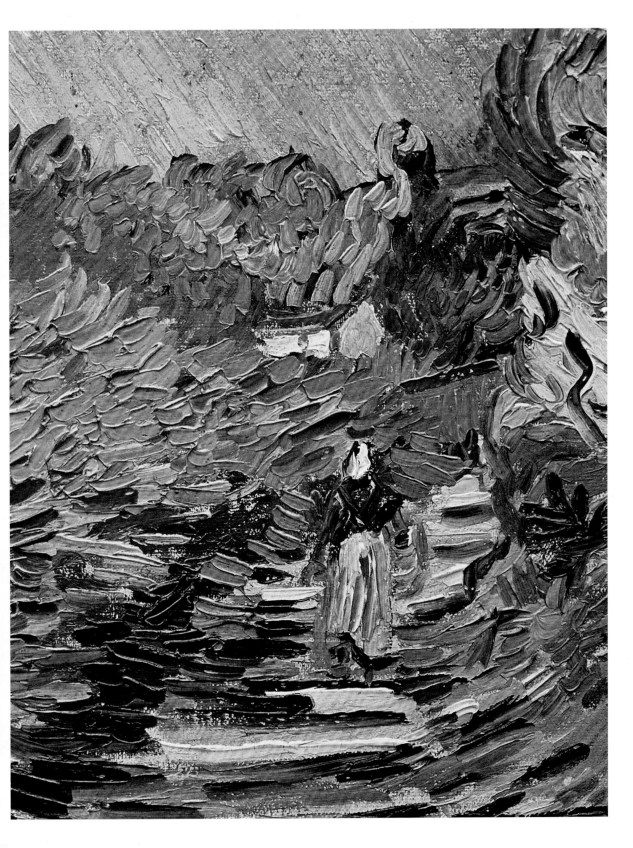

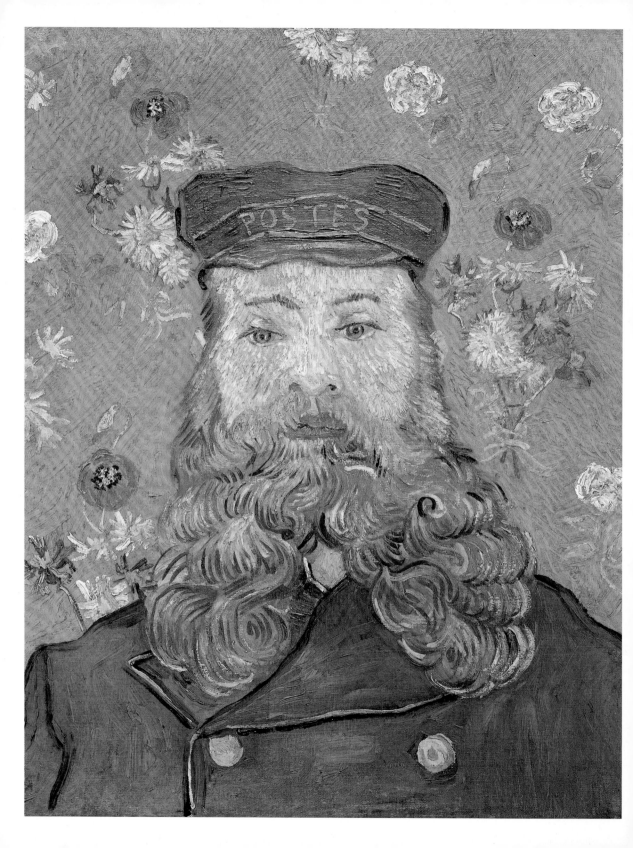

주관성을 가장 잘 표현하고 타인과 그 내용을 제대로 소통할 수 있는 최고의 도구라고 믿었다. 이런 확신은 단순히 그의 통찰력의 산물이 아니다. 네덜란드에 있을 때부터 심취했던 일본 판화와 들라크루아의 이론을 오랫동안 심사숙고한 결과였다. 게다가 파리로 옮겨온 후 인상주의와 점묘주의 화가들의 과학적인 습작을 접한 것도 그의 확신에 힘을 실어주었다. 더 밝고 빛나는 색을 향한 그의 열망은 남프랑스로 그를 잡아끌었다. 한편 생 레미에서 느낀 길고 비통한 고독은 팔레트의 색조를 어둡게 해 눈부신 노란색, 붉은색과 푸른색은 황토색, 연한 보라색, 녹색에게 자리를 내주었다. 심지어 다른 작가의 작품을 모사한 그림에서도 색은 그를 개인적으로 해석하는 열쇠가 된다. 그는 정신병원에서 동생에게 이런 편지를 보내기도 했다. "밀레의 드로잉을 기억하고 그리는 것은 그 그림을 다른 언어로 번역하는 거야."(테오에게 보내는 편지 613, 1889년 가을) 색채 외에도 반 고흐가 표현 수단으로 사용한 것은 붓놀림이다. 그는 파리에서 몽티셀리와 인상주의 화가들의 붓 끝에서 나온 자유에 깊은 인상을 받았다. 처음에는 그들에게 영감을 받는 정도였다면 이후에는 그만의 기법들로 승화시켰다. 그 기법들은 계속해서 발전했고 서로 결합하기도 했다. 반 고흐는 선, 점, 곡선과 소용돌이를 사용했다. 이런 붓놀림을 통해 반 고흐는 심리 상태를 그대로 드러냈다. "우리를 인도하는 것은 바로 감정이 아닐까? 자연의 진정한 감정 말

◀ **조제프 룰랭의 초상**, 1889년 2–3월

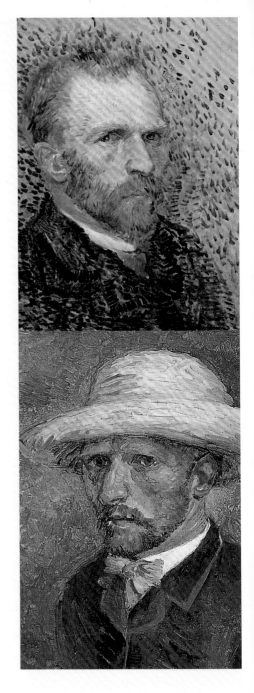

이야.……붓놀림은 연설이나 편지에 쓰인 단어처럼 연속되고 이어지면서 관계를 맺지."(테오에게 보내는 편지 504, 1888년 6-7월) 그가 아를에서 보낸 편지이다.

계속되는 스타일의 실험과 변화는 매우 제한된 범주의 주제에 적용되었다. 그는 표현할 새로운 대상을 쉼 없이 찾았지만 정작 몇 가지 주제에 국한해서 그렸다. 대신 다양한 관점에서 그것들을 표현했다. 그는 헤이그와 파리 그리고 아를에서 도시 풍경을 그렸다. 그리고 교외는 말할 것도 없이 일생 동안 그의 그림과 스케치의 중심을 이루는 주제였다. 또 자화상과 반복적으로 사용된 주제들이 있다. 누에넨, 파리와 생 레미에는 정물화를 많이 그렸다. 새로운 모티브를 찾기 어려울 때는 관심 분야에서 모티브를 모색했다. 프로방스에서는 북프랑스에는 없었으며 이전에는 한 번도 그리지 않은 올리브, 포도나무와 사이프러스와 같은 주제에 끌렸다.

그러므로 우리는 그의 모든 작품을 연결하는 고리를 찾을 수 있다. 작업중인 농부를 습작하는 것부터 풍경화와 초상화를 그리는 것까지 반 고흐를 잡아 끈 것은 시각의 진정성이었다. 그것은 물론 사진처럼 사물을 있는 그대로 보여주는 것을 의미하지 않는다. 실제로 존재하는 모델을 순수하고 개인적인 해석을 통해 표현하는 것이다. 그의 시대를 살았던 사람들처럼 반 고흐도 인간과 자연 사이의 긍정적인 연관성을 확립할 수 있는 가능성을 모색했다. 그는 당시 예술

▲ **자화상**, 1887년 봄-여름
▲ **밀짚모자를 쓴 자화상**, 1887년 3-4월

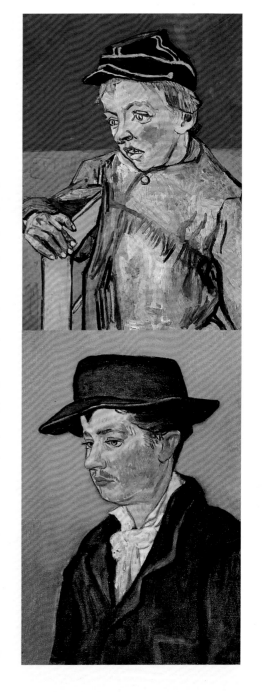

계에서 결코 벗어나 있지 않았다. 오히려 회화 장르에서 벌어지는 가장 혁신적인 실험과 그 궤를 같이했다. 비록 진보하는 예술의 중심지에서 벗어난 삶을 선택했지만 테오의 편지와 끊임 없는 독서를 통해 파리의 상황을 잘 알 수 있었다. 친구와 지인들과 나눈 대화와 편지에서 반 고흐는 자기의 견해와 직접 개최한 전시회를 논했다. 물론 화가 공동체를 만들려는 꿈도 결코 버리지 않았다. 이런 점들을 생각해 볼 때 반 고흐가 고독한 천재라는 신화는 근거가 전혀 없다. 그는 화가들이 공동으로 작업할 때만 "그리스의 조각가, 독일의 음악가와 프랑스 소설가들이 이룩한……수준"에 도달할 수 있는 힘을 얻을 수 있다고 굳게 믿었다.(테오에게 보내는 편지 6, 1888년 6월 6-11일) 이미 살펴보았듯이 그의 작품은 상징주의와도 어느 정도 맞닿아 있다. 단순한 현실 재현을 초월하여 개인적인 의미를 추구하는 과정에서 말이다. 그러나 창조적인 과정에서는 전혀 달랐다. 붓놀림을 통한 감정 표현은 쇠라도 탐구했다. 그러나 반 고흐는 쇠라가 보인 과학적이고 엄격한 접근법에는 관심이 없었다. 목표는 당대의 화가들과 같았지만 방법과 결과는 그 누구보다 독특했다. 그의 그림은 표현주의의 초석이 되었다.

그가 죽기 얼마 전 마치 예감과 같은 편지를 여동생들에게 보냈다. "내가 가장 관심 있는 건, 그 어떤 주제보다 더, 더, 더, 초상화야. 현대 초상화 말이야. 난 색채로 그것을 표현해. 그런 시도를 하는 사람

▲ **카미유 룰랭의 초상**, 1888년 11-12월
▲ **아르망 룰랭의 초상**, 1888년 11-12월

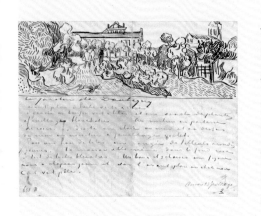

은 나쁜이 아니야." 그리고 이런 말도 했다. "나는 '정말로' 백 년 후의 사람들에게 망령처럼 똑같이 보이는 초상화를 그리고 싶어. 물론 사진처럼 똑같이 그리겠다는 것이 아니야. 인물에서 우리의 관심을 붙잡는 뭔가를 표현해야 해."(빌레미나에게 보내는 편지 22, 1890년 6월 5일)

살아서 명성도 얻지 못하고 무시만 당했던 반 고흐는 후에 엄청난 명성을 얻었다. 1890년에 알베르 오리에가 쓴 글과 살롱 데 장데팡당에 그림이 전시되었다는 사실이 명성의 시작이 되었다. 이것을 시작으로 반 고흐는 전설이 되었다. 에밀 베르나르와 오리에가 쓴 글들은 반 고흐가 죽은 직후 몇 년 안에 출판되었다. 그리고 20세기에 접어들어 그에 관한 출판물이 끝도 없이 쏟아졌다. 그의 비극적인 일생은 수많은 작가들에게 영감을 주었다. 이미 언급한 마이어 그래페 외에도 루이 피에라르가 쓴 《빈센트 반 고흐의 비극적 일생》이 1924년에 성공을 거두었고 여러 나라에서 번역 출판되었다. 최초의 카탈로그 레조네(전작목록)가 네 권으로 일찌감치 출판되었으며 1928년 이후로 전시회, 논문과 반 고흐와 그의 작품에 관한 글들이 쉴 새 없이 이어졌다. 암스테르담에는 반 고흐 미술관이 건립되었다. 엄청난 분량의 매혹적인 서신집을 테오의 미망인이 출판하자 그의 명성은 더욱 높아졌다.

반 고흐의 작품에 나타난 개인적이고 감정적인 성격도 반 고흐를 독

특한 예술가로 자리매김하는 데 큰 역할을 했다. 그가 얼마나 동시
대 예술계에 편입하고 싶어했는지를 보여주는 다양한 시도들이 있
었음에도 불구하고 그는 다른 사람들과 동떨어진 사람으로 보였던
것이다. 하지만 (함께 예술을 하기 위해) 화가들의 공동체를 만들고자
한 그의 꿈은 실현되지 못했으며 그가 후에 많은 예술 운동의 초석
이 되었지만 정작 제자 한 명 두지 못하고 예술사의 큰 물줄기를 바
꾼 '혜성' 과도 같은 존재였음은 그 누구도 부인할 수 없으리라.

일찍이 카미유 피사로는 반 고흐에 대해 이런 말을 남겼다. "그는
미쳐버리거나 우리를 훨씬 능가할 걸세. 그 둘 중 어떤 결말을 맞을
지는 나도 장담할 수 없군."

▲ 도비니의 정원, 1890년 7월

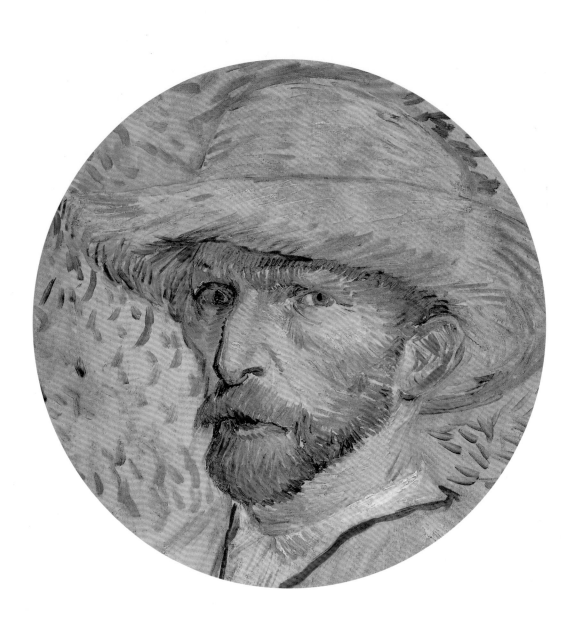

작품세계

석탄 짐을 진 탄광의 여인들

1879년 반 고흐는 벨기에의 탄광 지역인 보리나주로 떠났다. 그곳 노동자들의 삶은 비참하기 이를 데 없었다. 강렬한 종교적 사명감에 불타오른 그는 신학교에 입학했다. 그리고 브뤼셀의 전도자 학교로부터 육 개월 간 보리나주에 설교사로 임명을 받았다. 반 고흐는 신교 목사였던 아버지로부터 그리스도교의 인도주의에 자극을 받았다. 그러나 광적인 수준에 가까울 정도로 열심이었던 것이 화근이 되어 그의 임명 기간은 연장되지 않았다. 반 고흐는 오두막에서 지내면서 바닥에서 자고 금식을 하며 자신도 광부처럼 살기로 했다. 심지어 광산까지 가서 설교를 하기도 했다. 그는 광부들을 그린 스케치를 많이 남겼다. 이 수채화는 스케치를 하고 삼 년 후에 색을 입혔지만 당시 생활에 대한 기억이 생생하게 남아 있음을 알 수 있다. 반 고흐는 사실주의 전통에 입각해 이런 유형의 그림을 여럿 그렸다. 밀레가 그린 이상적인 장면들과는 사뭇 다르다. 반 고흐의 작품에는 등장하는 사람이 생생하게 살아 있다. 그는 빅토리아 시대의 역사가이자 '헌 옷 철학'을 설파했던 토마스 칼라일의 열렬한 독자였다. 다른 그림에서 민속 복장과 나들이옷을 입고 등장하는 광부들의 모습은 진짜가 아니며 광부들이 실제로 입어 닳은 옷에 그들의 슬픔, 행복과 열망이 모두 담겨 있다는 것이다.

1881년 말 반 고흐는 헤이그로 거처를 옮기고 그곳에서 안톤 모우브에게 그림을 배우기 시작한다. 모우브는 반 고흐의 사촌 매형이며 헤이그파에서 두각을 나타낸 화가였다. 오랫동안 스케치를 했지만 아직 초보였던 반 고흐는 모우브의 지도로 수많은 수채화와 첫 유화를 그렸다. 이 그림의 색과 기법에서는 모우브가 가르친 흔적을 볼 수 있다. 네덜란드의 흙색을 조화롭게 사용한 모우브는 회색, 갈색과 회색이 도는 흰색을 습관적으로 사용했다.

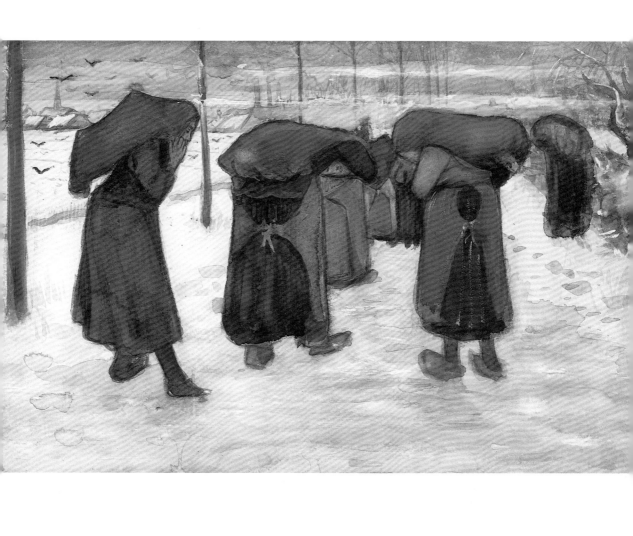

사람들이 있는 해변과 배가 떠 있는 바다

바다와 해변 풍경은 네덜란드 회화에서 언제나 사랑 받아왔던 모티브이다. 17세기에 꽃피웠던 바다 풍경화 이후, 19세기 초에 화가들은 바다의 아름다움에 다시 눈을 떴다. 야콥 마리스, 헨드리크 윌렘 메스다흐, J. H. 와이센부르흐 같은 헤이그파 화가들은 이 전통을 유지했다. 그림 같은 바닷가 마을 스헤베닝헨은 헤이그와 가까운 곳이어서, 몇몇 미술가들은 그곳에서 살기로 결정한다. 사실 스헤베닝헨의 스헨크베흐에서 약간 벗어난 곳에 위치한 반 고흐의 거처에서는 수 분 안에 바닷가에 갈 수 있었다. 반 고흐는 동료인 베르나르트 블로메르스의 스헤베닝헨 작업실에 자기의 그림도구들을 놓아두고 다니기도 했다. 이 해변 풍경은 반 고흐가 처음으로 그린 유화 중 하나인데, 완성된 작품을 보고 그는 놀라워하는 한편 기뻐했다. 반 고흐는 '첫 작품은 하찮을 거라고 생각했다' 고 고백했다.

헤이그 화파 화가들은 반 고흐가 악천후에 야외에서 그림을 그리는 것에 반대했다. 이 그림은 바닷물이 '설거지 구정물 처럼 보이는, '사나운 폭풍' 이 몰아치기 직전의 해변 풍경을 포착해 뛰어난 색채 분석력과 감수성을 잘 보여주고 있다.

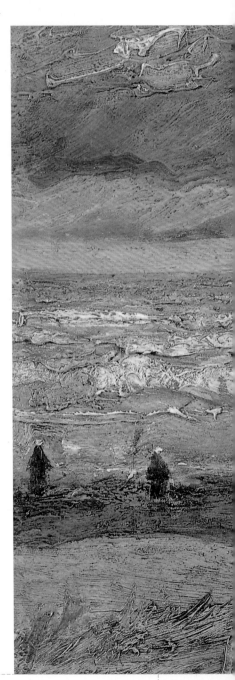

정면에서 본 베 짜는 사람

설교자가 되려고 했던 노력이 물거품이 되자 실망이 극에 달했던 1880년에 반 고흐는 거의 70킬로미터를 걸어서 벨기에와 프랑스의 국경에 있는 쿠리에르로 갔다. 그가 유난히 존경했던 바르비종파의 풍경화가 쥘 브르통을 만나기 위해서였다. 하지만 부르주아 풍의 단정한 화가의 집을 본 고흐는 브르통을 만나려던 마음을 접었다. 하지만 그 여행은 예상치 못한 결과를 낳았다. 그 마을에서 반 고흐는 베 짜는 사람들을 자주 목격했다. 게다가 커다란 기계와 그 기계를 다루는 남자와의 관계에 충격을 받는다. 이 경험을 바탕으로 그 후 몇 년 간 반 고흐는 이 주제에 대해 수많은 스케치와 그림을 그렸다.

헤이그에서 반 고흐는 노동자들의 비참한 삶과 그들이 사는 지저분한 교외를 그렸다. 그 후 누에넨의 부모님 집으로 옮긴 반 고흐는 농장 일꾼과 베 짜는 사람들을 열심히 스케치하고 그렸다.

테오에게 보내는 편지에서 반 고흐는 자기가 하는 작업의 매력을 털어놓았다. "베틀이란 기계는……정말 대단해. 참나무로 만든 기계가 희끄무레한 벽에 유난히 대비되더구나.……저녁에 램프 불을 밝히고 그 기계로 천을 짜는 모습을 보았어. 그 모습을 보고 있으니 렘브란트가 생각났어."(테오에게 보내는 편지 367, 1884년 4월 말) 그 그림에 나온 베틀은 낮에 본 것이었지만 조화를 이룬 갈색과 노란색과 기계의 여러 부분에서 나타나는 그림자 효과를 보면 17세기 네덜란드의 위대한 화가로부터 받은 영향을 쉽게 알아차릴 수 있다. 반 고흐의 눈에 베틀은 작업장에서의 소외라는 일상의 부정적인 가치를 대변하는 대상이 아니었다. 그는 사람과 베틀이 조화를 이룬 긍정적인 측면을 발견했다. 사람과 베틀은 서로에게 없어서는 안 될 존재인 것이다. 이 그림에서 남자는 배경으로 격하됨으로써 베틀이 장면을 주도하고 있다.

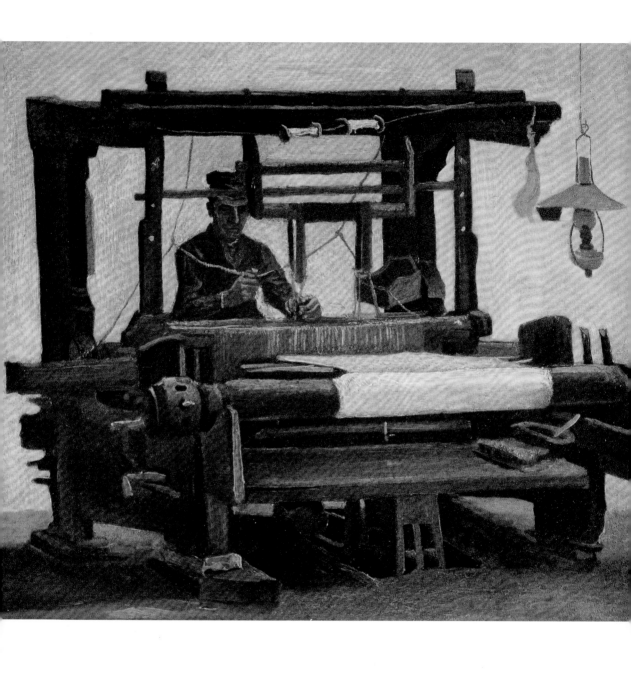

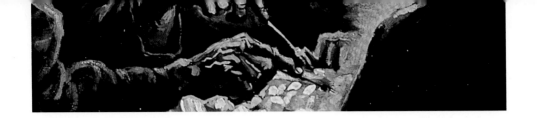

감자 먹는 사람들

이 그림은 반 고흐가 파리로 떠나기 전 네덜란드에서 그린 가장 중요한 작품이다. 이 그림을 기준으로 반 고흐의 팔레트는 더 밝고 환해지며 구도에 공을 덜 들이게 되었다. 그러나 이 작품이 자신의 걸작 중 하나라는 반 고흐의 의견은 바뀌지 않았다. 1887년에 빈센트는 빌레미나에게 쓴 편지에서 이 그림이 "내가 그린 것 중 최고"라고 밝히고 있다(빌레미나에게 보내는 편지 1, 1887년 가을-겨울). 게다가 그는 1890년에 생 레미에서 그린 드로잉에서 이 그림의 모티브를 여러 번 반복했다.

19세기에 네덜란드와 프랑스에서 시골 노동자들의 삶을 그리는 것은 일반적인 현상이었다. 그러나 밀레와 이스라엘스와 같은 화가들은 낭만적인 경향을 첨가했다. 반 고흐는 목가적인 풍경에는 완전히 등을 돌리고 투박함과 현실을 그대로 표현했다.

이 그림에는 연령대가 다 다른 다섯 명의 인물이 등장한다. 그들은 세간이라고는 없는 협소한 판잣집에 둘러 앉아 있다. 모두 모여 저녁 식사를 하는 농부의 가족이다. 깜박거리는 램프 불빛에 여윈 얼굴과 뼈마디 굵은 손이 보인다. 이러한 것들은 농부들의 고단한 하루를 외적으로 보여준다. 인물들은 서로 단절되어 있으며 아무도 얼굴을 마주보지 않는다. 반 고흐는 우리에게 등을 보이고 앉아 있는 소녀를 이용해 이 장면과 우리 사이의 거리를 만들어내고 장면으로부터 우리를 차단한다. 화가는 어떤 식으로도 인물들을 이상화하지 않는다. 오히려 어둡고 얼룩덜룩한 색채를 통해 비루한 모습을 더욱 강조했다. 테오에게 보내는 편지에서 반 고흐는 "이 사람들이 지금 접시에 놓은 손으로 땅에서 직접 캔 감자를 램프 불빛 아래서 먹는 모습을 그림으로써 육체노동과 정직하게 마련한 식사를 보여주고 싶었어."라고 했다. 〈감자 먹는 사람들〉은 반 고흐에게는 예술과 사회적 신조를 보여주는 선언문과도 같다. 그래서 이 작품을 위해 수많은 습작과 구도 스케치를 그렸다. 반 고흐는 '역사화'를 그리고 싶어했다. 그는 이 작품과 인물들의 포즈를 비난한 안톤 반 라파르트와 결별을 하기도 했다.

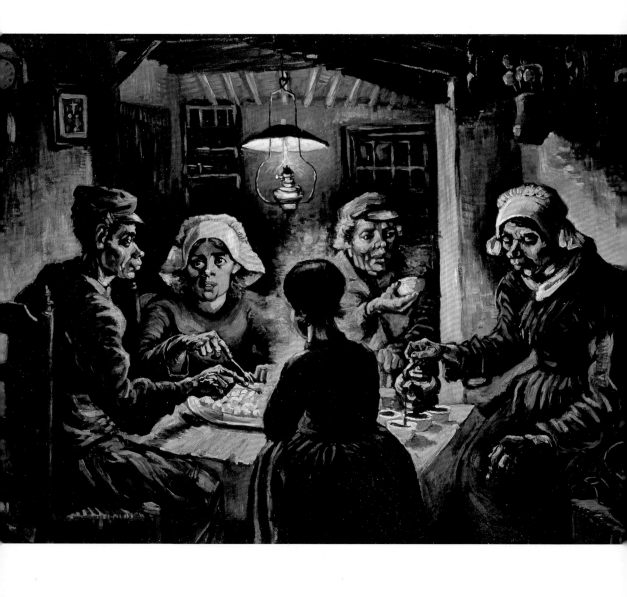

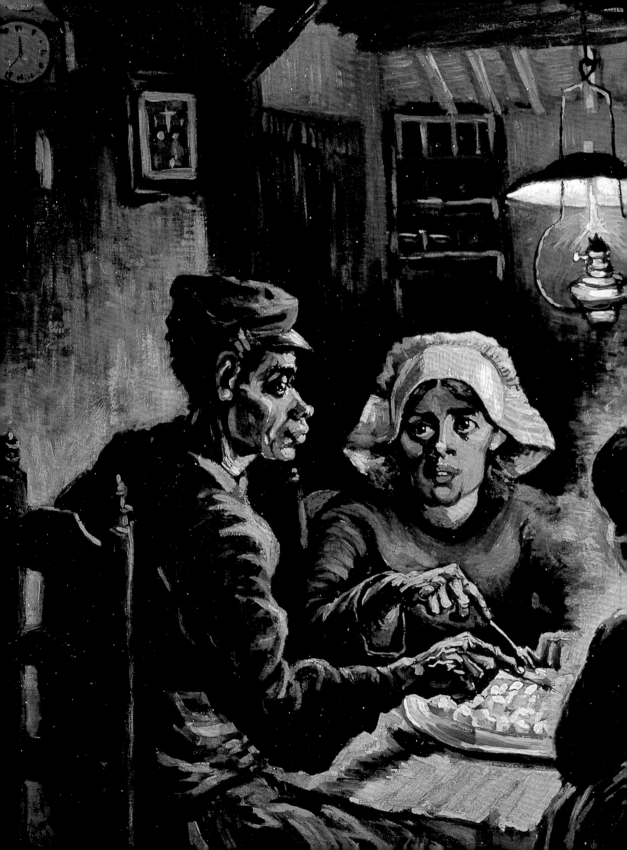

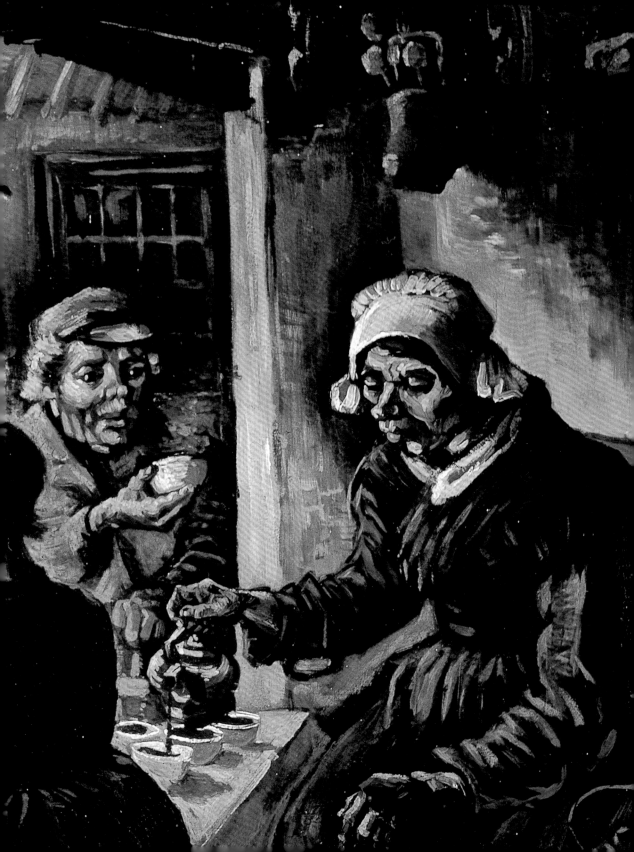

황혼 녘 풍경

반 고흐는 이 조그만 풍경화를 누에넨에서 그렸다. 반 고흐는 아버지가 교구 목사로 부임해 1883년 말부터 1885년까지 지낸 누에넨의 부모님 집에서 머물렀다. 이 시기의 작품을 보면 두 가지 주제가 두드러진다. 바로 농부들의 모습과 풍경화이다. 화가는 교외의 풍경을 사랑했으며 네덜란드 풍경화의 영광스러운 전통을 이었다. 반 고흐는 여기에 헤이그 화파의 화가로부터 이어진 자신만의 해석을 덧붙였다. 그리고 이후 프랑스 바르비종파에서 영감을 받았다.

이 그림에서 반 고흐는 두 화파에서 받은 영향을 잘 드러내고 있다. 소재는 평범하다 못해 지루하다. 그림 속에는 흔한 건물 한 채도 없다. 반 고흐가 각별한 존경을 품었던 17세기 풍경화가인 야콥 반 로이스달처럼 그도 특별한 시점 없이 단순한 교외의 풍경을 그렸다. 헤이그파에서 가장 존경받은 화가였던 안톤 모우브는 짧은 기간이었지만 반 고흐를 가르쳤다. 이 그림에서 우리는 반 고흐가 특별한 효과나 '화려한 그림'을 추구하지 않고 본 것을 명확하게 표현했고, 색의 조화를 이루었다는 것을 알 수 있다.

구도는 매우 단순하다. 공간은 지평선을 사이에 두고 두 부분으로 나뉘어 있다. 그리고 들판의 갈색 띠로 강조하고 있다. 더 낮고 어두운 부분에는 눈이 남아 있는 중앙의 도랑이 두드러져 보인다. 윗부분은 환한 색조의 하늘이 차지하고 있다. 하늘의 환한 부분이 호리호리한 나무줄기와 균형을 맞추고 있다. 도랑양 옆으로 비대칭적으로 서 있는 나무들은 텅 빈 공간을 교묘하게 채운다. 이 그림의 매력은 바로 이런 간결성에 있다.

성경이 있는 정물

이 그림은 반 고흐가 1883년에서 1885년까지 부모님과 함께 지낸 누에넨에서 그렸다. 개신교 목사였던 아버지는 누에넨 교구의 목사였고 반 고흐는 강렬한 신앙심에 휩싸여 있었다. 그래서 그는 1876년에 구필 화랑을 그만두었고 전도자 학교에 입학해 벨기에에 있는 보리나주라는 외딴 곳으로 광부들에게 설교를 하기 위해서 떠났다. 하지만 그의 행동이 너무 광적이어서 임명 기간은 연장되지 않았다. 그 즈음은 반 고흐에게 힘든 시기였고 그는 화가가 되기로 결심했다. 교회에 대한 반 고흐의 태도에는 실망감이 드러났다. 그는 편지에서 위선적인 성직자들에 대해 분노를 터뜨린 적도 많았다. 아버지와의 관계는 악화 일로를 치달았다. 하지만 1885년 3월 아버지가 갑자기 돌아가시자 반 고흐는 큰 충격을 받았다.

〈성경이 있는 정물〉은 아버지가 돌아가시고 난 뒤 한 달 후에 그렸다. 아마도 당시 반 고흐의 마음을 대변하는 작품일 것이다. 반 고흐가 네 가지 언어로 번역하기 시작했던 이 신성한 책이 화면을 꽉 차지하며 탁자 위에 놓여 있다. 그 옆에는 불 꺼진 양초가 있다. 명상의 상징인 이 양초는 과거의 회화에서는 '죽음을 기억하라(memento mori)'라는 주제를 암시하곤 했다. 반 고흐는 전경에 현대 소설을 넣었다. 그가 가장 좋아하는 작가 중 한 명인 에밀 졸라의 《삶의 기쁨》이다.

단순하기 이를 데 없는 이 그림에는 반 고흐가 중요하게 여긴 주제들이 모두 담겨 있다. 아버지를 떠올리게 하는 죽음에 대한 명상, 이 두 부자의 인생에서 종교가 지니는 중요성 그리고 종교와 예술이라는 반 고흐의 관심 분야가 그려져 있다. 마지막으로 당시 예술과 문화계에서 가장 진보적인 인물들이 토론하고 묘사하고 재현했던 주제인 '현대적인 삶(modern life)'이 있다.

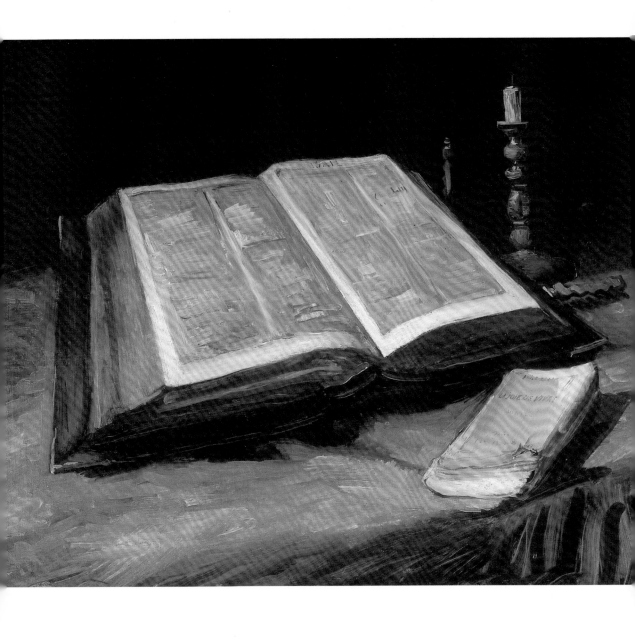

모자와 파이프가 있는 정물

1884년 말부터 반 고흐는 색채 문제에 점점 관심을 갖게 되었다. 그는 이전까지 어두운 그늘과 갈색으로 화면을 채웠으나, 이제는 생생하고 깊이 있는 사물의 고유색을 살리면서 밝은 색으로부터 어두운 색까지 조화롭게 변화하는 화면을 창조하고자 했다. 이 작품에서는 여전히 탁자의 갈색과 어두운 배경색이 화면을 차지하지만, 보다 밝은 색채의 사물들을 그리고 따뜻한 색조가 나며 녹색과 푸른색이 중간색으로 쓰인 것이 특징이다. 왼쪽에 있는 병에 찍힌 주홍색 점부터 붉은 벽돌색 단지, 노란색 모자까지 강렬한 고유색이 차례로 배열되면서 색채로 구별되는 여러 사물들은, 모자와 오른쪽 녹색 병의 그림자, 그리고 병을 묶고 있는 줄 등에서 공통으로 쓰인 어두운 색조와 조화를 이룬다.

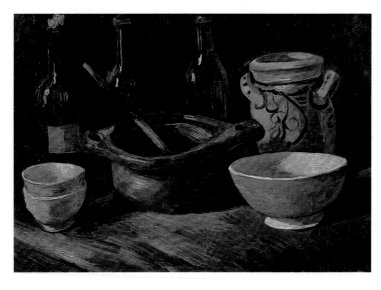

— 토기와 병이 있는 정물, 1885년 10월

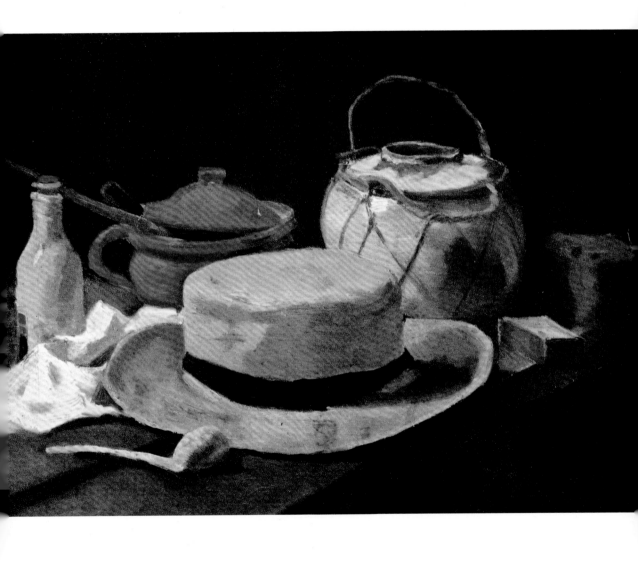

배들이 있는 암스테르담 부두

1885년 10월 둘째 주에 반 고흐는 암스테르담에서 사흘 동안 머물렀다. 그동안 그는 당시 개관한 네덜란드 국립미술관과 포더 컬렉션을 방문했다. 이 일은 반 고흐가 조제프 이스라엘스 같은 당대 화가들의 작품들뿐만 아니라 17세기 거장들의 작품들을 연구하는 기회가 되었다. 암스테르담 방문은 무척 짧은 시간 동안 이루어졌지만, 그는 이 때에도 그림을 그렸다. "암스테르담에서 그린 두 점의 소형 패널화는 급하게 그려졌지. 심지어 그 중 하나는 기차역 대기실에서 그렸단다. 다른 하나는 오전 10시 무렵 미술관으로 가기 전에 그렸어."

암스테르담 기차역 뒤편에 정박된 예인선 여러 척을 그린 이 그림은 아마도 미술관에 가기 전 아침에 그렸던 패널화일 것이다. 빈센트는 '붓 자국 몇 번으로 그린 작은 작품들'을 완성하고는 매우 기뻐했고, 비록 약간 손상되었던 그 작품들을 테오에게 보냈다. "이 작품들은 도중에 물에 젖어버렸단다. 패널이 마르는 동안 뒤틀리고, 먼지가 묻어버렸다."라고 빈센트는 작품이 손상된 이유를 테오에게 설명했다. "만약 내가 어떤 인상을 재빠르게 나타내는 데 한 시간을 보낸다면, 다른 사람들은 인상을 분석하고 자신들이 본 것을 이해하는 데 한 시간을 보내. 내가 인상을 나타내는 것은 감정 이상, 곧 인상들을 경험하는 것이지. 인상들을 경험하는 것은 인상들을 분석하는 것과 매우 다르단다. 인상 분석이란 인상들을 분해했다가 다시 제자리로 돌려놓는 거야. 나는 무엇인가 경험하는 순간에 허둥지둥 그리는 게 상당히 유쾌하다."

빈센트가 테오에게 전한 위의 언급에서도 나타나듯이, 암스테르담의 부둣가를 그린 이 소품은 인상들을 경험하는 순간을 포착하고자 했던 반 고흐의 의도를 제대로 보여주고 있다.

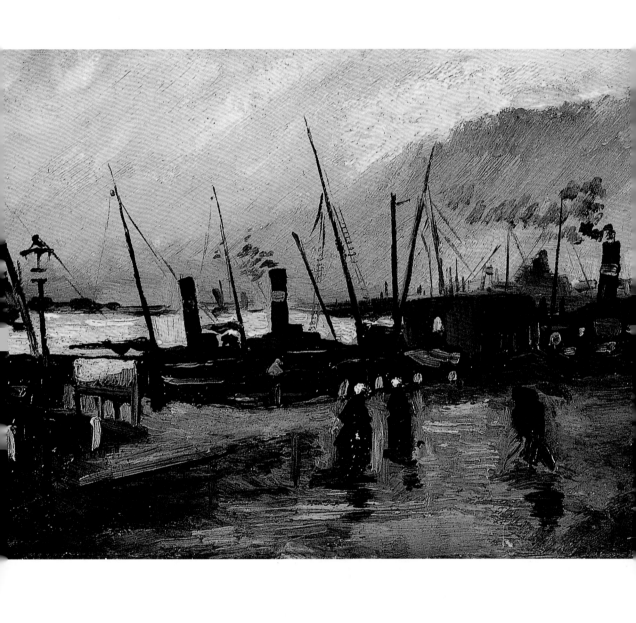

병 속의 접시꽃

1886년 파리의 동생 집으로 거처를 옮긴 반 고흐는 꽃이 담긴 꽃병 연작을 그리기 시작했다. 초기에 네덜란드를 옮겨 다니면서 그는 주로 구두를 소재로 한 정물화를 그렸다. 1880년대 초부터 반 고흐는 외젠 들라크루아가 발전시킨 색채 이론에 관심을 가지게 되었다. 파리에 와서는 몽티셀리의 작품과 색채화가로서의 그의 기법에 깊은 인상을 받았다. 몽티셀리가 그린 수많은 꽃그림을 본 반 고흐도 꽃을 그리기 시작했다. 취리히 미술관이 소장하고 있는 이 작품은 그때 그려진 그림 중 한 점이다. 당시 반 고흐는 인상주의를 따르지 않았기 때문에 이 작품에서 인상주의의 흔적은 보이지 않는다. 전통적이기는 하지만 몽티셀리가 사용한 강렬한 색에 비해서 모네와 그의 동료들이 사용한 더 연하고 환한 색은 반 고흐에게 무미건조해 보였을 것이다.

현대적인 관점에서 보자면 〈병 속의 접시꽃〉은 색조가 퇴색되었다고 할 수 있을 만큼 절제된 느낌이다. 두 개의 가지 중 키가 더 큰 가지의 붉은 꽃은 어둡다. 그것은 꽃병의 입구에 늘어져 있는 녹색 잎사귀들도 마찬가지이다. 회색에서 갈색과 검은색이 주조를 이루는 꽃병조차도 무거운 느낌을 준다. 하얀 꽃송이와 꽃봉오리 그리고 무엇보다 황록색의 빛나는 배경이 있지만 분위기를 가볍게 만들기에는 역부족이다.

— 양귀비, 수레국화, 작약, 국화가 있는 꽃병, 1886년 여름

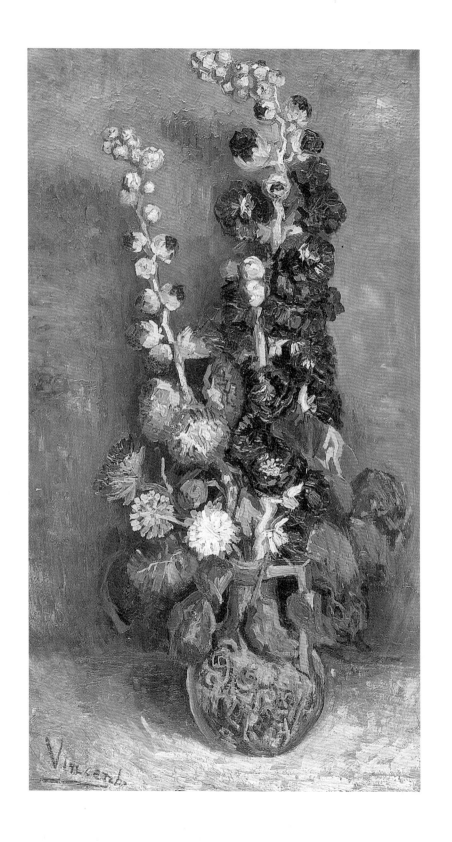

갱게트 카페 하우스

이전까지 도시 생활에서 느꼈던 불안감을 완전히 떨쳐버리지는 못했지만, 보들레르가 '현대적'이라고 보았던 바로 그 곳 파리에 옮겨온 반 고흐는 도시의 합리주의적 생활양식과 대도시의 인상을 열성적으로 흡수했다. 그는 도시의 생활양식뿐만 아니라 새로운 미학도 빠르게 받아들였다. 코르몽의 화실에 다니면서 에밀 베르나르, 앙리 드 툴루즈 로트레크 등과 교우하게 되었던 그는 이들 젊은 화가들과 어울려 밤늦도록 카페에서 토론을 벌이기도 했고, 클로드 모네, 또는 폴 고갱, 조르주 쇠라 등이 당시 유행시켰던 회화 스타일을 섭렵하면서 점차 예술계에 발을 들이게 된다. 결국 반 고흐는 파리에 와서 〈감자 먹는 사람들〉(87-89쪽)로 대표되는 이전 시기의 낭만주의적 경향에서 벗어나 인상주의에 깊이 경도되었고, 끊임없이 흘러가는 삶의 순간들이 지니는 표현적인 힘을 발견하게 된다. 〈갱게트 카페 하우스〉는 이 무렵 반 고흐의 그림에서 흔히 볼 수 있는 도시의 풍경을 담고 있다. 회색빛 사선으로 표현된 탁자와 긴 의자, 회녹색 세로줄을 그은 가로등 기둥을 보면, 반 고흐 작품의 전형적 특징, 곧 시각적 인상을 충실하게 옮기는 붓질이 뚜렷하게 나타난다.

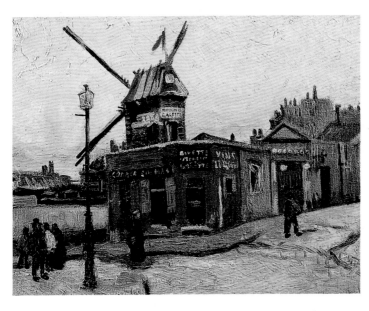

━ 물랭 드 라 갈레트, 1886년 가을

몽마르트르 언덕의 채석장

유럽의 심장 파리로 건너온 반 고흐는 당대 인상주의자들의 영향
을 받아 자신의 눈에 비친 대도시의 면면들 즉 클리시 대로를 비롯
한 파리 시가지, 파리지앵들이 여가를 즐기던 뤽상부르 공원, 아스
니에르의 식당 등을 화폭에 담았다. 그는 산뜻한 도시 풍경과 인상
주의자들의 색채에 자극을 받아, 네덜란드 시기의 작품과는 다르
게 화사한 색채를 사용했다. 그러나 도시 풍경에 접근하는 반 고흐
의 방식은 인상주의자들과는 사뭇 달랐다. 몽마르트르 언덕을 마
치 파노라마처럼 화폭에 담은 이 작품은 한편으로 파리라는 도시
의 풍경이기도 하지만, 다른 한편 시골의 풍경이 겹쳐진다. 풍차
아래로 펼쳐진 언덕이 화면 대부분을 차지하면서 파리라는 도시
의 흔적은 사라지고 없다. 이처럼 대도시 안에 존재하는 풍차는 도
시 사람들에게 휴일의 여유를 즐기는 인기 있는 장소였지만, 또한
네덜란드 출신인 반 고흐에게는 한적한 고향 마을을 떠올리게 하
는 소재이기도 했을 것이다.

하늘과 언덕이 화면 대부분을 차지하는 가운데 외롭게 서 있는, 왜
소하며 정체를 알 수 없는 인물은 평온한 풍경에 한편으로 낯선 느
낌을 준다. 따라서 이 작품은 도시에서는 시골을 그리워하고 시골
에서는 도시를 갈망했으며, 그 어느 쪽에도 정착하지 못했던 영원
한 아웃사이더 반 고흐의 심리적 풍경이라고도 할 수 있다.

1886년 가을 　 프랑스 파리 　 캔버스에 유채 　 32×41cm 　 반 고흐 미술관 　 네덜란드 암스테르담

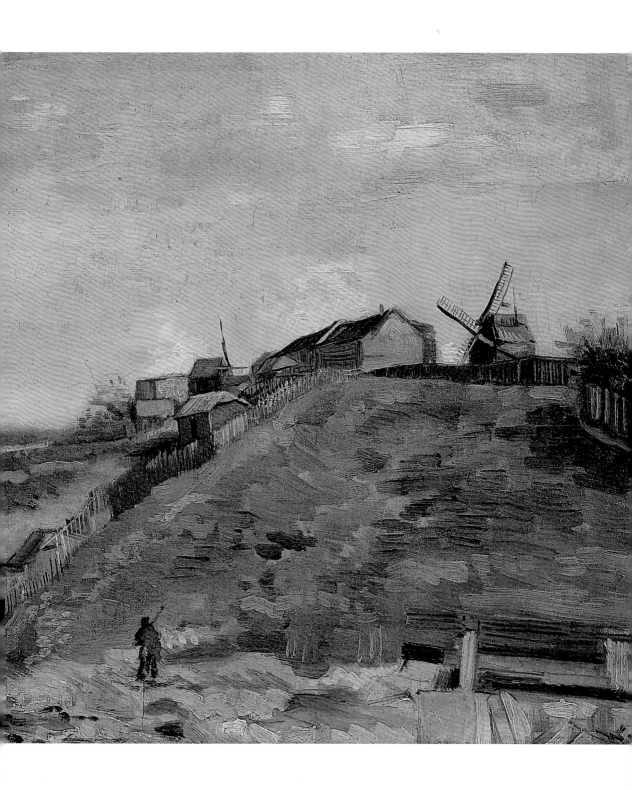

아스니에르의 시렌 식당

코르몽 화실에서의 수업을 마치고 젊은 화가들에 대한 애정이 각별했던 페레 탕기의 화방에 드나들면서 반 고흐는 에밀 베르나르와 폴 시냐크와 우정을 맺게 되었다. 이 두 사람은 후에 각각 상징주의와 신인상주의를 대변하는 가장 중요한 인물이 되었다.

날씨가 좋을 때면 세 친구는 파리 근교 센 강가에 있는 아스니에르로 스케치 여행을 떠났다. 이곳은 일찍이 모네와 피사로에게 영감을 준 곳이기도 했다. 반 고흐는 한적한 순간의 사회적인 환경을 선택하여 '현대적인 삶을 그리는 화가들'의 전형적인 주제를 그리기 시작했다. 분위기로 보아 르누아르와 그의 동료들이 자주 그렸던 일요일 오후인 듯하다. 자신을 인상주의자로 소개한 적은 없었지만 반 고흐는 인상주의의 빛의 색깔과 붓놀림에 자극을 받았다. 이 그림에는 노란색, 푸른색과 핑크색과 같은 더 밝은 색들이 조화를 이루고 담, 문과 군데군데 사용된 붉은 색이 그림의 분위기를 한층 밝게 만든다. 검은색은 최소한으로 사용했다. 화가는 그림자에 색을 집어넣었는데 이런 기법은 인상주의가 고안한 혁신적인 발상 중 하나였다. 모든 색이 그 사물을 둘러싼 배경에 반영되며 그림자가 진 부분조차도 완전히 검은 색으로 처리된 곳은 아무데도 없다.

이 그림에서 평범하지 않은 각도로 시렌 식당을 그린 것은 교외의 거리를 보여주고 19세기에서 20세기 초에 걸쳐 세계 예술의 중심지였던 파리에서 새로 배운 화법을 실험해보기 위한 핑계에 지나지 않는다.

1887년 여름 | 프랑스 파리 | 캔버스에 유채 | 54×65cm | 오르세 미술관 | 프랑스 파리

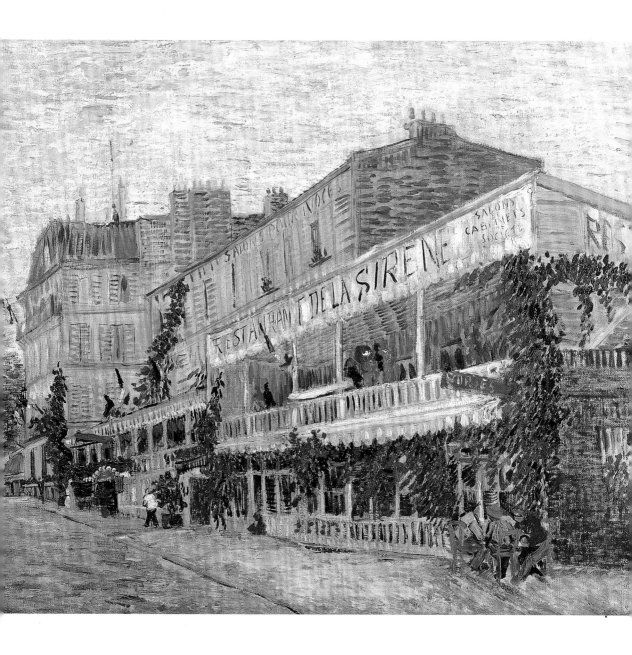

구두 한 켤레

화가가 되기로 결심한 후 반 고흐는 몇 차례에 걸쳐 구두를 그렸다. 구두를 선택한 이유는 여러 가지가 있다. 먼저 구두는 단순해서 (아직 기교가 다듬어지지 않은) 화가가 연습 삼아 그리기 쉬운 소재였다. 달리 생각하면 그가 적당한 모델을 구할 수 없었다는 뜻도 된다. 경제적으로 궁핍했던 반 고흐가 모델을 구하기는 쉽지 않았을 것이다. 모델을 서준 사람들에게 비용을 줄 형편이 못 된다는 불평을 동생에게 몇 번이나 늘어놓았다는 것을 보면 알 수 있다.

현재 볼티모어에 소장되어 있는 이 그림은 파리에 온 지 몇 달 후에 그린 그림이다. 시시한 소재지만 그림을 보면 당시 미술계가 이룬 발전상에 반 고흐가 얼마나 큰 관심을 기울이고 있는지 여실히 드러난다. 탁자 위에 구두를 대각선으로 놓아 구도의 역동성을 강조했으며 구두 아래에 거의 미끄러지는 것처럼 보이는 푸른 천을 표현하기 위해 재빨리 붓을 놀려 생기를 불어넣었다. 낭만주의 화가였던 들라크루아와 몽티셀리의 자유로운 터치에 이미 깊은 인상을 받은 반 고흐는 인상주의들의 작품을 습작하기 시작했다. 그는 인상주의들이 사용한 빛나는 색채와 그들이 정면이 아닌 다른 지점에서 사물을 관찰하는 역동적인 관점을 집중적으로 연습했다. 네덜란드에서 그린 그림과 달리 이 시기에는 더 밝은 색을 사용했다. 연한 갈색의 구두 한 켤레와 표면을 밝게 하기 위해 군데군데 흰색과 푸른색을 칠한 것을 보면 알 수 있다. 그는 특히 빛에 유의했다. 그는 빛을 이용해서 표면에 움직임을 넣고 특정 부분 가령 꼬인 신발 끈이나 낡은 가죽과 밑창에 박은 징의 두께 등을 강조하기도 했다.

짙은 색으로 처리한 뒤쪽의 배경은 직사각형과 정사각형이 이어져 있는 것 같은데 가는 붓 끝으로 그렸을 것이다. 그래서 마치 에칭을 보는 듯하다. 이 그림에는 반 고흐의 데생 화가로서의 경험과, 삽화가로 생활비를 벌 작정으로 헤이그 시절에 정열을 쏟았던 그래픽 작업에 대한 열정이 녹아들어 있다.

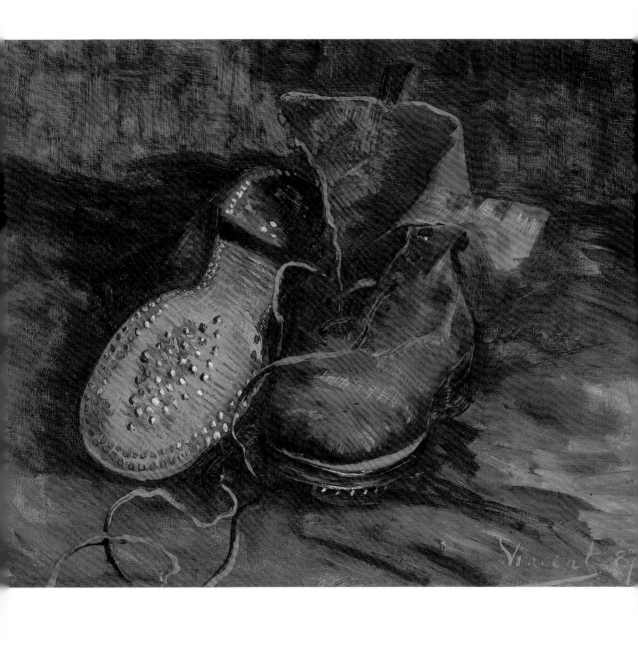

해바라기

반 고흐는 파리 시절 직접적인 미술 교육을 받으므로써 반 고흐는 들라크루아의 이론을 탐독하며 서서히 깨우치기 시작한 색채에 대한 이해를 더욱 다질 수 있었다. 인상주의는 빛으로 가득한 희미한 색이 들어간 흰색을 배경으로 사용함으로써 19세기 회화에 일대 혁신을 몰고 왔다. 한동안 일본 판화를 수집하면서 반 고흐는 생동감이 넘치는 보색의 조합에 눈을 뜨게 되었다. 그리고 인상주의가 사용하지 않았던 검은색을 계속 사용했다.

아돌프 몽티셀리의 작품에 매료된 반 고흐는 해바라기 꽃병을 그린 정물화 연작을 그렸다. 메트로폴리탄 미술관이 소장하고 있는 두 송이의 해바라기 그림에서 우리는 완전히 다른 모습을 볼 수 있다. 반 고흐는 푸른색을 바탕으로 그 위에 놓인 해바라기의 꽃송이만 그렸다. 그 결과 기존의 색에 대한 이미지가 새롭게 조합되어 채도를 살렸다. 다른 한편으로는 비록 구도가 비슷하기는 하지만 정물화의 소재가 구두에서 해 바라기로 옮겨갔다. 경계가 불명확한 단조로운 배경에 한 송이는 관찰자를 정면으로 보고 있고 나머지 한 송이는 바닥을 보고 있다. 한편 이 작품은 일본 판화를 연상시키기도 하는데,(자포니즘 애호가들이 가장 좋아한 화가 중 한 명인) 호쿠사이의 판화에서 볼 수 있는 구도를 사용하여 단조로운 배경에 해바라기와 잎이 대비되는 것이다. 동양화풍을 따르면서 반 고흐는 검은색을 다시 사용했다. 덕분에 하나하나 그려 넣은 꽃잎의 변하기 쉬운 형태와 붓의 손잡이 부분으로 그린 꽃 안쪽의 검은 선에서 '그래픽적인' 효과를 거 두었다.

이 그림은 반 고흐가 당시의 다양한 예술적 언어를 흡수해 터득하고 그것들을 자신의 목적에 맞게 조합하 여 새롭고 개인적인 이미지들을 어떻게 창조했는가를 보여준다.

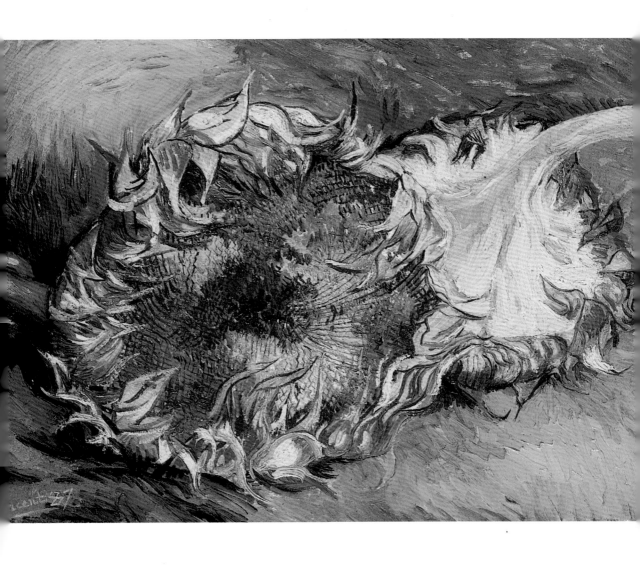

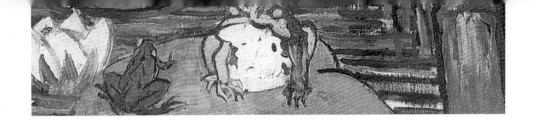

일본 여인, 기생

1850년대 일본이 서구에 문호를 개방하자 동양의 미술이 유럽으로 퍼져나갔다. 소재와 스타일의 독창성이 동양이라는 이국적 분위기와 맞물리면서 패션과 문화에 새로운 경향이 생겨났다. 사람들은 그 경향을 자포니즘이라 불렀다. 인상주의를 위시해 유럽에서 가장 아방가르드적인 화가들은 히로시게와 우타마로의 판화를 수집하기 시작했다. 그리고 그 판화에서 영감을 받아 전통적인 전면 시점에 반대되는 대각선 구도로 놓인 평면적인 장식적 이미지를 만들어내기 시작했다. 마네, 드가와 모네는 누구보다 먼저 이런 특성을 그림에 표현했으며 새로운 '일본 여인'을 실험하기 시작했다.

반 고흐도 네덜란드 시절부터 일본 판화에 열광하기 시작했다. 그는 1885년 말 무렵 안트베르펜에서 판화 몇 점을 구입했다. 반 고흐가 처음부터 일본 판화의 영향을 받은 것은 아니다. 그러나 점차 일본 판화에 대한 관심이 커지면서 파리에 건너간 후로는 자신이 수집한 판화의 전시회를 열기도 했다. 반 고흐는 《파리 일뤼스트레》지 표지를 장식한 게사이 에이센의 기모노 입은 인물에 영감을 받아 이 그림을 그렸다. 그는 포스터처럼 장식적인 배경의 중앙에 에이센의 인물을 배치한 모사화를 완성했다. 뒤로 보이는 갈대숲은 이 그림에서 기분 전환의 의미를 지니며 '게이샤의 머리 위에' 보이는 강의 노 젓는 보트도 마찬가지이다. 한편 게이샤는 발 아래 노란 개구리가 '받치고' 있다. 이것은 요시마루의 〈파충류와 곤충의 새 판화들〉에서 차용했다. 반 고흐의 일본 예술에 대한 열정은 동양 예술품을 구입하려는 사람이라면 누구나 연락했던 화상 사무엘 빙이 반 고흐에게 자기의 가게와 심지어 창고까지 마음껏 둘러보라고 할 정도였다. 반 고흐에게 일본은 때 묻지 않은 천국과도 같은 유토피아였다. 그는 프로방스로 떠나면서 남프랑스를 '유럽의 일본'이라고 부르기까지 했다.

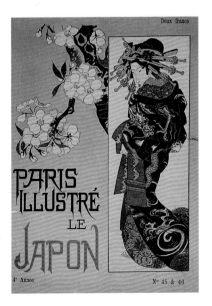

— 《파리 일뤼스트레》의 표지, 1886년 5월

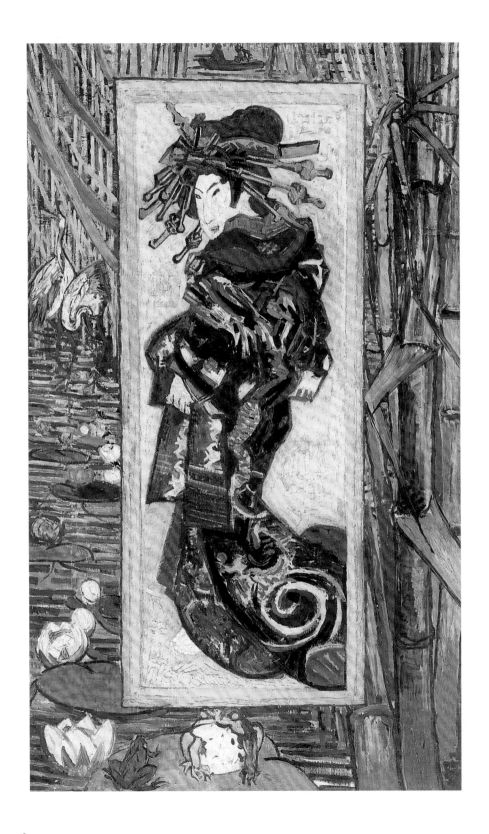

이탈리아 여인, 아고스티나 세가토리

1887년 반 고흐는 드가의 모델이 되어주었던 아고스티나 세가토리가 운영하는 카페 탕부랭에서 일본 판화 전시회를 열었다. 반 고흐는 아고스티나와 잠시나마 친분을 맺었다. 그런 점을 감안한다면 아마 이 그림의 모델은 아고스티나가 맞다고 봐도 무방하다. 반 고흐는 이탈리아의 느낌을 화폭에 담고 싶었지만 브라반트에서 시작한 어떤 유형을 이 그림에도 표현한 것 같다. 그림 속 여인은 민속 의상을 입고 있다. 머리에 쓴 수건, 접은 앞치마와 붉은 소매단을 보면 알 수 있다. 여인은 시골 생활을 암시하는 들꽃 두 송이를 쥐고 있다. 네덜란드에서 반 고흐는 농부들이 모델이 되어달라는 부탁을 받으면 제일 좋은 옷을 입겠다고 한다며 불평을 했다. 그런데 이 여자는 굳이 작업복을 입은 모습으로 그리지 않았다. 이 여자가 입고 있는 옷은 색이 폭발하듯 화려하며 치마의 무늬도 만화경을 보는 것 같다.

이 그림 한 점에서 반 고흐가 다양한 사조로부터 받은 영향을 볼 수 있다. 인물의 얼굴은 빛과 인접한 색을 반사하는 살아 있는 표면처럼 처리했는데 여기서 인상주의의 영향이 살짝 드러난다. 이 그림에서는 점묘주의와 일본 판화의 영향이 가장 많이 보인다. 두 가지 모두 반 고흐에게 순색을 나란히 배치하면 표면의 명도를 더 높일 수 있다는 것을 가르쳐주었기 때문이다. 그래서 이 그림의 표면은 마치 유약 처리를 한 듯하다. 반 고흐의 친구이자 신인상주의를 대표하는 시냐크와 쇠라는 주로 그림의 가장자리를 점으로 처리했는데, 그 점의 색이 그림에서 주조를 이루는 색을 반영했다. 이 그림에서 장식 술처럼 처리한 가장자리를 보면 반 고흐도 그들의 영향을 받았음을 알 수 있다. 그러나 가장자리의 두 면이 극도로 자유롭다는 점에서 반 고흐가 경탄해 마지않았던 일본판화의 영향도 엿볼 수 있다.

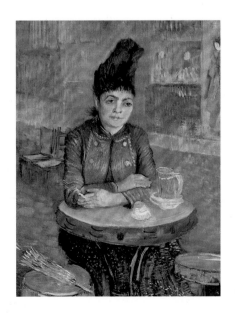

— 카페 뒤 탕부랭의 아고스티나 세가토리, 1887-88년 겨울

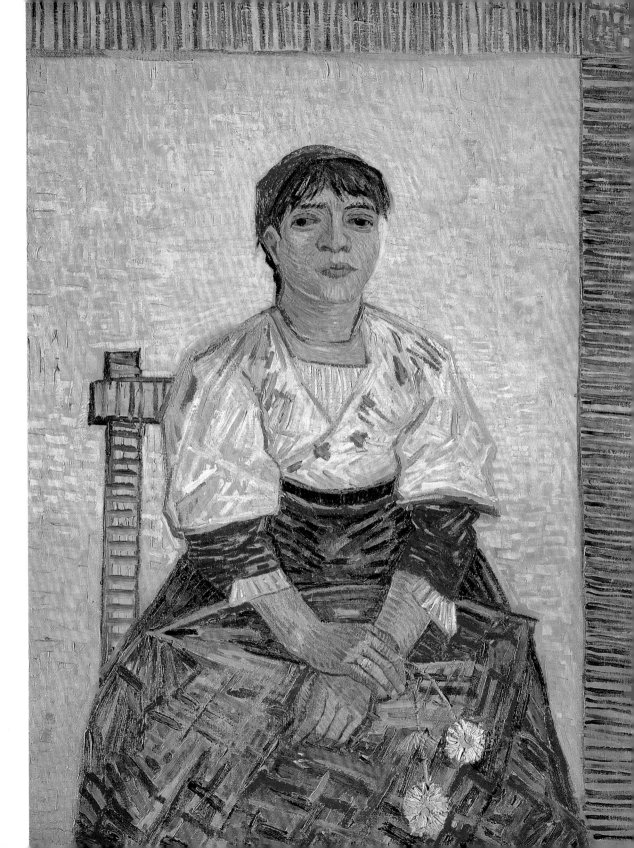

탕기 영감의 초상

쥘리앙 탕기는 늙은 화상으로 파리의 젊은 화가들 사이에서는 '페르(아버지)' 라는 별명으로 불렸다. 그는 파리 코뮌(Paris Commune)을 위해 싸웠으며 한때 투옥되기도 했다. 탕기 영감은 젊고 가난한 화가를 도와 더 나은 세상을 만들겠다는 이상을 펼치던 인물이었다. 그래서 화가들에게 그림을 받고 화구를 주거나, 돈을 빌려주거나, 보잘것없는 식사라도 선뜻 나누어주었다. 탕기는 오랫동안 반 고흐와 폴 세잔의 유화를 전시해 준 유일한 화상이었다. 반 고흐가 신인상주의자인 폴 시냐크를 만나고 평생 동안 우정을 맺은 상징주의 화가 에밀 베르나르와 만난 것도 탕기 영감을 통해서였다. 탕기 영감은 끝까지 반 고흐의 좋은 친구로 남았으며 오베르에서 열린 반 고흐의 장례식에도 와주었다.

반 고흐는 페레 탕기의 초상화를 두 점 그렸다. 두 점 모두 배경에는 반 고흐와 테오가 가지고 있던 일본 판화 몇 점을 그려넣었다. 이 판화들은 현재 암스테르담에 있는 반 고흐 미술관에 전시되어 있다. 탕기 영감은 동양적인 자세로 앉아 있다. 그리고 화려한 배경에 대비되는 짙은 실루엣으로 처리되어 있다. 공간에 대한 암시는 전혀 보이지 않는다. 그 결과 주위는 흩어지지 않고 초점은 온전히 탕기 영감에게로만 모아진

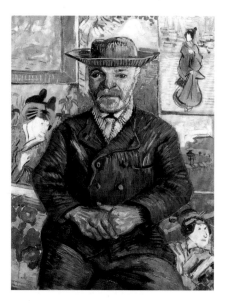

다. 반 고흐가 그린 탕기 영감은 노인의 존재감이 느껴지면서 인간적이고 감동적이기까지 하다. 그는 모자를 쓰고 재킷의 단추를 채우고 앉아 있다. 크고 거친 두 손을 맞잡고 무릎 위에 올려놓았다. 진지한 표정에 생각에 빠진 눈빛이다. 반 고흐는 결코 이 노회한 투사를 이상화하지 않았다. 오히려 표정에서 선한 마음을 읽을 수 있는 이 인물의 실제 심리를 표현하는 데 집중했다. 따라서 이 그림은 주정주의(인간의 정신활동에서 이성이나 의지보다 감정이나 정서를 중시하는 것을 말함—옮긴이)를 가미한 이미지를 창조하기 위해 인상주의 붓놀림을 포기하면서 더욱 활기차고 통찰력 있는 기법을 추구해 관조적인 초상화가 된다.

— 탕기 영감의 초상, 1887-88년 겨울

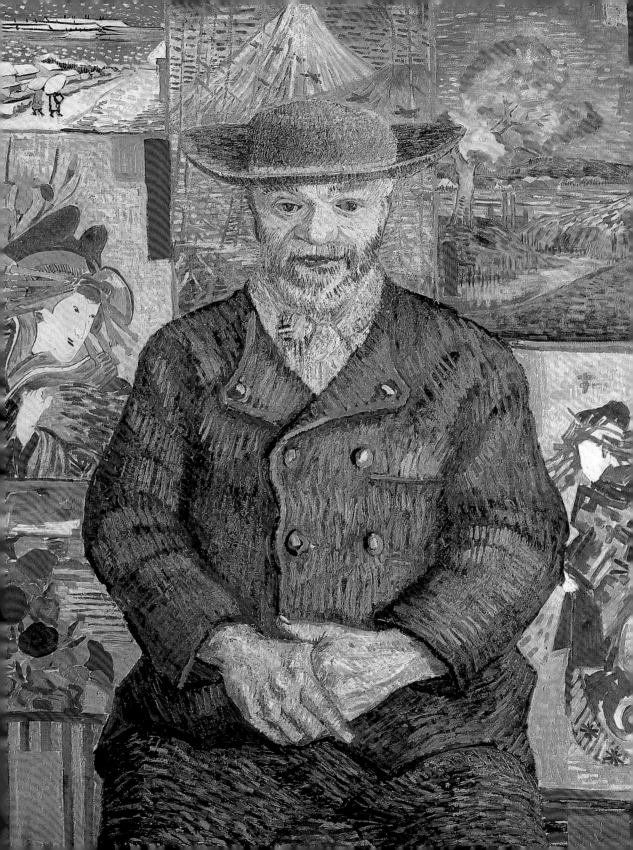

라 무스메

아를의 여자 아이를 그린 이 그림을 반 고흐는 피에르 로티가 쓴 《국화부인》의 등장인물 이름을 따서 〈라 무스메〉라고 불렀다. 반 고흐는 초상화를 즐겨 그렸으며 말년에는 초상화법이 주요 관심사였다.

직물과 같은 분위기를 내기 위해 짧고 굵으며 수평 수직으로 교차하는 붓놀림으로 만들어진 단조로운 벽면을 배경으로 모델이 앉아 있는 모습은 전통적이다. 여자 아이는 옆모습이 4분의 3정도 드러나 있으며 전체적인 모습은 화면을 대각선으로 가로지르고 있다. 화면 속 인물은 애수에 찬 수줍은 표정으로 화가를 보고 있다. 한 손에는 아몬드 꽃인지 복숭아 꽃인지 알 수 없는 꽃을 쥐고 있는데 반 고흐는 이런 모습을 즐겨 그렸다. 화가는 인물의 옷을 장식적인 패턴을 보여주는 수단으로 삼고 있다. 예를 들어 줄무늬 상의에 길게 늘어선 빨간 단추는 스커트의 붉은 점무늬로 이어진다. 이 점무늬는 마치 어두운 바다에 떠 있는 것 같다. 여러 가지 기법을 실험하는 상황에서도 반 고흐는 색채를 몇 가지로 한정해 주의 깊게 계산하고 번갈아가며 색을 선택했다. 배경의 녹색은 인물의 옷에서 두드러지는 붉은 색과 대조를 이루고 있다. 이 붉은 색은 다시 검은 색과 흰 색의 부분들과 얼굴의 핑크색 그리고 소매단과 대조를 이룬다. 검은 곡선으로 처리한 의자는 연한 배경과 대조를 이루며 인물을 아치 형태로 감싸고 의자가 없었다면 여백으로 남았을 오른쪽 공간을 채우고 있다.

1888년 7월 　 프랑스 아를 　 캔버스에 유채 　 74×60cm 　 내셔널 갤러리 　 미국 워싱턴 D. C

유리 컵 속의 아몬드 꽃가지

반 고흐는 아를로 가면 따뜻한 빛과 지중해의 색채를 만날 수 있으리라 기대했다. 그러나 그가 도착했을 때 그를 맞이한 것은 눈으로 덮인 시골 풍경이었다. 물론 남프랑스에서 눈이 내린 것은 매우 특별한 경우였다. 그래서 반 고흐는 온갖 색들이 폭발하는 봄이 되자 실망에서 벗어날 수 있었다. 그는 특히 꽃이 만개한 과일 나무에 매료되었다. 그 나무들은 호리호리하면서 우아했으며 하얀 꽃잎으로 이루어진 왕관을 쓰고 있었다. 그 모습을 본 반 고흐는 일본 판화에서 보았던 우아한 선을 떠올렸다. 반 고흐는 꽃이 핀 나무를 수도 없이 많이 스케치했다. 꽃이 피는 짧은 기간을 최대한 활용하고자 했던 것이다.

이 작은 그림은 꽃이 핀 가지를 소재로 한 정물화로 단순하면서도 세련미가 넘친다. 파리 시절 몽티셀리의 영향으로 꽃을 담은 정적이고 다채로운 꽃병을 그렸던 것과는 사뭇 대조적이다. 이 그림에서 반 고흐는 채움과 비움이라는 요소를 적절하게 배합하고 자신의 기교를 최대한으로 자제했다. 반 고흐는 물컵의 위치를 일부러 중앙에서 살짝 비켜가게 놓았다. 그리고 꽃이 활짝 핀 아몬드 가지를 넣었다. 대각선으로 뻗은 가지를 강조함으로써 그림 속 여백을 채웠다. 탁자 혹은 바닥과 뒤쪽의 벽은 종합적으로 칠해져 있다. 바닥은 빠르고 경쾌한 붓놀림으로 그려졌다. 푸른 컵 그림자가 노랗고 녹색인 선으로 에워싸여 있다. 마무리가 더 잘된 벽은 더 평평해 보인다. 그리고 색조가 비대칭적인 두 부분으로 나뉜다. 두 구역의 경계는 선명한 붉은 선으로 표시되어 있다. 이 붉은 색은 좌측 상단에 보이는 반 고흐의 서명과 같은 색이다. 이 장면의 초점은 바로 나뭇가지이다. 이 가지에는 하얀 꽃송이들이 무리 지어 달려 있다. 그림에서는 신선함이 물씬 풍기며 생명력이 느껴진다. 극도의 단순화를 통해 고도로 균형이 잡힌 그림이 완성되었다. 이 그림에서 드러난 단순성은 명확한 우아함으로 승화되었다.

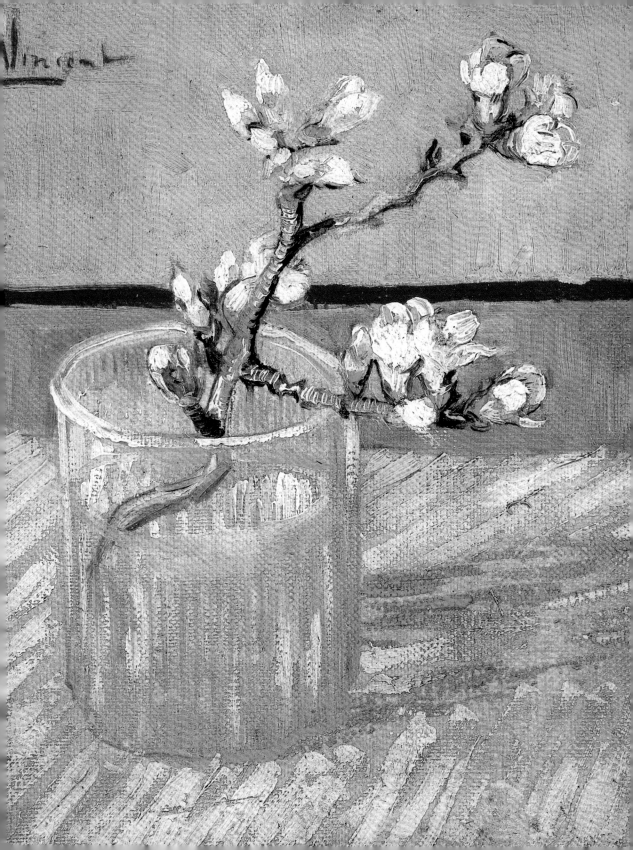

랑글루아 다리

매우 섬세한 시적인 화면을 보여주는 이 작품은 화면을 지배하는 하늘과 물, 절제된 사물들, 거의 긴장함이 느껴지지 않게 교차하는 형태들이 평화로운 몽상의 한 장면과 가까워지면서 관람자로 하여금 극동의 예술을 떠올리게 한다. 하늘 저편의 구름은 가장 분명하게 느껴지는 대상이다. 집들, 푸른 하늘, 섬세한 붓질로 그려진 사이프러스 나무, 매력적인 작은 말과 마차, 마치 거미줄처럼 가늘고 얇은 도개교, 맨 왼쪽에 붉은색 줄무늬 지붕을 인 밝은 파랑색 집이 빛이 비치는 모습 등 비현실적으로 느껴지는 대상들이 수평으로 늘어서 눈을 즐겁게 한다. 강물과 하늘 사이에 걸린 돌로 만들어진 다리의 안쪽의 푸르스름한 벽은 마치 아래쪽 강물처럼 투명하게 보인다.

— 빨래하는 여인들이 모여 있는 랑글루아 다리
1888년 3월

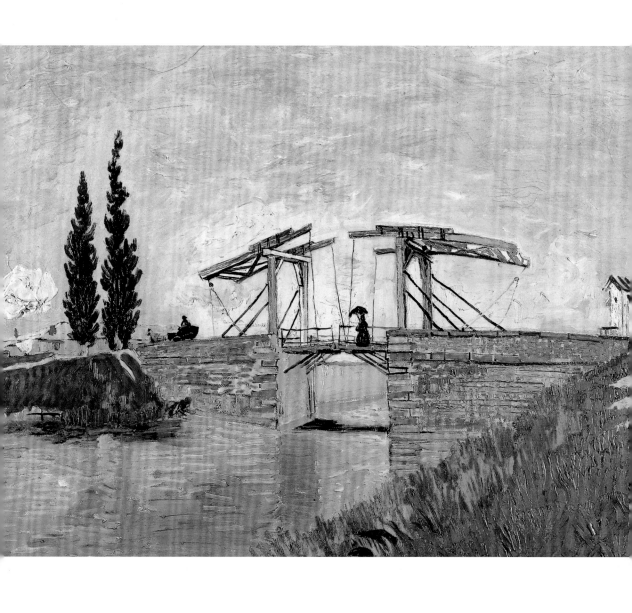

씨 뿌리는 사람

농사일은 반 고흐가 그림을 그리는 내내 가장 큰 관심을 보인 소재였다. 젊은 시절 반 고흐가 여러 지점에서 조수로 일했던 구필 화랑은 19세기 프랑스와 네덜란드의 풍경화와 모사화 판매를 전문으로 하는 곳이었다. 그래서 반 고흐는 장 프랑수아 밀레의 그림을 많이 접할 수 있었다. 밀레야말로 반복적인 농촌 생활을 찬양하고 들판에서 이루어지는 작업을 사람과 자연이 교감을 이루는 장면으로 승화시킨 화가였다. 반 고흐의 밀레를 향한 사랑은 한 번도 변하지 않았다. 그는 종종 다양한 변화를 시도하면서 밀레의 작품을 모사하기도 했다. 씨 뿌리는 사람은 반 고흐가 특히 좋아한 소재였다. 자연의 한가운데 홀로 선 사람이 내포한 강렬한 상징성 때문이기도 했고 씨를 뿌리는 행위가 생명을 움트게 하는 것이기 때문이기도 했다.

이 그림은 전적으로 색에 의존하고 있다. 반 고흐는 더 강렬한 빛과 생생한 색을 찾아 떠난 프로방스에서 이 그림을 그렸다. 반 고흐에게 남프랑스는 오염되지 않은 낙원이었다. 이 그림에는 두 가지 보색이 주조를 이룬다. 들판과 인물은 보라색으로, 하늘과 옥수수 이삭은 노란색으로 칠했다. 인물의 옷은 주변의 들판과 비슷한 색으로 칠해졌다. 인물도 자연의 일부이기 때문이다. 그러나 인물의 위치는 그림의 중앙이 아니다. 중앙에는 눈부신 태양이 자리 잡고 있다. 그 태양에서 햇살이 퍼지는 방향으로 물감을 발랐다. 들판조차 태양이 모든 사물에 생명력을 부여하는 것처럼 살짝 물결치는 것 같다. 태양은 예부터 긍정적인 의미를 지녔다. 그래서 이탈리아의 펠리차 다 볼페도와 같은 상징주의자들이 태양의 이미지를 애용했다. 반 고흐는 노란색을 좋아했지만 태양을 자주 그리지는 않았다.

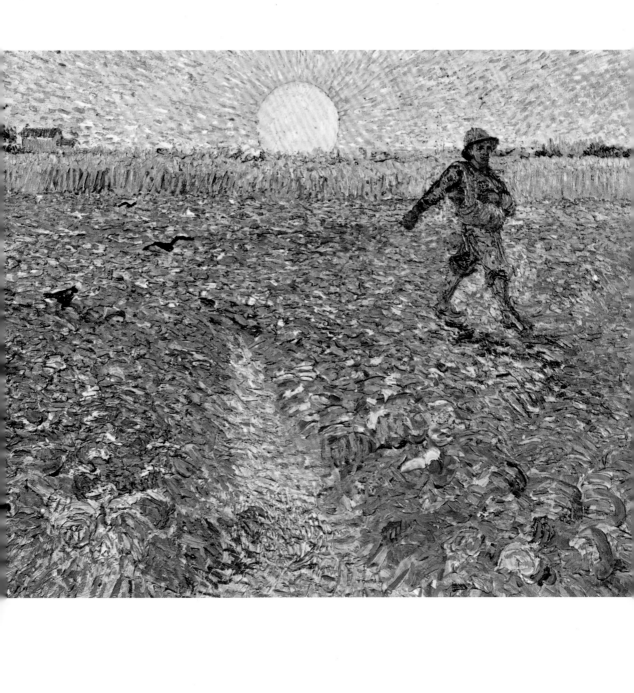

생트 마리 드 라 메르 해변에 정박한 고깃배

반 고흐는 아를 근처인 생트 마리 드 라 메르 해변 어촌을 다녀온 일을 매우 즐겁게 이야기하곤 했다. 그는 며칠간 그곳에 머물며 소묘와 회화 작업을 했다. 생트 마리 드 라 메르 해변은 반 고흐에게 신천지였고, 이곳에서 그는 매사에 열정적이며 흥미를 느끼며 지냈다.

이 작품에는 종류가 다른 두 가지 시선이 통합되고 있다. 한쪽은 공기처럼 가볍고, 셀 수 없이 많은 밝은 색조로 끊임없이 변화하면서 생동하는 자연을 바라보며, 다른 한쪽은 인간들이 만든 사물 곧 간결하게 소묘하고 원색을 빈틈없이 칠한 보트가 있다. 진주 빛으로 부드럽게 반짝이는 바다 풍경은, 확고하게 구분되며 짙은 고깃배의 색채들을 돋보이게 하는 배경이 된다. 해변을 따라 차례차례 정박된 고깃배들이 중첩되고 돛대도 교차되면서 점들과 색선들이 복잡하게 연결된다. 반 고흐가 사물을 바라보는 방식에서 나타나는 전형적인 습관은 복잡하게 얽혀 있는 고깃배들을 통해 나타난다. 이 습관은 반 고흐가 네덜란드에 머물던 시기에 작업한 나무 소묘에서 나타났으며, 마치 나무가 가지를 뻗는 듯 보이는 돛대가 있는 고깃배들은 세부의 형태까지 찬찬히 그려냈다.

이 작품에는 배에 쓰인 원색으로부터 섬세한 푸른색과 녹색, 라벤더 빛 등 보는 각도에 따라 달라지는 오묘한 하늘의 색조 그리고 차분하며 중간 색조인 노랑, 황갈색, 갈색이 혼합된 모래 색 등 다양한 색조를 볼 수 있다. 난색과 한색이 미묘하게 구분되면서도 조화를 이룬다는 점에서 이 작품은 인상주의적이라고 볼 수 있다.

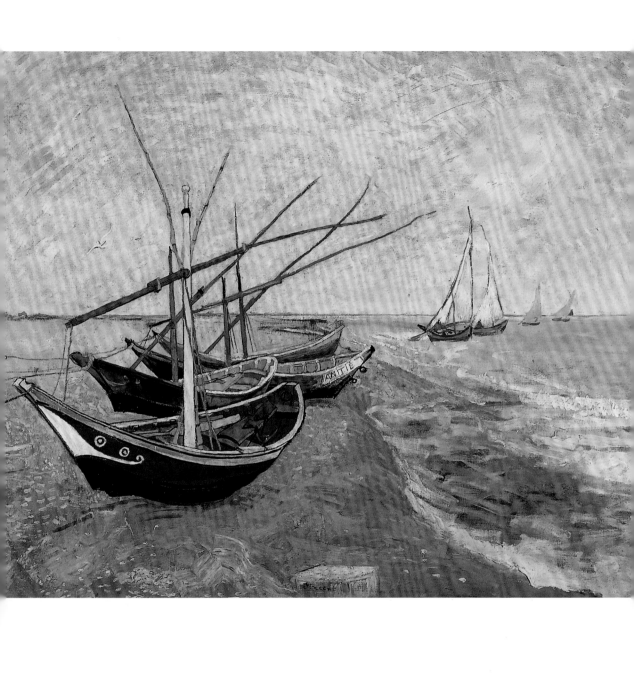

꽃병에 꽂힌 열두 송이의 해바라기

해바라기는 반 고흐가 가장 좋아한 것 중 하나일 뿐 아니라 가장 유명한 그림 소재이기도 하다. 아를에 있는 동안 반 고흐는 해바라기를 소재로 열 점 이상의 그림을 그렸다. 그는 해바라기 그림을 통해 정물화(still life)에 대한 새로운 생각을 발전시켰다. 그에게 정물화는 장식을 위한 그림이면서 동시에 (이런 말장난도 가능하다면) 정물화는 생명력으로 충만한 자연화(natural life)이기도 했다.

반 고흐는 들라크루아의 스타일과 비슷한 몽티셀리의 작품에 영향을 받아 꽃을 꽂은 화병을 그리기 시작했다. 들라크루아가 사용한 생생하고 신선한 색은 기존의 정물화에서 볼 수 있는 무상함과는 사뭇 다른 영속적이고 충만한 이미지로 승화되었다. 반 고흐도 일본 판화 연구를 통해서 형태를 실루엣으로 바꾸는 평평하고 이차원적인 색면의 사용 방법을 익혔다. 꽃병과 벽과 탁자 혹은 바닥을 구분하는 갈색 선은 부피를 가볍게 하고 마치 콜라주의 일부처럼 보이게 했다. 그런데 꽃은 다르게 그렸다. 꽃병에는 넓고 직선적인 붓질을 했다면 해바라기는 꽃잎과 잎의 방향에 따라 자유롭게 붓을 놀렸다. 그래서 해바라기에서 개성과 역동성이 엿보인다. 마치 생기에 넘치는 자연을 의미하듯 상징적인 가치를 지니게 된 것이다.

— 해바라기를 꽂은 꽃병, 1889년 1월

이 그림에는 두 가지 색이 조화를 이루고 있다. 잎과 (더 연하지만) 배경의 녹색과 수평 바탕, 꽃병과 해바라기를 그린 노란색이 그것이다. 그 결과 생생하고 환희에 찬 이미지가 만들어졌다. 반 고흐는 이런 유채를 시리즈로 그려서 '남쪽의 화실'을 꾸밀 생각이었다. 그리고 폴 고갱과 함께 사용한 그 작업실은 새롭고 힘이 넘치는 예술을 창조할 곳이었다.

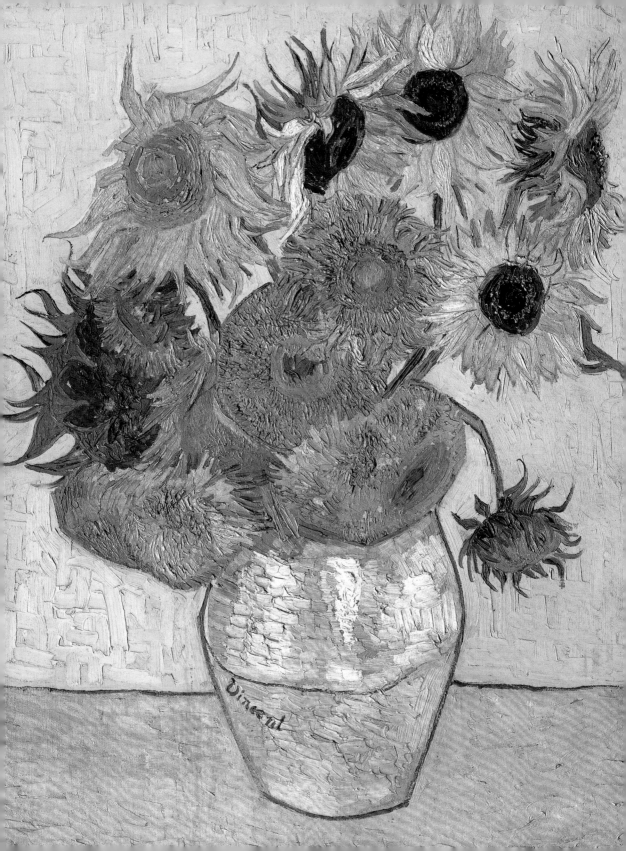

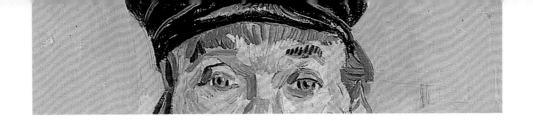

우편배달부 조제프 룰랭의 초상

우편배달부 조제프 룰랭은 반 고흐가 아를에서 사귄 좋은 친구 중 한 명으로 평생 동안 그와 우정을 나누었다. 룰랭은 반 고흐가 귀를 자른 후 날마다 문병을 와주었고 퇴원하는 반 고흐를 집까지 바래다주기도 했다. 반 고흐는 룰랭의 초상화를 여러 번 그렸으며 그의 가족들의 그림도 그려서 선물처럼 주었다. 룰랭은 거구의 남자였다. 키는 2미터에 가까웠으며 프랑스 철도회사에서 우편 업무를 담당했다. 반 고흐는 동생에게 친구를 설명하면서 그를 탕기 영감에 비유했다. 반 고흐는 두 사람 모두 제3공화정을 열렬하게 반대한다고 말함으로써 룰랭에게 혁명의 분위기를 불어넣었다.

그림에서 우편배달부는 제복을 입고 있다. 관람자를 정면으로 바라보는 표정은 자못 진지하다. 반 고흐는 일본 판화에서 관찰한 방식대로 진한 테두리로 감싸인 넓고 평평한 표면에 한정된 색만 사용하는 실험을 이 그림에서 시도했다. 이 그림에는 〈라 무스메〉(117쪽)에서 사용했던 몇 가지 기법을 다시 사용했다. 수직선이 보이는 단조로운 배경과 등받이가 곡선인 의자가 그것이다. 그러나 이 그림에서 그런 소재들은 좀더 집합적으로 다루어지고 있다. 반 고흐는 커다란 표면에 집중하기 위해 세부적인 것들은 생략했다. 룰랭의 제복에서 깃, 소매, 상의의 가장자리처럼 다양한 부분이 굵은 검은 선으로 단순하게 처리되었다. 덥수룩한 턱수염에 드러난 붉고 푸른 색 붓자국은 불그스레한 피부에 생기를 불어넣고 있다.

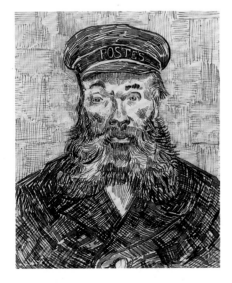

— 조제프 룰랭의 초상, 1888년 7월 말-8월 초

주아브

네덜란드 출신의 반 고흐처럼 이 그림의 모델인 용병도 외국인이었다. 용병이라는 그의 직업을 통해 그는 프랑스 국적을 가지게 된다. 그러나 그는 결국 이방인에 불과하다. 이 작품은 아랍 출신 하류 계급의 용병이 초상화의 모델로 취했던 굳은 자세를 사실적으로 표현했다. 낮은 자리에 앉아 다리를 넓게 벌리는 것은 아랍인들의 습관이었다.

죽음을 잊게 하는 밝은 색 군복과 화가가 배열한 이 작품 속의 색채들은 반 고흐가 그의 편지에 적었듯이 상징적으로 표현된다. 붉은 터번을 쓴 검은 머리와 검푸른 윗옷 속에 감춰진 야성은 맹렬히 타오르는 듯한 붉은색 바지를 통해서 폭발하듯 분출한다. 그림의 위쪽은 녹색의 가로 세로 띠로 둘러싸인 회벽을 배경으로 인물이 수축되어 보이며, 안정적이고 균형을 이루고, 세부를 완전히 알아볼 수 있도록 장식해 차분하고 빈 듯한 느낌이다. 한편 자포니즘의 영향이 느껴지는 모티브인 타일의 이음새가 그물처럼 퍼져 더욱 불안정해 보이는 붉으죽죽한 바닥 위에, 세련되지 않은 주홍빛 바지가 화면을 차지한다. 두 발은 어슷하게 놓인 형태로 바닥의 복잡한 패턴에 벗어나면서 화면의 깊이를 보여준다. 여기서 벽과 창틀, 그리고 구두와 의자의 다리에서 보이는 흰색과 녹색의 대비는 교묘하게 되풀이된다. 이는 평범한 요소인 색채와 선을 통해 그림의 상반되는 상부와 하부를 통합하는 반 고흐의 창의성을 보여주는 예이다. 이 그림은 부분 부분 대조되며, 균형이 옮겨지는 교묘한 화면 구성과 색채가 탁월하게 표현된 독창적인 작품이다.

— 주아브, 1888년 6월

1888년 6-8월 | 프랑스 아를 | 캔버스에 유채 | 81×65cm | 개인 소장 | 아르헨티나

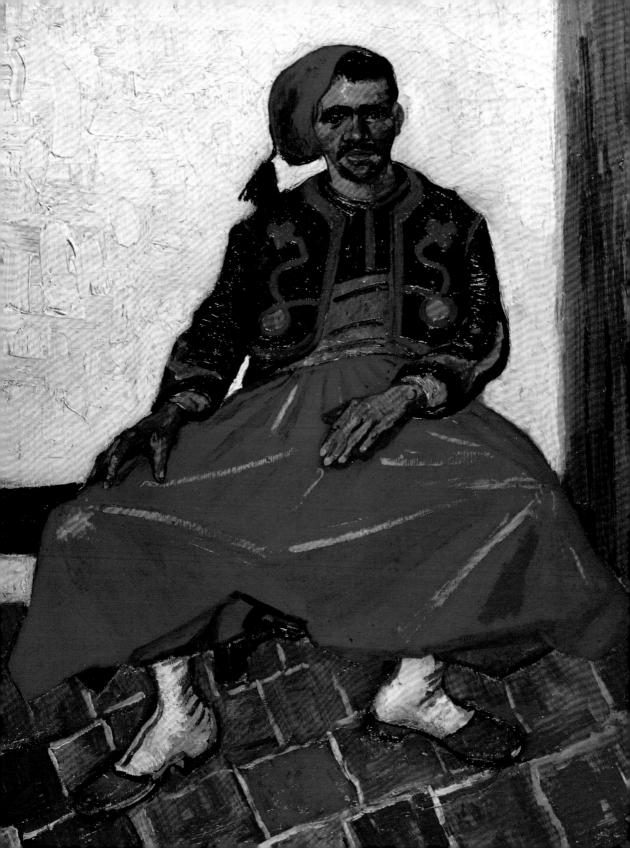

주아브병 소위 밀리에의 초상화

주아브병(알제리인으로 편성된 프랑스의 경보병—옮긴이) 소위 폴 외젠 밀리에는 반 고흐가 아를에서 친구로 사귄 사람 중 한 명이다. 밀리에는 당시 인도차이나 반도의 통킹 전투에 참가한 후 휴가차 아를에 와 있었다. 밀리에는 아마추어 화가로 반 고흐에게 스케치를 몇 번 배웠다. 그런데 이 군인은 반 고흐가 가르치는 방법이 마음에 들지 않아 그에게서 그림을 배우려 하지 않았다. "반 고흐는 디테일에 신경을 쓰지도 않고 스케치도 하지 않고 아무렇게나 그림을 그려.……스케치 대신 색으로 칠해버리더군." 밀리에는 새 친구를 "사막의 뙤약볕에서 오랫동안 지낸 사람처럼 충동적이고 기괴한 이상한 사람……붓만 들면 이상하게 변하는 사람"이라고 평했다.(존 리월드, 《후기 인상주의 역사 : 반 고흐에서 고갱까지》에서 인용)

주아브 병사는 반신만 보인다. 뒤에 보이는 푸른 배경은 〈라 무스메〉(117쪽)나 〈조제프 룰랭의 초상화〉(129쪽)보다 훨씬 더 자유분방하게 칠해졌다. 밀리에도 제복 차림이다. 가슴에 핀으로 꽂은 무공 훈장이 이목을 끈다. 반 고흐는 주인공의 얼굴에 모든 노력을 집중했다. 특히 눈썹, 턱수염과 길고 붉은 빛이 감도는 콧수염, 작지만 튀어나온 귀와 코에 주의를 기울였다. 살짝 기울어진 모자는 어쩔 줄 모르는 것 같은 인상을 준다. 이는 결연하고 살짝 찌푸린 듯한 인상과 잘 어울린다. 반 고흐는 그림의 우측 상단에 별과 초승달(알제리를 상징함—옮긴이)을 그려넣었다. 그 당시 반 고흐는 밀리에가 들려준 인도차이나에 푹 빠져 있었다. 마치 고갱이 돈을 모아 마르티니크로 다시 여행을 떠날 꿈을 포기하지 않았던 것처럼 말이다. 그래서 반 고흐는 자기는 잠시 동안이라도 통킹에 다녀올 수 있지 않을까 생각해보기도 했다.

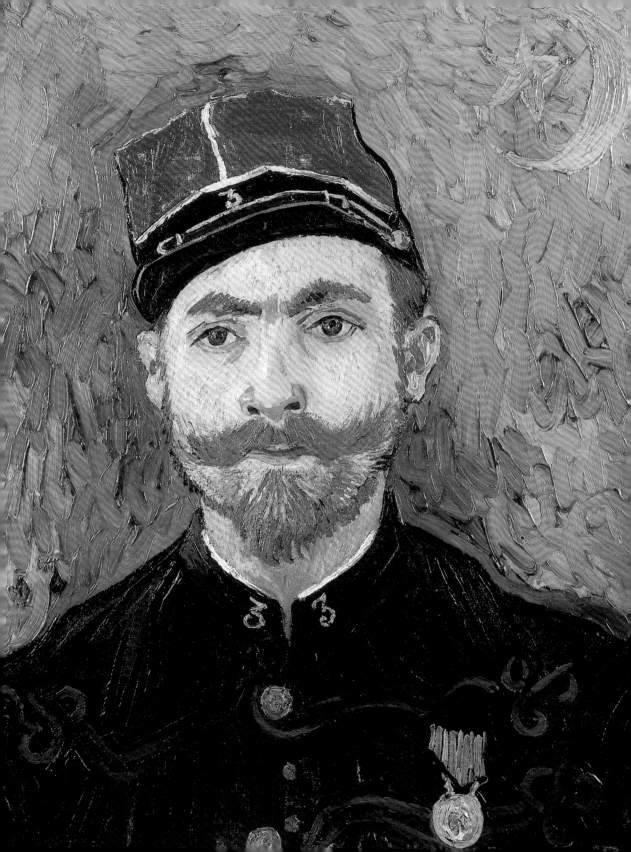

외젠 보슈의 초상

외젠 보슈는 벨기에 출신의 화가이자 작가로 반 고흐와는 아를에서 처음 만났다. 턱이 뾰족하고 여윈 얼굴, 튀어나온 코와 자꾸 넓어지는 이마는 (사진의) 실제 모습과 매우 흡사하다. 반 고흐는 여기에 상징적인 해석을 더 부여했다. 윤곽을 황토색으로 처리한 인물은 마치 짙은 푸른색 배경 앞에 색이 있는 그림자처럼 보인다. 아마 이것은 고대 이콘 기법의 일종일 것이다. 반 고흐는 일본 판화에 관심이 많았다. 그러므로 분명 일본 판화의 영향으로 초상화를 평면적으로 그렸을 것이다. 별이 점점이 찍힌 밤하늘을 배경으로 하니 보슈 머리의 황토색 테두리는 마치 후광과 같은 느낌을 준다. 반 고흐는 자신이 무엇을 그리고 싶은지를 이렇게 설명했다. "영원한 무언가를 가지고 있는 사람을 그리고 싶어. 후광은 바로 그 영원성의 상징인 셈이지. 우리는 색채에서 나오는 광채와 분위기로 그 영원성을 표현하려고 해."(테오에게 보내는 편지 531, 1888년 9월 3일)

이 그림은 한정된 색을 사용함으로써 발생하는 몇 가지 공통점을 바탕으로 그려졌다. 황토색은 인물의 얼굴과 상의의 주조를 이룬다. 그리고 셔츠, 표정이 풍부한 이목구비와 그림의 왼쪽 상단에 있는 작은 별에는 연하고 밝은 녹색이 보인다. 인물은 거의 따뜻한 계열의 색으로만 그려졌고 차가운 푸른 하늘에 대비되어 불꽃과 같은 분위기를 풍긴다. 이 기묘한 생동감은 공간을 응시하는 보슈의 눈길과 얼굴의 골격을 따라 이루어진 붓질에 의해 강조된 감상적인 표정으로 더욱 강화되고 있다.

반 고흐는 오렌지 윌리엄 공 시대의 플랑드르 신사를 연상시키는 보슈에 매료되었다. 그는 〈별이 빛나는 밤의 시인〉이라는 제목으로 보슈의 초상화를 한 점 더 그렸지만 마음에 들지 않아 그 위에 〈겟세마네 동산의 예수와 천사〉라는 그림을 덧그렸다.

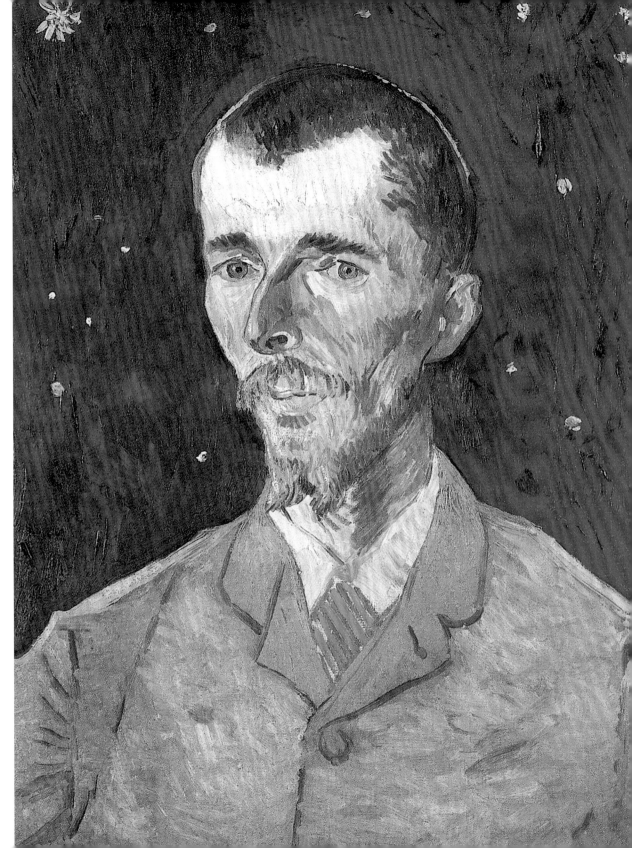

석양의 버드나무

반 고흐는 1888년 가을 프로방스에서 이 그림을 그렸다. 그는 이 그림에서 범상치 않은 힘과 거대한 감정이 어우러진 이미지를 창조했다. 중앙을 가로지르는 푸른 띠가 몇 개의 갈색 선으로 단순화된 버드나무와 대비되고 있다. 이 푸른 띠는 들판과 하늘을 구분하는 경계이기도 하다. 들판과 하늘은 따뜻한 붉은 색, 오렌지 색과 노란색으로 수놓아져 있다.

같은 미술관에서 소장하고 있는 〈씨 뿌리는 사람〉(123쪽)에서처럼 태양은 햇살을 사방에 길게 발산하면서 에너지의 중심을 이루고 있다. 하늘이 머금고 있는 이 힘과 균형을 맞추기 위해 화가는 전경의 키 크고 마른 풀들로 넓은 공간을 메웠다. 마치 우리가 그 풀 사이에 누워서 지평선을 보고 있는 것 같다. 땅과 하늘 사이에는 잎이 다 떨어진 버드나무가 대각선 방향으로 일정한 간격으로 늘어서 있다. 나무들은 옆모습을 우리에게 향하고 있다. 앙상한 가지는 위를 뻗어가지만 캔버스의 가장자리에서 잘려나갔다. 명암 대조법과 다채로운 차가운 색과 따뜻한 색을 번갈아 사용하면서 반 고흐는 자신이 본 강렬한 장면을 화폭에 담았다. 양감이 극대화되면서 길게 그은 붓질로 관찰자의 시선과 배경 사이에 얽히고 설킨 선들을 만들어냈다. 반 고흐는 행복과 창의력이 샘솟는 시절을 만끽했다. 그래서 밥 먹는 것조차 잊은 채 쉴 새 없이 그림을 그리는 '열광적인 상태'에 있다고 동생에게 알릴 정도였다. 그만의 스타일이 강하게 형성되었으며 '나는 목탄으로 그림을 그리지 않는 수준까지 도달했어. 목탄은 필요 없어. 그림을 잘 그리기 위해서 색으로 그려야 해.' 라고 쓰기도 했다.(테오에게 보내는 편지 539, 1888년 9월)

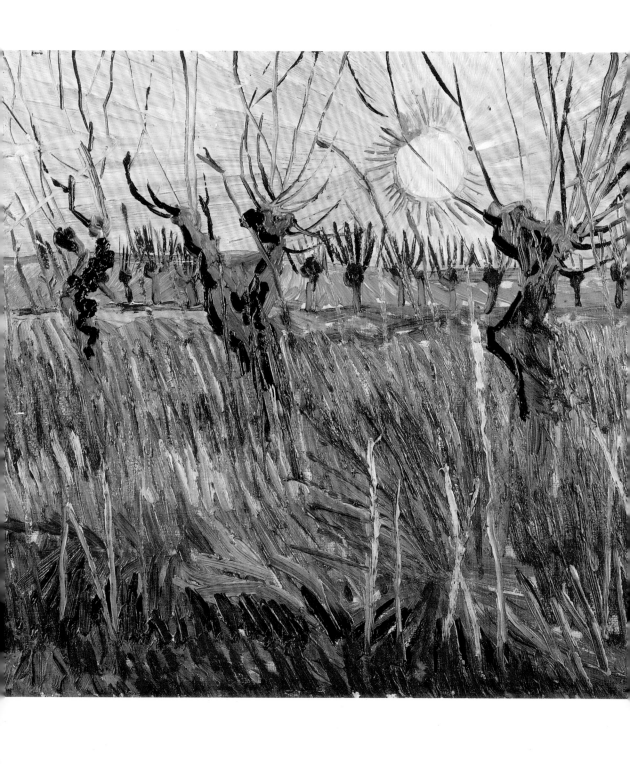

밤의 카페 테라스

이 그림은 반 고흐의 작품 중에서 가장 유명한 작품에 속한다. 그리고 아를에서 다양한 시점으로 그린 여러 점의 카페 그림 중 하나이기도 하다. 바와 카페는 인상주의와 점묘주의 화가들이 즐겨 그린 소재이기도 하면서 그들의 사랑방이자 '현대적인 삶'이 영위되는 공간이기도 했다. 그러나 반 고흐가 카페를 그린 것은 다른 관점에서 살펴보아야 한다. 그의 관심사는 손님들의 감상이 아니라 밤풍경이었다.

이 시기에 반 고흐는 유난히 별이 빛나는 밤을 그리는 데 빠져 있었다. 그가 남긴 유명한 작품 속에서 우리는 그런 별밤을 자주 볼 수 있다. 이 그림은 어두운 하늘과 건물이 불빛을 밝힌 밝은 노란색의 카페와 이루는 대조가 특징적이다. 특히 그림 속 장면이 효과가 잘 살고 매력적이기까지 한 이유는 화가가 골목 멀리까지 조감하고 있기 때문이다. 전경은 관찰자에게 개방되어 있다. 마치 보는 이가 자갈이 깔린 거리를 따라 걷는 듯한 기분마저 든다. 하지만 그림의 가장자리에서 잘려나간 짙은 색의 문설주는 왼쪽으로 향하는 시선을 차단하고 오히려 그 오른쪽의 차양이 쳐진 테라스로 향하게 한다. 세 줄로 늘어서 있는 둥근 탁자들이 이 효과를 강조하고 있다.

그림의 오른쪽에는 건물이 죽 늘어서 있다. 건물은 어둡지만 창가에는 불이 켜진 모습이다. 반 고흐는 내부에도 같은 색을 사용해서 유쾌한 균형감을 만들어내고 있다. 카페의 탁자는 연한 녹색이며 이 색깔은 그림의 중앙에 서 있는 여자의 옷 색과 동일하다. 한편 건물에서 보이는 노란색과 푸른색의 대조는 노란별이 반짝이는 푸른 밤하늘에서 다시 반복된다. 이 시기의 다른 그림과 마찬가지로 반 고흐는 같은 색으로 그림 군데군데를 처리했다. 가령 벽에 달린 노란 램프가 달린 카페의 벽도 비슷한 노란색으로 처리했다. 이 그림에 나타난 카페의 장면은 거리나 테라스에 앉아 한담을 나누는 사람들로 완성된다. 이들이 이 밤풍경에 생기를 불어넣고 있다.

1888년 9월 | 프랑스 아를 | 캔버스에 유채 | 81×65.5cm | 크뢸러 뮐러 미술관 | 네덜란드 오테를로

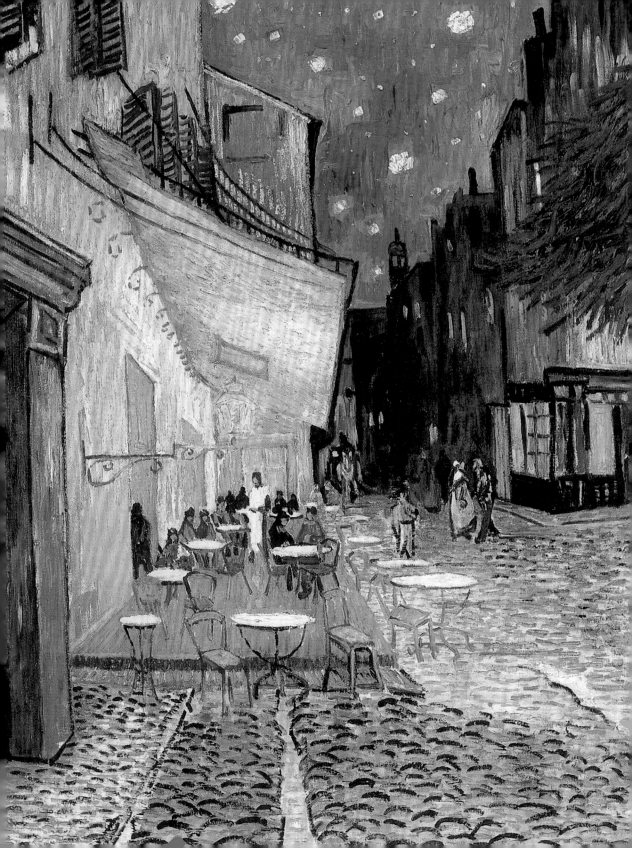

밤 카페

반 고흐는 〈감자 먹는 사람들〉과 이 그림을 자랑스러워했다. 이 그림을 자신의 걸작에 포함시킬 정도였다. 이 그림은 마담 지누의 카페 내부를 그린 것이다. 마담 지누는 〈아를의 여인〉(155, 189쪽)이라는 초상화의 모델이기도 하다. 반 고흐는 이 그림을 이렇게 설명했다. "나는 붉은색과 녹색을 사용해서 인간의 끔직한 열정을 표현하고 싶었어……곳곳에 보색인 붉은색과 녹색의 충돌과 대비를 볼 수 있어.……물론 트롱프 뢰유('속임수 그림'이라는 뜻으로, 사물의 명암, 양감, 질감을 사실과 거의 똑같이 그리는 것을 말함—옮긴이)의 관점에서 보자면 부분적으로 이 그림의 색은 옳지 않아. 하지만 색이야말로 열렬한 기질적 감정을 표현하는 것이야."(테오에게 보내는 편지 533, 1888년 9월 8일) 그리고 반 고흐는 이런 말도 덧붙였다. "나는 카페가 사람들이 자신을 망가뜨리고, 미쳐가거나 범죄를 저지르는 장소라는 것을 그림으로 보여주고 싶었어."(테오에게 보내는 편지 534, 1888년 9월 초순)

이 공간은 불안정하고 환각을 보고 있는 것 같다. 마치 이 카페와 카페에 있는 모든 것이 보는 이를 향해 미끄러져 나오는 것 같다. 인물들은 옆으로 밀려나 있다. 손님의 시중을 들거나 탁자를 치우는 사람은 보이지 않는다. 카페 손님들은 모두 단절되어 있다. 그들의 관계는 결코 진심으로 보이지 않는다. 뒤쪽에 앉아 있는 한 쌍에서는 결코 연인의 분위기가 느껴지지 않는다. 오히려 야만적인 인상을 풍기고 있다. 바닥에 그림자를 드리우는 탁구대가 없다면 중앙은 텅 비고 버려진 느낌을 지울 수 없을 것이다. 생생하고 눈에 거슬리는 색채가 폭력성을 드러낸다.

이 장면의 이면에는 주목할 만한 점이 있다. 뒤쪽의 문 두 개와 오른쪽 거울을 통해 공간이 늘어나는 것은 17세기 혹은 15세기 플랑드르 회화를 연상시킨다. 게다가 카페는 인상주의와 점묘주의 화가들이 즐겨 그린 소재 중 하나였으며 반 고흐는 자신이 결코 고립되지 않았음을 보여주고 있다. 이 그림은 당시 회화에서 가장 일반적으로 다루어진 소재를 매우 개인적으로 해석하고 있다.

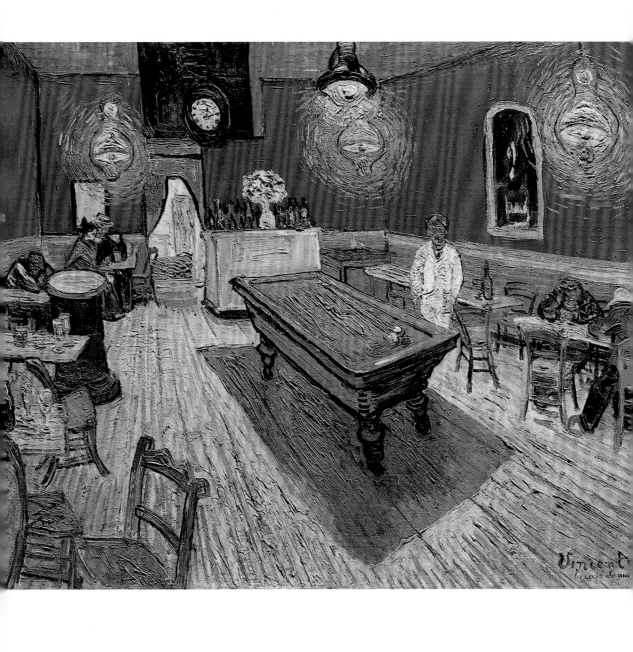

알리스캉, 가을 낙엽

알리스캉은 아를에 있는 거리로 반 고흐는 1888년 가을에 고갱과 함께 이곳에서 자주 그림을 그렸다. 이 그림에서 반 고흐는 또다시 일본 판화의 기법을 차용했다. 즉 거리를 독특한 시점으로 그린 것이다. 오른쪽에 나온 부분적으로 보이는 오르막길과 거리 양쪽에 설치되어 있는 벤치로 강조된 대각선 시점을 활용했다. 알리스캉 거리와 주변을 분리하는, 점점 가늘어지는 나무줄기조차 대각선 시점을 강조하고 있다. 늘어선 벤치와 가로수들은 이 그림의 이미지를 읽을 때 동반되는 요소들이다. 나무는 일본 판화의 스타일에 따라 평면적으로 처리되었는데 캔버스 윗부분에서 끝이 잘려나갔다. 이로 인해 가로수들의 장식적인 요소가 부각되었다. 거리를 거니는 인물들은 장식적인 실루엣에 불과하며 그림 속 남자의 하체 부분은 아예 스케치로만 처리할 정도다.

이 그림의 특징으로는 혁신적인 앵글, 원근법, 수직선과 대각선의 명확한 대비를 들 수 있다. 이와 더불어 생기 넘치는 색의 사용도 빼놓을 수 없다. 반 고흐는 강렬하고 대조적인 색을 평면에 사용하여 따뜻한 색과 차가운 색의 조화를 이루었다. 즉 거리의 색인 붉은 색과 벤치와 나무의 녹색이 번갈아 등장한다. 그림의 오른쪽에 살짝 보이는 언덕은 갈색이며 왼쪽의 단조롭고 비현실적인 풍경은 녹색이다. 생기에 넘치는 이 그림은 일본 미술의 영향을 가장 많이 받은 작품이다.

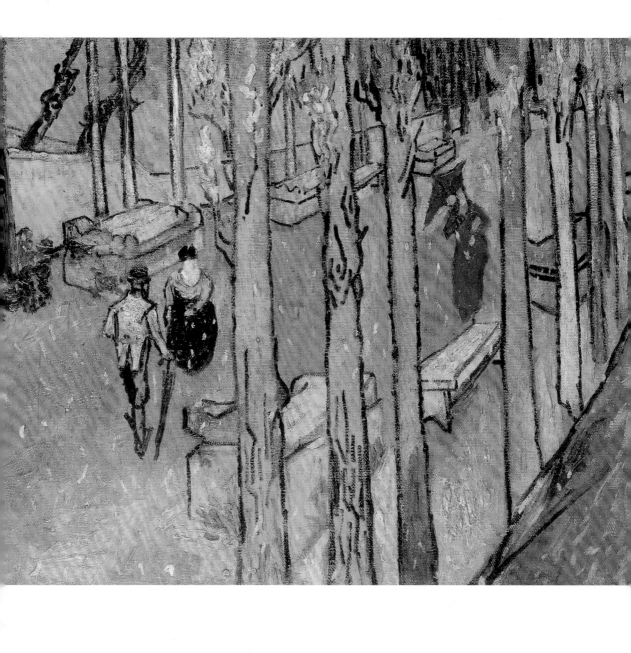

노란 집

반 고흐는 아를에서 '노란 집'을 빌려 고갱이 도착하기를 손꼽아 기다렸다. 그는 그 집이 '남프랑스의 화실'이 되어 아방가르드 화가들의 사랑방이 되기를 꿈꾸었다. 겉보기에는 평범한 집이지만 반 고흐는 이 집이 개성이 있다고 생각했다. 사실 주아브 병사 밀리에는 이 집이 어떻게 회화의 중심 소재가 될 수 있는지 의문을 표했다고 한다. 노란 회반죽에 대비되는 뚜렷한 녹색 덧창문은 마치 얼굴의 눈처럼 보인다. 반 고흐는 이 집이 있는 블록을 모퉁이에서 바라보고 있다. 오른쪽으로 나 있는 거리 위로 철교가 보인다. 이 거리는 도시 밖으로 이어진다. 가장 왼쪽에 보이는 라마르틴 광장에는 반 고흐가 자주 그린 카페가 있다.

이 그림에서는 아를 시기에 반 고흐가 가장 사랑한 색이며 남프랑스의 찬란한 햇빛을 상징하는 노란색의 향연이 펼쳐지고 있다. 뒤쪽으로 보이는 건물 전면의 연한 녹색, 광장을 에워싼 나무와 노란 집 옆집의 분홍색 차양을 제외하면 이 그림은 다양한 명도의 노란색과 하늘의 강렬한 푸른색이 대비를 이루고 있다. 도로와 땅을 파서 쌓아올린 흙더미도 노란색으로 처리했다. 흙더미는 정확한 시각적 기능을 담당하고 있다. 두 개의 대각선을 따라 평행하게 누워 있는 흙더미는 관찰자가 이 그림을 읽을 수 있는 축을 알려준다. 전체적인 색조를 보면 태양이 중천에 걸려 있는 한낮임을 알 수 있다. 그러나 반 고흐는 건물 주변에 다양한 인물들을 배치해서 생기를 불어넣었다. 멀리 보이는 지평선에서 열차가 철교를 따라 달리고 있다. 기관차가 뿜어내는 하얀 연기를 보면 인상주의 화가들이나 모네가 즐겨 그린 소재가 떠오른다.

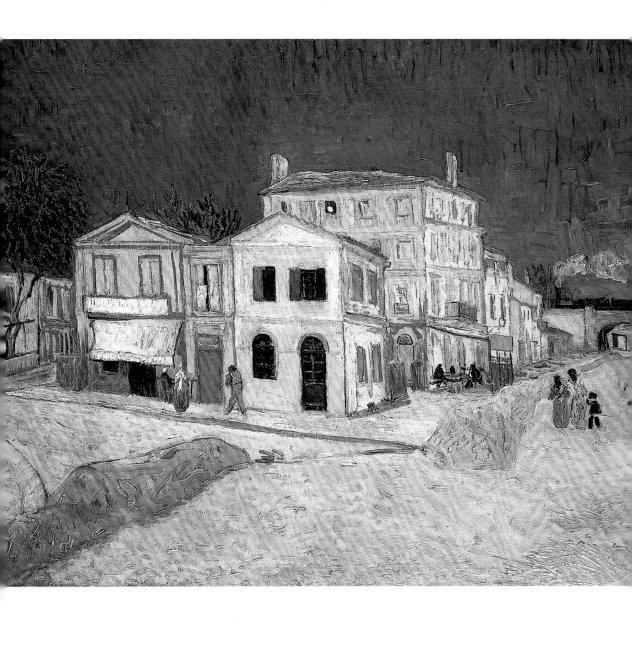

반 고흐의 침실

반 고흐는 여러 차례에 걸쳐 노란 집의 침실을 그렸다. 아마도 반 고흐라는 화가의 개인적인 측면은 자화상보다 이 침실 그림에 더 많이 나타나는 것 같다. 아를에서 그린 다른 그림들과 마찬가지로 이 그림에서도 색을 주관적으로 사용했다. 즉 화가의 마음에 그 색들은 어떤 상징을 지니고 있다. 반 고흐는 이 그림에서도 형태를 단순화시켰다. 반 고흐가 회화의 모델로 차용했다고 명백하게 밝혔던 일본 판화에서 배운 기법을 활용한 것이다. 반 고흐는 테오에게 이 그림에 대해 이렇게 말했다. "단순화를 통해 대상에게 또 다른 분위기를 부여해. 이 그림에서는 휴식이나 수면의 분위기겠지. 다시 말해서 그림을 보면서 머리나 혹은 상상력을 편히 쉬게 해야 한다는 말이야."(테오에게 보내는 편지 544, 1888년 10월 16일)

〈밤 카페〉(141쪽)와 같은 그림들과는 달리 이 그림에는 밝은 색이 사용되었다. 전반적으로 황토색과 푸른색의 조화가 보는 이의 눈길을 확실히 사로잡는다. 공간은 우리를 반기는 것 같다. 그리고 그곳에서 침묵과 명상이 이루어진다. 의자, 탁자와 벽에 걸린 그림들은 모두 안쪽을 향하고 있다. 마치 공간을 보호하려는 것 같다. 한편 제일 안쪽의 반쯤 닫힌 창문과 양쪽의 문 두 개는 밀실공포증의 위험을 제거하는 역할을 한다. 이 그림에서는 굵고 무거운 붓놀림이나 반 고흐의 그림에서 자주 보이는 짧고 굵은 붓놀림은 보이지 않으며 오히려 부드럽게 칠해졌다. 반 고흐는 이 그림에서 자기의 취향이 아니라 개인적인 소망인 행복한 섬 즉, 가정적이고 잘 정돈되었으며 조화로운 이상향을 묘사했다. 개인 소지품은 거의 없다. 그림 몇 점과 수건이 벽에 걸려 있고 분홍색 담요와 주전자가 전부이다. 하지만 이들만으로도 방주인의 개성과 그가 평생토록 거의 느끼지 못했던 평화로움을 느낄 수 있다.

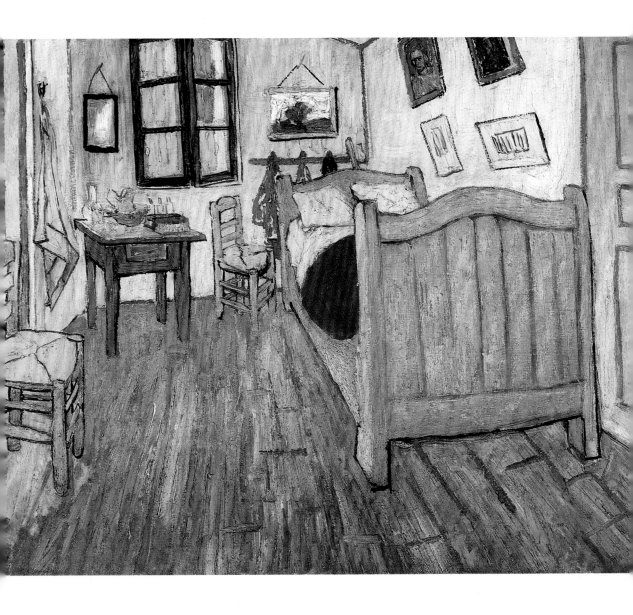

씨 뿌리는 사람

1888년 6월에 반 고흐는 자신의 오랜 꿈, 즉 밀레의 〈씨 뿌리는 사람〉(123쪽)을 자기 식으로 그리는 작업에 착수했다. 밀레의 〈씨 뿌리는 사람〉은 반 고흐가 화가의 길을 걷기 시작한 순간부터 그를 매혹했던 작품이었다. 반 고흐는 세부를 변형하며 〈씨 뿌리는 사람〉을 여러 번 그렸다. 1888년 내내 반 고흐는 계속 '씨 뿌리는 사람' 주제에 매달려 마침내 11월에 밀레의 원작을 뛰어넘은 대작을 완성했다. 커다란 레몬색의 태양이 빛나는 하늘에, 흙은 보랏빛이며, 씨 뿌리는 사람과 나무는 검은색에 가까운 블루이다.

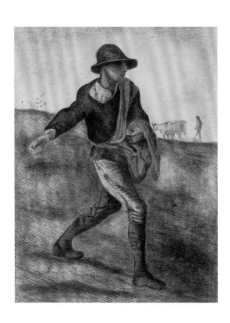

━ 씨 뿌리는 사람(밀레 작품의 모방), 1881년 4-5월

1888년 11월 | 프랑스 아를 | 주트와 캔버스에 유채 | 73.5×93cm | E. G. 뷔를레 재단 컬렉션 | 스위스 취리히

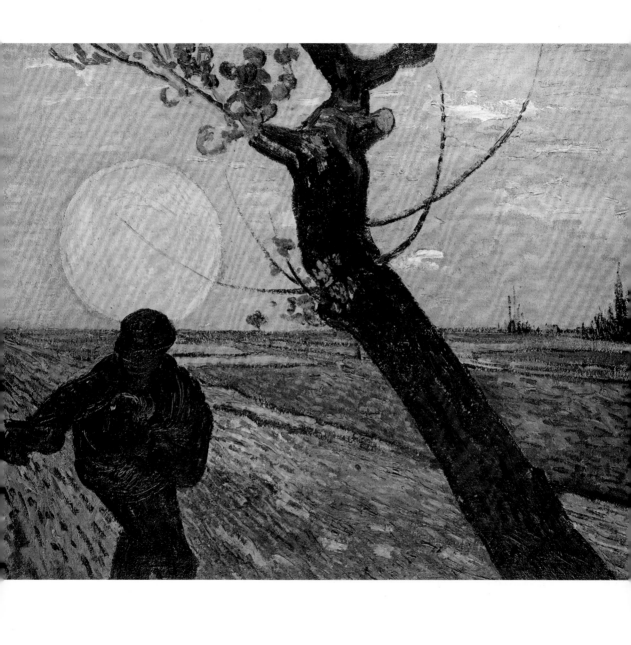

반 고흐의 의자

이 그림은 고갱이 아를에 머무르는 동안 〈고갱의 의자〉(153쪽)와 함께 그렸다. 그때만 해도 반 고흐는 '남프 랑스의 화실' 계획이 이루어질 것으로 기대하고 있었다. 프로방스로 떠나기 전 고갱은 브르타뉴의 퐁타방 에서 에밀 베르나르와 함께 작업을 했다. 그때 두 화가는 서로의 초상화를 그려주었다. 프로방스에서 반 고흐는 친구인 고갱을 그리는 대신 '그가 비운 장소'를 그렸고 자신에 대해서도 같은 소재로 그림을 그렸 다. 영국 화가 루크 필데스가 그린 그림에서 착상을 얻은 것이다. 루크는 반 고흐가 사랑한 작가인 찰스 디 킨스가 죽은 후 텅 빈 채 남겨둔 의자를 비문으로 그린 화가였다.

자신의 의자를 그리기 위해 반 고흐는 섬세하고 연한 색을 선택했다. 바닥 타일의 오렌지 색, 의자의 노란 색과 벽의 청록색의 세 가지 색이 주조를 이루고 있다. 여러 색이 이루는 조화는 이 그림을 그리기 몇 달 전에 그린 〈반 고흐의 침실〉(147쪽)과 흡사하다. 대각선으로 놓여 있는 그림 속 의자는 관찰자의 시선에 바 짝 당겨져 있다. 마치 의자의 초상화이기라도 한 것처럼 말이다. 그림 속 공간은 삭막하지만 화가를 대신 하는 두 가지 물체가 독특한 개성을 부여하고 있다. 의자에는 반 고흐가 애용했던 파이프와 담배가 확실하 게 묘사되어 있으며 화면 왼쪽 뒤편에는 해바라기 몇 송이가 담긴 바구니가 있다. 해바라기는 이 시기에 반 고흐가 즐겨 그린 소재 중 하나였다. 화가의 서명이 꽃송이 아래에 들어가 있다. 언제나처럼 성이 아닌 이 름만 적혀 있다.

이런 장치들을 통해 (화가는 없지만) 그림 속에서 그의 존재가 여전히 느껴진다. 침실을 그린 그림처럼 이 그림에서도 평화로운 분위기가 물씬 풍긴다. 사실 반 고흐는 인생의 다른 시기에 비해서 상대적으로 더 행 복했다고 볼 수 있는 이 시기를 즐겁게 보냈다. 하지만 상황은 급변해서 자기의 귀를 자르는 비극적인 사 건으로 끝이 나 버렸고 화가의 공동체를 만들려던 꿈도 접어야 했지만 말이다.

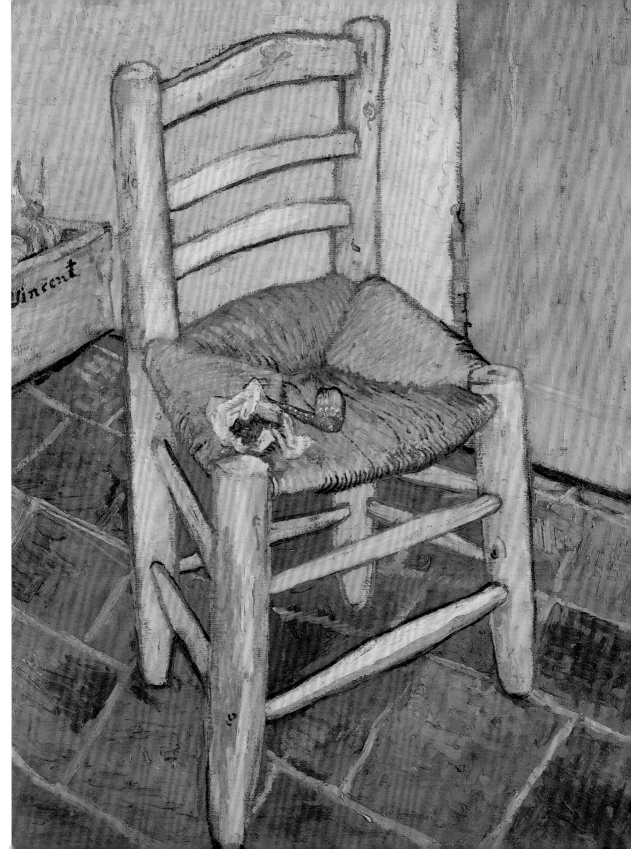

고갱의 의자

이 그림은 〈반 고흐의 의자〉(151쪽)와 함께 감상하는 것이 좋다. 물론 두 그림을 비교해보면 큰 차이가 금세 드러난다. 먼저 사용된 색이 완전히 다르다. 반 고흐는 자신의 의자를 연하고 환한 색으로 칠한 반면 고갱의 의자는 강렬하고 어두운 색을 사용했다. 〈고갱의 의자〉에서는 책과 램프의 노란색, 바닥에 생기를 불어넣는 붓놀림 등이 강렬한 분위기를 누그러뜨리고 있지만 차가운 녹색과 푸른색이 두드러진다. 의자의 갈색도 분위기를 밝게 만드는 데 도움이 되지 않고 오히려 그림 전반에서 풍기는 어두운 분위기를 강조할 뿐이다. 미술 평론가인 알베르 오리에게 보내는 편지에서 반 고흐는 이 그림에 대해서 이야기했다. 그림에서 사용한 색은 실제 사물의 색과 일치한다. 그러나 고흐는 색을 상징적으로 사용했으며 그 결과 특별한 '초상화' 두 점이 탄생하였다.

의자의 모양을 보자. 반 고흐의 의자가 단순한 밀짚 의자라면 고갱은 좌석과 손잡이 부분이 훨씬 넓은 육중한 안락의자이다. 고갱이라는 인물을 보여주는 상징물로 반 고흐는 책과 양초를 그려넣었다. 기름 램프는 방 안을 비추고 있다. 고갱보다 조금 더 젊었던 반 고흐는 항상 고갱에 대해 열등감을 느꼈다. ("나의 예술 이론이 자네의 것에 비해서 훨씬 진부하다는 점을 인정하네." 반 고흐는 편지에서 이렇게 고백했다.) 화가로서 유명해지지 않았지만 고갱은 확고한 자기 주장이 있었으며 '퐁타방파'의 리더임을 자칭했다. 그러나 반 고흐는 고갱에게 고마운 마음을 잊지 않았다. 선배 화가로부터 많은 것을 배웠다고 생각했기 때문이다. 그렇다고 해서 반 고흐가 순진하기만 했던 것은 아니다. 고갱이 도착하기 전에 테오에게 이런 편지를 보낸 적이 있다. "나는 본능적으로 고갱이 타산적인 사람임을 느끼고 있어."(테오에게 보내는 편지 538. 1888년 9월 중순) 그리고 후에 이렇게도 써보냈다. "너나 나라면 절대 하지 않았을 행동을 고갱은 아무렇지도 않게 하는 모습을 여러 번 보았어. 그 사람은 여러 사물에 대해 느끼는 양심이 우리와 다르기 때문이지.……고갱은 자신의 상상력이나 어쩌면 자존심 때문에 흥분하는 것 같아. 하지만……매우 무책임해."(테오에게 보내는 편지 571, 1889년 1월 17일)

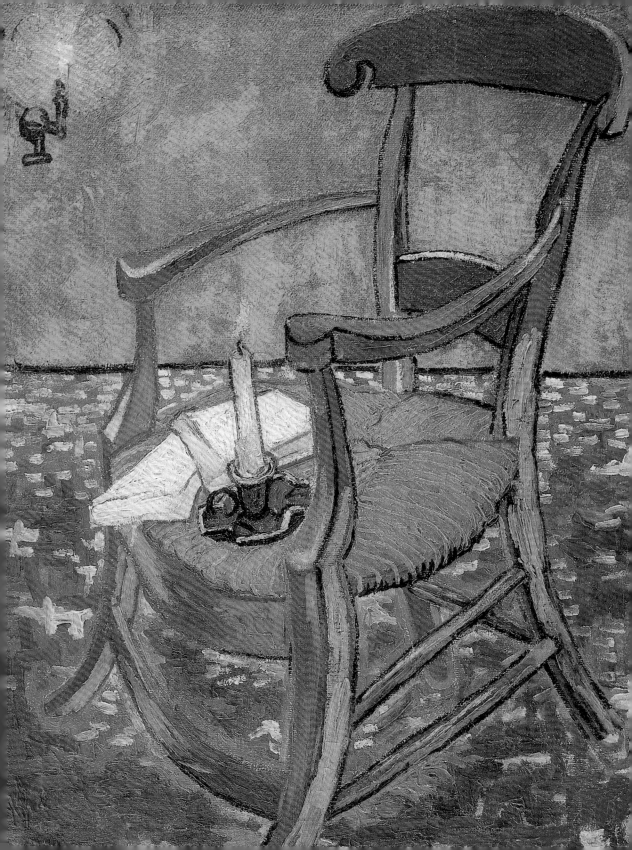

아를 여인, 마담 지누(마리 쥘리앵, 1848-1911)

반 고흐는 이 인물의 초상화를 여러 번에 걸쳐 다양하게 그렸는데 이 그림이 제일 첫번째 초상화이다. 그림 속 인물은 마담 지누로 반 고흐가 아를에 있을 당시 자주 저녁을 보내고 그림을 그렸던 카페의 주인이었다. 이 그림을 그릴 때 반 고흐는 고갱과 함께 지냈다. 다시 말해 화가들이 모여 공동으로 작업하는 '남쪽의 화실'에 대한 꿈을 꾸고 있던 시절이었다. 반 고흐는 공동 작업을 하는 화가들이 동일한 모티브와 주제를 그리는 모습을 상상했다. 그리고 그 결과물을 비교하면서 새로운 공동 예술을 창조하고 발전시켜 나가는 것이다. 반 고흐가 이미 완성한 카페의 밤풍경을 보고 고갱은 자기가 받은 영감에 따라 자신이 본 카페의 밤풍경을 그렸다. 그러나 고갱은 장면의 구도를 완전히 바꾸고 전경에 카페 주인의 초상화를 넣었다. 마담 지누는 초상을 그리기 위해 반 고흐의 노란 집을 수차례 방문했으며 고갱이 자기 그림의 스케치를 하는 동안 반 고흐는 자기의 캔버스에 색을 칠했다.

반 고흐가 그린 마담 지누의 초상화는 고갱의 것보다 훨씬 강렬한 인상을 풍긴다. 아를 시대의 특징인 현란한 색의 대비를 이 그림에서도 살렸다. 그림 속 인물이 입고 있는 무거운 색의 덩어리는 밝은 노란 배경과 대조를 이룬다. 평면적인 단조로움에도 불구하고 이 그림은 공간감이 느껴진다. 반만 보이는 녹색 탁자와 4분의 3 정도 비튼 인물의 자세 덕분이다. 반 고흐는 독특하면서 새로운 앵글을 선택했다. 마치 한 장의 스냅 사진을 보는 것 같다. 탁자의 일부와 심지어 펼쳐놓은 책의 모서리가 끝부분에서 잘려나간 사진 말이다. 인물과 사물의 형태를 단순화한 덕분에 그림에는 거대한 힘이 역동한다. 관찰자의 시선은 마담 지누 뒷머리에서 아래로 늘어져 있는 파란 리본, 가볍게 색칠되어 있는 하얀 블라우스의 가슴팍 부분, 탁자에 괴고 있는 팔꿈치, 고개를 받치고 있는 손과 같은 몇 가지 디테일에 집중된다. 특히 마담 지누가 손으로 고개를 받치고 있는 모습은 어떤 생각에 골똘히 잠긴 단호한 분위기를 만들고 있다.

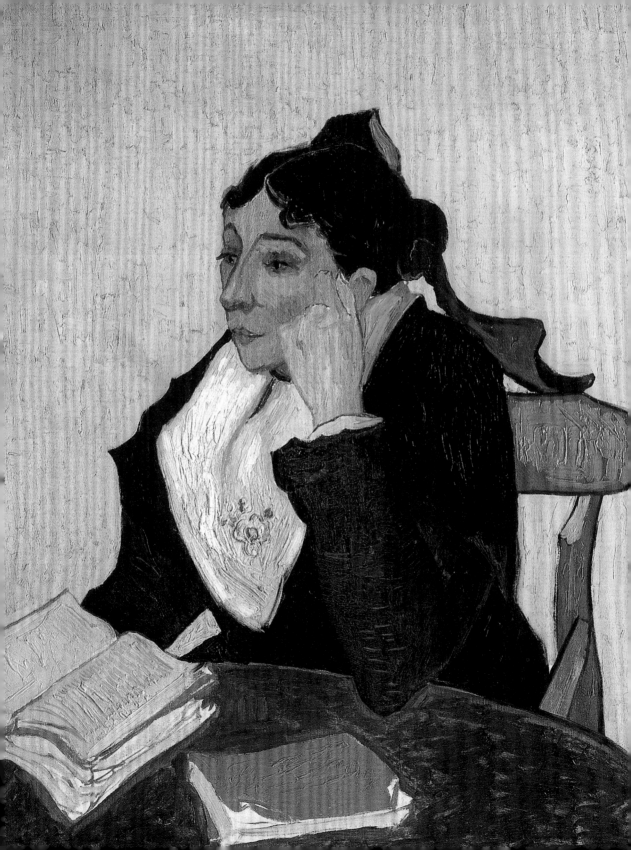

아를의 원형 경기장의 관람객들

아를의 중심가에는 로마 시대에 건립된 원형 경기장이 있다. 이곳에서는 아직도 여름이 되면 투우가 열린 다. 반 고흐는 투우를 관람하러 갔다가 경기장에 모인 인파에 깊은 인상을 받았다. 그의 작품치고는 드물 게 군중이 나오는 그림을 그릴 정도로 말이다. 실제 사건의 중심인물인 기마투우사와 소들은 그림의 가장 자리로 밀려나 있는 반면 화가의 관심은 경기장 위쪽에서 경기를 구경하는 사람들이 운집한 계단에 온통 쏠려 있다. 그는 사람들을 일일이 개별적으로 그리지 않았다. 자기의 시점에서 가까이 있는 사람들은 단지 스케치로만 표현했다. 정작 이 장면에서 반 고흐는 흥분해서 함성을 질러대는 관중들에게서 받은 인상을 화폭에 담았던 것이다. 그는 군중을 모두 녹색 계열로 처리해서 부각시키지 않으려 했다. 이 그림은 고갱 과 같이 지내던 12월에 그린 것으로 고갱의 영향이 두드러진다. 고갱은 모든 세부를 생략하는 클루아조니 슴 혹은 종합주의라는 기법을 즐겨 사용했다. 그래서 고갱은 주요한 부분을 세부 묘사 없이 그리는 데 치 중했다. 그의 그림을 보면 검은 선으로 테두리를 그린 후 그 안을 평면적으로 평평하게 발랐다. 이미 고갱 과 비슷한 길을 걷고 있던 반 고흐는 이 그림에서 친구의 기법을 많이 따르고 있다. 그래서 이 그림에는 즐 겨 사용하던 강렬한 색의 대비는 보이지 않는다. 대신 거의 회색이 감도는 단색 표면을 인물을 이루는 검 은 선으로 분할한 것 같은 느낌이 더 강하다.

아마도 두 친구의 대화는 더욱 친밀했을 것이다. 고갱의 그림 중 가장 유명한 그림에 속하는 것이 1888년 의 〈설교 후의 환영〉이다. 그런데 그 그림은 반 고흐의 이 그림과 구도가 흡사하다. 즉 화가의 시점이 위에 서 땅을 내려다보며 브르타뉴 여자들의 모습이 종합적으로 그려져 있는 것이다. 두 그림은 직접 비교해볼 만하다. 그러나 고갱이 먼저 〈설교 후의 환영〉을 그린 것은 사실이지만 반 고흐는 이 그림에서 기본적인 구상만 차용해 활기 넘치는 군중을 그렸다. 반 고흐는 좀 더 개인적인 스타일로 그림을 발전시켜나갔다.

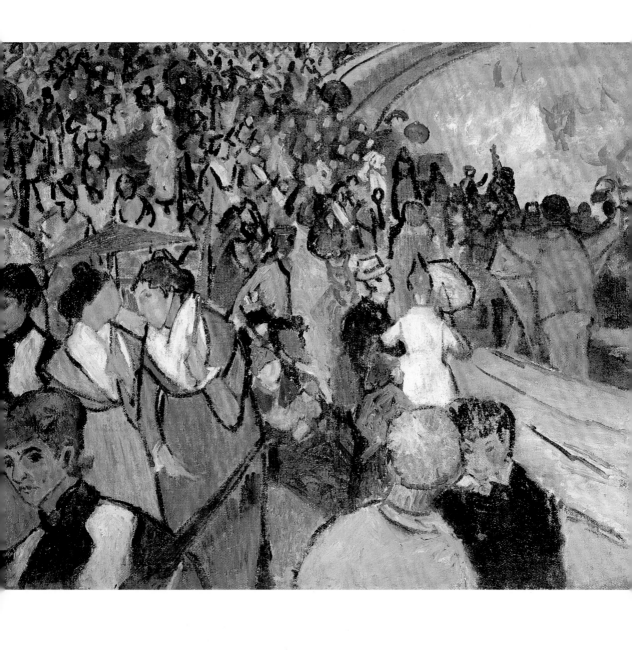

브르타뉴의 여자들

이 그림은 이탈리아에 있는 반 고흐의 몇 안 되는 작품 중 하나이다. 반 고흐는 고갱과 함께 오랫동안 브르타뉴에서 그림을 그린 에밀 베르나르의 그림에서 영감을 받아 이 그림을 그렸다. 베르나르는 종합주의를 표방한 화가이다. 종합주의의 핵심은 반 고흐가 그린 이 모사화에서 명확하게 드러나 있다. 세부 묘사는 꼭 필요한 것만 남기고 여러 부분은 한 가지 색으로 평면적으로 칠했으며 검은 선으로 테두리를 둘렀다. 종합주의에서는 모델을 두고 작업하는 것이 아니라 기억과 생각에 의지해 그림을 그린다. 반 고흐도 종합주의를 몇 차례 시도했지만 결국 '추상성'을 거부하고 실제를 바탕으로 그리는 원래의 자리로 되돌아왔다. 그에게는 그것만이 자연의 정수를 표현할 수 있는 '진짜' 그림을 그릴 수 있는 유일한 방법이었던 것이다. 독립적이면서도 동시에 충직하기도 했던 반 고흐는 당시 횡행하던 회화의 조류에 편승하는 데 관심이 없었다. 게다가 "파리지앵의 그 어떤……편견 없이 현실에 뿌리내리고 싶은" 소망을 여러 번 피력했다. 다시 말해 파리에서 예술 평론가들이 마구잡이식으로 부르던 꼬리표에 대한 논란에 가담하고 싶지 않던 것이다.

1880년 말 에밀 베르나르의 그림에서는 종교적 신비주의의 색채가 배어났다. 반 고흐는 그런 경향을 심하게 비난했다. "〈십자가를 이고 가는 예수〉는 매력적이지. 그 그림 속의 색을 조화롭게 칠할 생각이었나?……나는 그런 문제로 골치를 썩고 싶지 않네."(에밀 베르나르에게 보내는 편지 21, 1889년 12월 말) 분명 베르나르는 반 고흐의 비난이 마음에 들지 않았을 것이며 두 사람의 관계도 냉랭해졌을 것이다. 하지만 베르나르는 반 고흐의 작품 세계를 가장 많이 지지하는 사람 중 한 명이었다. 그리고 사람들이 반 고흐의 그림에 관심을 갖게 하기 위해 할 수 있는 일은 다 했다. 알베르 오리에에게 반 고흐에 대한 글을 쓰라고 압력을 넣은 사람도 베르나르였다. 빈센트가 죽은 뒤 테오가 회고전을 개최할 수 있도록 도운 사람도 베르나르였다. 그리고 테오마저 죽고 난 후에 반 고흐의 회고전을 끝까지 개최한 사람도 베르나르였다.

1888년 12월 | 프랑스 아를 | 수채화 | 47.5×62cm | 밀라노 시립 현대미술관 | 이탈리아 밀라노 | 158 · 159

d'après un tableau
de E. Bernard

Vincent

유모

그림 속 인물은 아를에서 반 고흐의 친구였던 우편배달부 룰랭의 아내인 오귀스틴 룰랭이다. 반 고흐는 피에르 로티가 쓴 아이슬랜드의 어부에 관한 소설에 착상해 이 초상화를 그렸다고 한다. 반 고흐는 선원들이 선실에 걸린 그림을 보고 요람과 자장가를 연상하는 장면을 떠올렸다. 그래서 반 고흐는 이 그림의 제목을 〈유모〉라고 붙였다. 이 주제가 마음에 들었는지 반 고흐는 이 그림을 다섯 버전으로 그렸는데 그 중 한 점은 고갱이 달라고 했다고 한다. 반 고흐는 양쪽에 해바라기 그림을 두고 중앙에 이 그림이 들어간 세폭화(triptych)를 생각했다. 이 세폭화는 현대적인 제단화라고 할 수 있다. 기존의 제단화와 차이점이 있다면 종교의 역할을 이제 예술이 수행한다는 것이다.

1889년 3월에 그린 이 그림은 스타일로 볼 때 고갱의 영향을 받았다. 이 그림은 종합주의의 변주인 것 같다. 반 고흐는 인물에서 손을 제외한 모든 색을 테두리에 넣어 칠했다. 그림의 나머지 부분과 인물을 비교할 때 검은 테두리를 넣은 의도가 드러난다. 반 고흐는 인물의 이미지에서 콜라주를 암시하고 있다. 여인의 머리 부분을 보면 잘 알 수 있다. 그리고 분할된 각 면은 평면적으로 보인다. 한편 배경이 되는 아라베스크 문양의 꽃무늬 벽지는 장식적인 가능성을 보여준다. 자세히 살펴보면 일본 회화로부터 받은 영향을 알아차릴 수 있다. 하지만 반 고흐는 선배 화가의 조언을 말 그대로 따르지는 않았다. 녹색 블라우스, 갈색 의자와 붉은 바닥과 같은 부분은 고갱의 조언을 따라 평면적으로 처리하고 나머지 부분에서는 반 고흐 특유의 표현력 넘치는 붓놀림을 살렸다. 그 효과는 오귀스틴 룰랭의 얼굴을 핑크색과 노란색으로 변화를 주고 두껍고 무겁게 붓을 놀려 녹색 스커트를 그림으로써 더욱 극대화되었다.

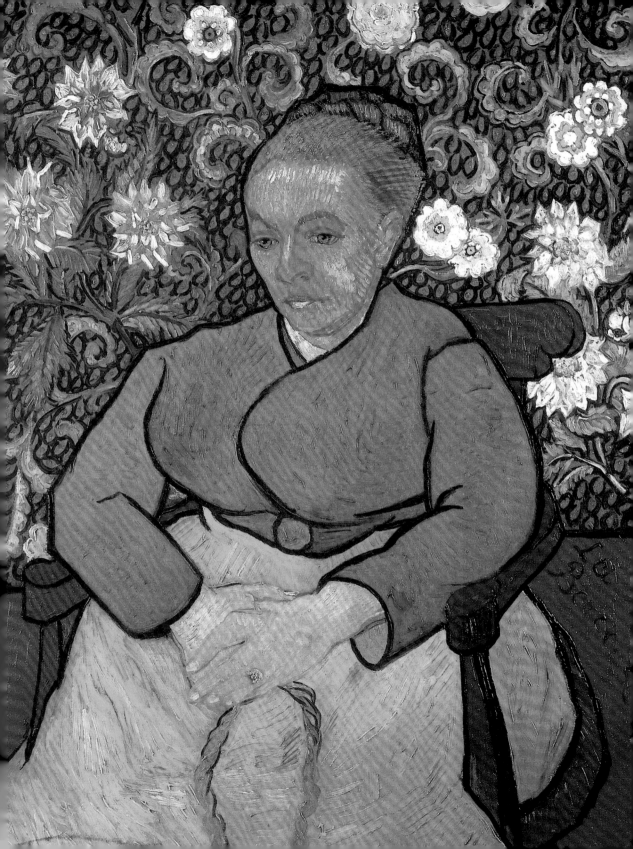

닥터 펠릭스 레의 초상화

짧은 기간이나마 함께 생활하며 그림 작업을 했던 반 고흐와 고갱의 동거는 1888년 12월 말 비극으로 끝이 나고 말았다. 두 사람 사이의 긴장이 극에 다다르자 반 고흐는 면도칼로 오른쪽 귀를 잘라버렸다. 그런 반 고흐를 펠릭스 레가 치료해주었고 두 사람은 친구가 되었다. 펠릭스로부터 담배와 술을 많이 하면 건강에 좋지 않다는 충고를 들은 반 고흐는 지금까지 실현했던 예술적 목표를 위해 어느 정도는 감정을 고양시켜야 했다고 대답했다.

이 작품은 〈유모〉와 비슷한 점이 많다. 특히 장식적인 배경을 사용한 점이 그렇다. 하지만 다른 그림에서 보이는 상징적인 성격은 찾아볼 수 없다. 이 그림에는 의사의 상반신만 나와 있으며, 그는 하얀 칼라를 달고 단추를 다 채우지 않은 푸른 상의를 입고 있다. 이 그림을 그릴 때 반 고흐는 고갱의 충고와 종합주의를 완벽하게 따르지는 않았다. 각 부분을 마감하는 검은 테두리도 일관되게 그리지 않았다. 가령 주머니와 상의의 앞섶은 검은 선이 아니라 붉은 선으로 그렸다. 또 펠릭스의 얼굴을 보자. 얼굴의 테두리는 마담 룰랭의 것에 비해 훨씬 가늘다. 귀 주위에는 아예 윤곽선이 없다. 주목해 보아야 할 또 다른 측면은 붓놀림이다. 이 그림에서는 반 고흐 특유의 자유롭고 다양한 붓놀림을 볼 수 있다. 푸른 상의에서 보이는 붓놀림은 불규칙하다. 그러나 수염과 머리는 자라는 방향으로 붓을 놀렸음을 알 수 있다. 반 고흐의 관심은 자연스럽게 의사의 얼굴에 집중되었다. 얼굴은 환한 빛을 받고 있다. 그리고 오뚝하게 선 콧날, 작지만 통통한 입술, 높은 이마와 검은 눈동자 등 이목구비가 세심하게 그려져 있다.

귀에 붕대를 감은 자화상

반 고흐는 귀를 자른 사건 이후 의사에게 치료를 받기보다는 문을 잠그고 방에 틀어박혔다. 병원에서 두 주를 지내고 몸을 추스르게 되자 반 고흐는 귀에 붕대를 감은 모습을 그리기 시작했다. 현재 런던에 소장 되어 있는 이 그림은 시원한 색들이 주조를 이루고 있다. 반 고흐는 붕대를 감은 귀가 잘 보이도록 몸을 살 짝 튼 상태이다. 유난히 풀이 죽은 때여서인지 화가의 시선은 관찰자를 피하고 있다. 붓놀림을 보면 수직 선이 짧게 뚝뚝 끊어진 듯하다. 흥미로운 사실을 언급하고 넘어가자면, 당시의 과학 논문들은 심리 상태를 표현할 때 수직선과 슬픔을 연관지었다는 것이다. 물론 반 고흐는 이런 이론을 지지하지 않겠지만 말이다. 그림의 배경을 살펴보자. 벽은 녹색으로 처리되어 있다. 한쪽에는 이젤이 보이는데 무언가가 그려진 캔버 스가 올려져 있다. 그 옆으로는 안트베르펜에서부터 사들이기 시작한 일본 판화 한 점이 걸려 있다. 그 판 화들은 아를 시기에 반 고흐에게 가장 큰 영감을 불어넣어주었다.

그림 속 반 고흐는 얼굴을 알아볼 수 없을 정도이다. 얼굴은 많이 야위었고 붓놀림은 고르지 않다. 마치 얼 굴에 드러난 뼈를 모두 살리려고 한 것 같다. 단추를 하나만 채운 상의와 모자는 폐쇄적인 분위기를 풍긴 다. 그리하여 그림 속 인물과 주변과의 거리감이 만들어진다. 화가는 그림 속에서 자신의 상태를 차분하게 말하고 있다. 자신의 행동에 사람들이 두려움을 느꼈다는 사실을 인정하고 있다. 심지어 그것에 대해 농담 까지 할 정도였다. 테오에게 보내는 편지에서 반 고흐는 고갱이 이국적인 곳으로 다시 여행을 떠나려 한다 는 것을 넌지시 말하면서 자기는 "너무 늙고 (종이로 귀라도 만들어 단다면) 몸이 날림이라 그곳에 갈 수 없어."라고 말했다.(테오에게 보내는 편지 574, 1889년 1월 28일)

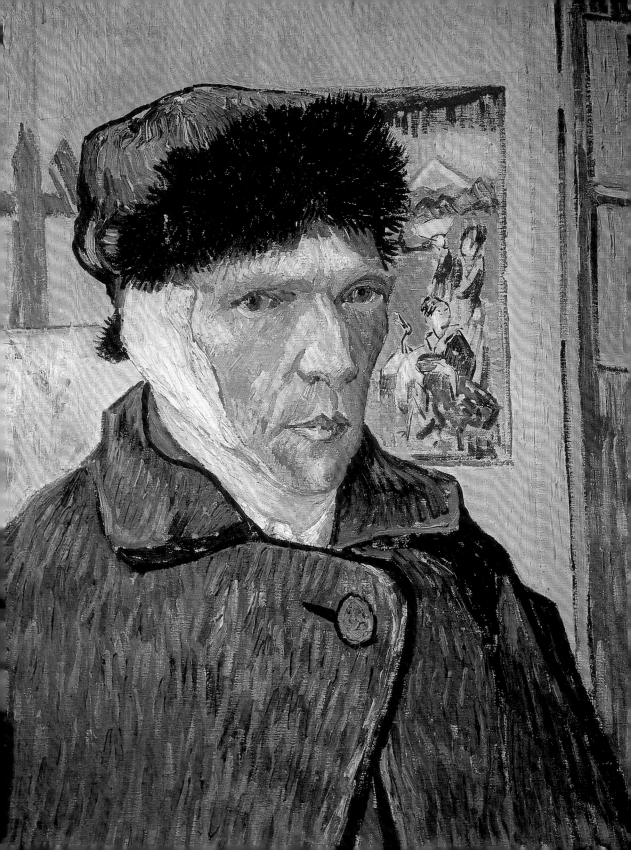

화판, 파이프, 양파와 봉랍이 있는 정물

반 고흐는 정물화를 자주 그렸다. 다시 말해 무생물의 조합을 그렸다는 말이다. 그런데 이 그림은 유난히 등장하는 사물이 많다. 탁자 위와 주위에 매우 다양한 물건들이 늘어서 있다. 빈 병, 양파 몇 개, 접시, 불이 켜진 양초, 우편엽서, 차 주전자, 책, 담배 그리고 봉랍까지 있다. 반 고흐의 관심은 형태나 재질 등 어느 하나 비슷한 것이 없는 이 물체들에 쏠려 있다. 그는 나무 탁자의 거친 표면, 들떠 올라 있는 책 표지, 투명한 유리와 양파의 녹색 잎을 표현했다. 이 그림은 전체적으로 화가가 자기를 표현하기 위해 사용한 두 가지 도구인 색채와 붓놀림을 잘 보여준다.

아를 시기의 그림답게 색채는 밝은 편이다. 특히 탁자를 칠한 밝은 노란색이 주조를 이루고 있다. 시원한 녹색과 푸른색도 노란색만큼 밝다. 주전자 내부와 탁자 모서리 아래쪽처럼 어두운 부분조차도 전체적인 분위기를 망치지 않고 오히려 보조를 맞추고 있다. 나중에 그린 작품에서 보이는 둥글거나 나선 형태의 붓놀림은 이 그림에서는 아직 찾아볼 수 없다. 그러나 반 고흐는 다양한 방향과 길이의 붓놀림을 활용해서 원하는 효과를 거두고 있다. 탁자는 붓놀림이 옆으로 뻗어 있어 빈 병을 그린 세로선과는 대조를 이루며 끊어지는 붓놀림으로는 양파의 형태를 표현했다. 한편 인상주의와 점묘주의 기법에 대한 반 고흐의 관심이 떠올리게 하는 다양한 색깔의 짧은 붓놀림은 뒤쪽 벽에 생기를 불어넣고 있다.

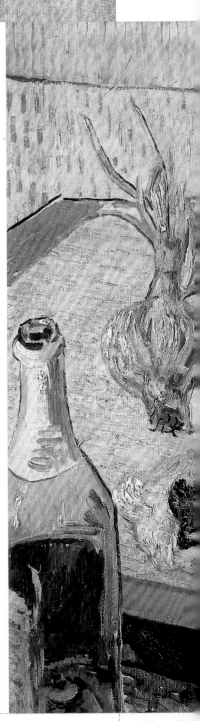

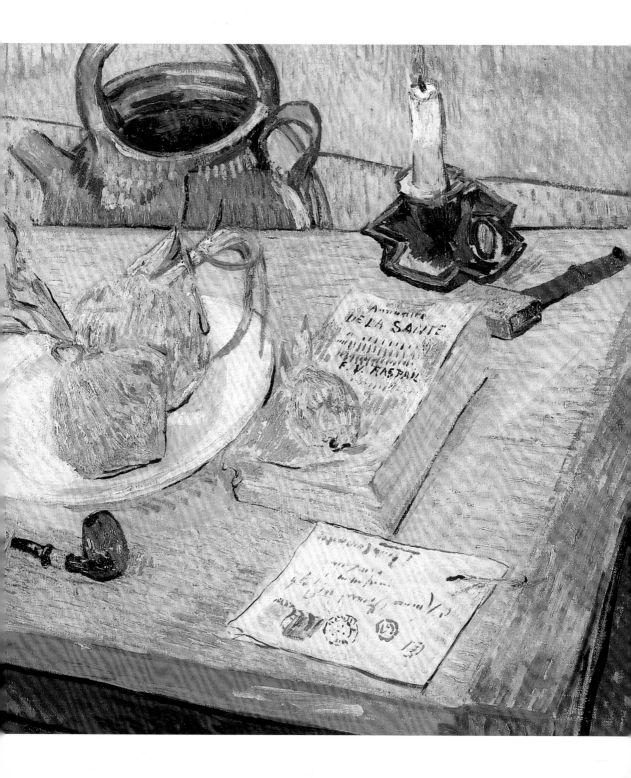

아를의 병동

이 그림은 생 폴 드 모졸 정신병원의 병동을 그린 것이다. 이전에 그렸던 외부의 건축 양식, 담으로 둘러싸인 정원과 주변 풍경에 비해 병동의 분위기는 가라앉아 있다. 이곳을 찍은 사진을 보면 길고 천장이 낮으며 음침한 복도에 커튼이 없는 창이 달려 있다. 하지만 반 고흐는 이 병동에서 자지 않았다. 대신 들판이 내려다 보이는 곳에 방을 두 개 받아 둘 중 하나를 화실로 사용했다. 환자들이 받는 치료는 순전히 겉치레에 지나지 않는 수준이었는데 그것은 병원장의 탐욕 때문이기도 했다. 반 고흐가 심각한 조증과 간질 발작으로 고생하고 있다는 것을 알면서도 병원장은 고작 매주 두 번씩 오랫동안 목욕을 하라는 처방을 내릴 뿐이었다. 반 고흐는 이렇게 편지에 썼다. "이 병원에서 환자들에게 하는 치료는 매우 간단해.……아무 것도 하지 않거든."(테오에게 보내는 편지 605, 1889년 9월 10일) 그는 최선의 치료는 그림이라고 판단했다. 자기를 완전히 잊을 정도로 빠져드는 유일한 활동이 그림을 그리는 것이었기 때문이다.

이 그림에는 방치된 채 난로 주변에 모여 있는 환자들이 느끼는 버림받은 감정이 잘 살아 있다. 하지만 분위기 자체는 슬프지 않다. 환자들은 모두 뭔가에 열중하고 있다. 넓은 병실은 환하다. 녹색의 벽, 천장과 침상 주변의 커튼은 안정된 느낌을 준다. 사물의 형태는 확실하고 종합적으로 처리했으며 검은 테두리를 둘렀다. 그러나 사용된 색과 환자들의 자세를 보면 반 고흐가 베껴 그렸던 초기 네덜란드 그림들이 떠오른다. 다른 환자들이 있어도 반 고흐는 불편해하지 않았다. "나는 이곳에서 잘 해나가고 있어. 서로 어울리는 미친 사람들의 현실을 보기 때문일까. 이제 사물에 대한 희미한 공포와 두려움이 사라지는 것 같아. 다른 질병처럼 정신이상도 병에 불과하다는 사실이 조금씩 익숙해지고 있어."(테오에게 보내는 편지 591, 1889년 5월 10-15일)

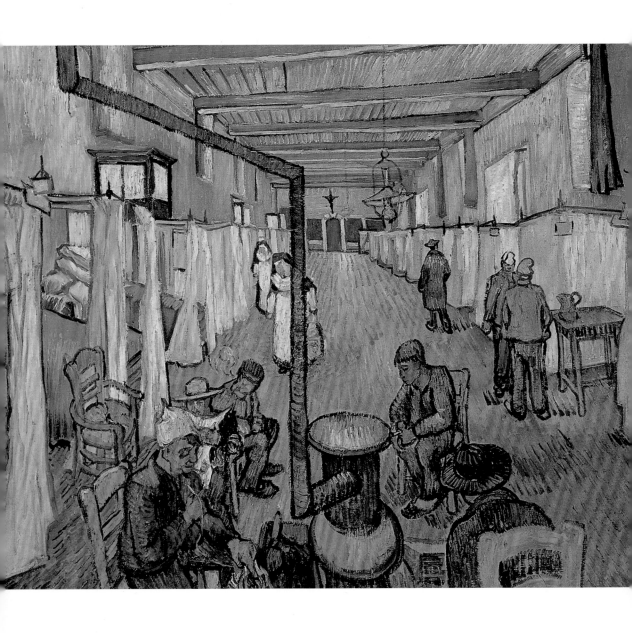

라일락

반 고흐는 아를 근교 생 레미에 생 폴 드 모졸 정신병원에 스스로 입원을 한 직후 이 그림을 그렸다. 테오는 입원을 만류했지만 반 고흐의 결심은 확고부동했다. 너무 감정이 섬세해 혼자 살 수 없다고 여긴 반 고흐는 숙소가 제공되고 심신을 추스를 수 있는 곳에서 지내고 싶었다. 병원으로 들어가고 난 직후는 평온한 나날이 이어졌다. 특별한 치료를 받지는 않았지만 그는 방 두 개를 배정받았다. 반 고흐는 침실과 화실로 사용했다. 게다가 옆에 보호자만 있으면 병동 밖에서 그림을 그릴 수 있다는 허락을 받은 것은 더욱 고무적이었다.

이 그림은 환희와 에너지를 발산하는 색채로 충만하다. 이 당시 비교적 평온한 상태였던 고흐의 심리를 반영하기라도 하듯 말이다. 그림의 중앙은 거대한 라일락 나무가 차지하고 있다. 아마 이 그림 속 장소는 병원의 정원일 것이다. 오른쪽 끝을 보면 낮은 벽돌담이 보이고 좁은 오솔길이 녹색의 덤불 뒤로 이어져 있으니 말이다. 오솔길 옆으로 노란색 관목과 붓꽃 무리가 자라고 있다. 후에 반 고흐는 이 붓꽃을 특별한 그림들 속에 등장시키기도 했다.

이 작품은 정원이 얼마나 돌보는 이 없이 방치되고 있는지 잘 보여준다. 온갖 식물이 마구잡이로 자라고 있는 모습은 우리가 알고 있는 당시의 설명과도 일치한다. 또한 인상주의로부터 영감을 받은 듯한 단속적인 붓놀림이 보인다. 그러나 그림 오른쪽에 순전히 장식적인 나무줄기의 평면적인 모습에서는 반 고흐가 소장했던 일본 판화가 떠오른다. 보랏빛 하늘만이 화가의 잠재된 불안을 보여주고 있다. 이 당시 반 고흐는 첫 번째 발작에서 받은 충격에서 여전히 헤어나오지 못했다.

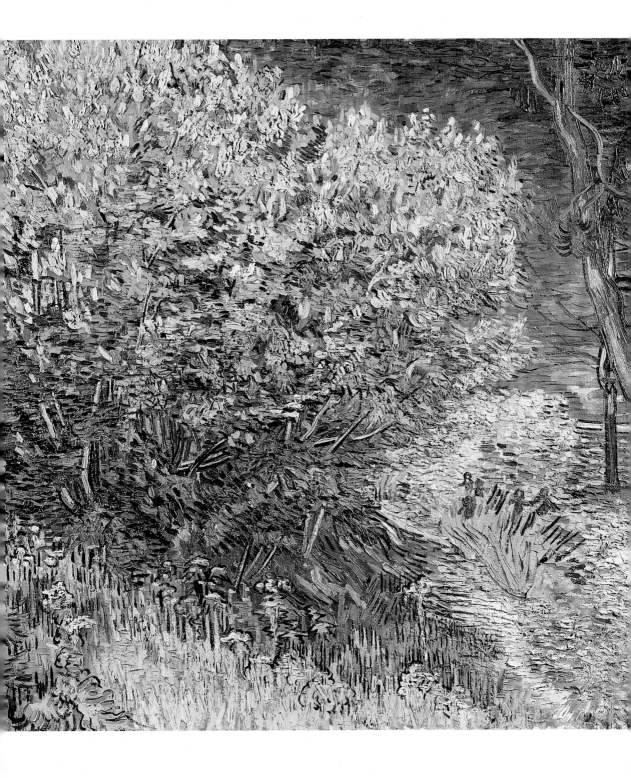

붓꽃

반 고흐의 작품 중 가장 아름다운 붓꽃 그림들은 생 레미의 정원에
서 그린 것들이다. 이 그림에서 반 고흐는 꽃을 자세하게 보여준다.
그는 거의 땅과 같은 높이에서 꽃을 올려보며 지평선을 완전히 없
애버렸다. 그 결과 시야는 고도로 집중되며 관찰자는 이 장면에 완
전히 빨려들어갈 것처럼 느낀다. 얼핏 보면 무질서해 보이지만 반
고흐는 세심하게 질감과 색을 선택했다. 우측 전경에 있는 붓꽃의
근경은 옆에 보이는 흙과 균형을 이룬다. 흙을 칠한 붉은 색은 그림
위쪽의 꽃에서 다시 볼 수 있다. 가는 선으로 처리한 풀밭이 우측
상단에 보이는데 이것도 앞에서처럼 '여백'과 균형을 보여준다.
이 그림에서 붓꽃은 대각선으로 비스듬히 위치해 있다. 밝은 녹색으
로 칠한 창 모양의 잎과 강렬한 보라색의 꽃이 우아한 조화를 이루
고 그림을 압도하고 있다. 식물들은 매우 장식적인 특성을 그림에
부여한다. 다른 그림에서처럼 반 고흐는 그림을 꽃밭으로 가득 채움
으로써 이 꽃들이 그림을 벗어나서도 만발해 있을 것 같은 느낌을
준다. 일본 회화에서 전형적인 이런 기법은 이 그림의 장식적인 성
격을 더욱 강조한다. 꽃잎과 줄기를 검은 색 테두리로 감싼 모습들
은 벽지의 문양을 자연스럽게 배치하여 그리고 있다는 인상을 준다.
〈붓꽃〉은 반 고흐 생전에 전시회에 출품된 몇 안 되는 그림 중 하나
이다. 테오가 그를 위해 1889년 9월에 열린 살롱 데 장데팡당에 이
그림을 출품했다.

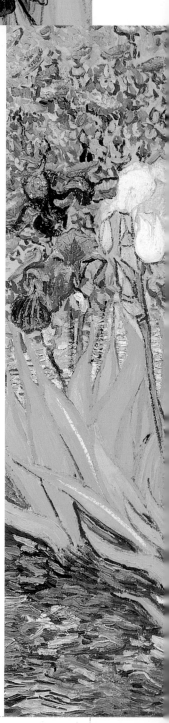

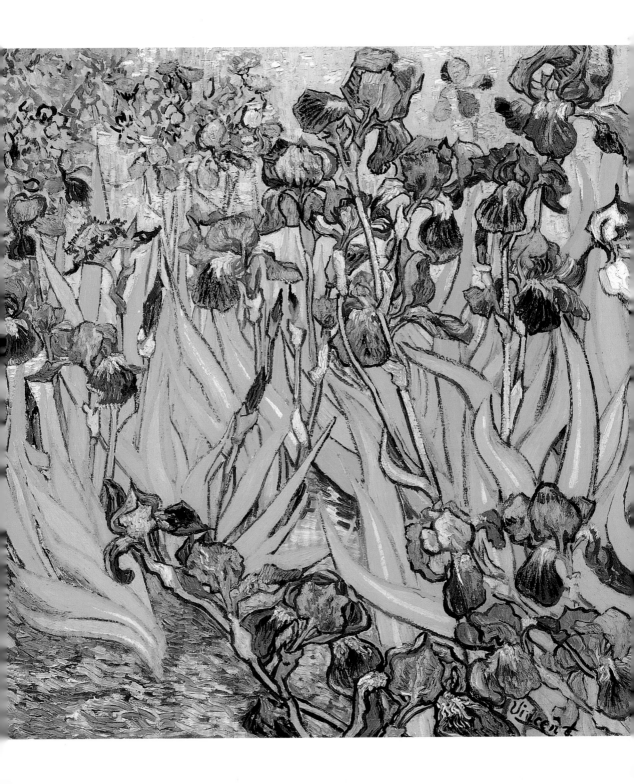

별이 빛나는 밤

1880년대 후반 폴 고갱과 에밀 베르나르는 현실 세계가 아닌 상상력의 산물을 바탕으로 하는 상징주의 회화를 발전시켰다. 반 고흐는 이 두 친구와 상징주의에 대해 많은 이야기를 나누었다. 그리고 자신은 '추상화'를 그리지 않겠다고 선언했다. 그는 자연의 본모습을 있는 그대로 접하고 싶었던 것이다. 하지만 막상 자신의 이상대로 밤하늘을 그리기는 쉽지 않았다. 눈앞에 보이지도 않는 것을 화실에서 그릴 수 없었던 반 고흐는 기괴하지만 기발한 장치를 만들게 되었다. 모자에 양초를 고정한 것이다. 그 모자를 쓰고 고흐는 역사상 최초로 '야외(en plein air)'에서 밤풍경을 그렸다.

그는 '실제로 본' 장면을 그렸지만 그 결과는 결코 현실적이지 않다. 반 고흐의 생생한 상상력을 통해 밤하늘은 우주의 대사건이 일어나는 현장으로 변모했다. 하늘에서는 소용돌이치는 혜성들이 소나기처럼 쏟아지고 상상의 마을은 이 초자연적인 현상에 그대로 빠져들었다.

이토록 강렬하면서도 생생한 그림을 그리기 위해 반 고흐는 세심하게 구도를 잡았다. 견고한 구도로 그림의 강렬함은 더욱 배가된다. 캔버스를 가로지르며 대각선으로 이어진 산은 파도처럼 이어지는 노란색의 선들로 강조되어 보인다. 이 선들은 마치 지평선을 따라 흘러내리는 은하수 같다. 별은 둥글고 소용돌이 같은 붓질로 그려졌으며 이런 붓놀림은 건물들 사이에 서 있는 나무에도 보인다. 한편 높이 솟은 교회의 첨탑은 전경에 외롭지만 에너지가 넘쳐 보이는 시커먼 사이프러스 나무에 반영된다. 반 고흐는 사이프러스 나무에 매료되어 이렇게 말했다. "이 나무들을 봐왔으면서 아직도 그리지 않았다니 놀라워. 사이프러스 나무는 이집트의 오벨리스크처럼 선과 비례가 아름다워."(테오에게 보내는 편지 434, 1889년 6월 25일)

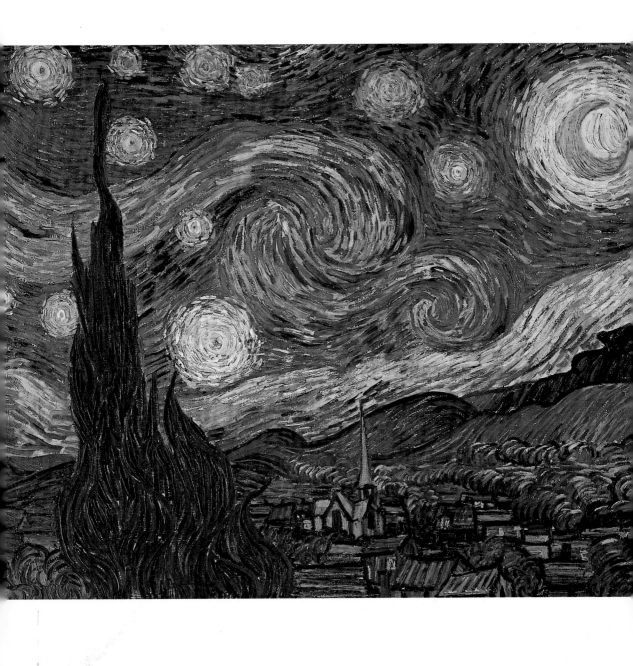

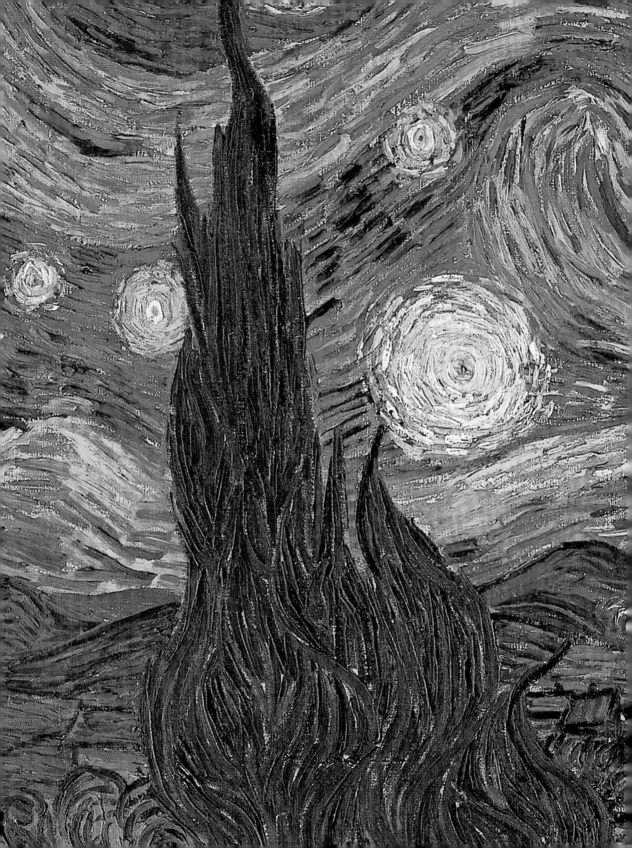

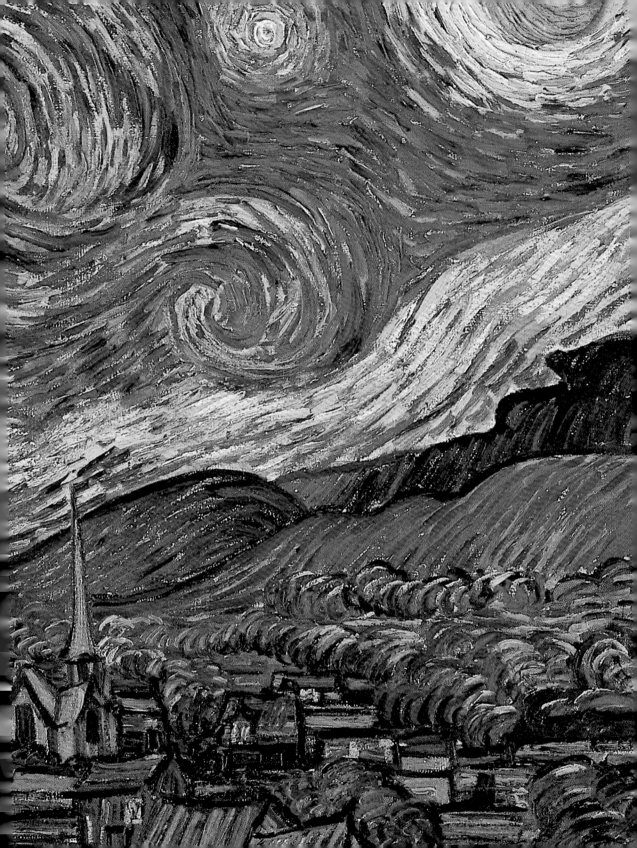

자화상

반 고흐는 화가로서의 짧은 경력에 비해 자화상을 많이 그렸다. 특히 그의 자화상에는 독특한 심리 상태가 나타나 있다. 현실적인 이유도 작용했다. 그를 위해 선뜻 모델이 되어준 사람이 별로 없었기 때문이다. 이런 상황을 그는 자주 불평했다. 사실 반 고흐는 자기의 주 장르가 인물화라고 생각했기 때문에 이런 상황에 상처를 입었다. 생 레미의 병원에 있을 당시, 가장 심한 광란 상태를 경험한 후 몇 달 동안 그는 병원 안에서만 그림을 그렸고 여섯 점의 자화상을 그렸다. 현재 오르세 미술관에 소장되어 있는 이 그림은 분위기가 가장 강렬한 그림 중 하나이다. 이 그림에서 반 고흐는 옆모습이 드러나도록 몸을 살짝 틀었으며 그답지 않게 단정한 옷차림을 하고 있다. 머리는 뒤로 넘겨서 이마가 훤히 드러나 있다. 긴장한 표정은 공격적으로 보이기까지 하며 그의 눈길은 관람자를 약간 불안하게 한다. 그는 눈썹을 잔뜩 찡그리고 있고 입 꼬리는 살짝 처져 있다. 이 자화상에는 심각하고 감정이 격앙된 남자가 보인다. 이 남자의 심리 상태는 이 그림을 그리면서 더욱 격앙되고 있다. 이 작품은 파란색이 주조를 이룬다. 심지어 그의 피부, 입술, 머리카락에서도 푸른 기운이 엿보인다. 그리하여 인물 전체에 비현실적인 빛이 감돈다. 색이 지니는 상징적인 기능과 화가의 '감각적인' 붓놀림의 정도는 반 고흐가 성취한 것 중에서 가장 강렬한 것이다. 물결치는 붓놀림으로 상의의 형태를 드러냈다. 이 붓놀림은 소용돌이 모양과 결합하여 완전히 추상적인 배경을 이루고 격앙된 심리적 충격을 한껏 표현하고 있다. 이런 모습은 화가 내면에서 끊임없이 이어지는 고통과 영원한 불안을 드러낸다. 그 결과 이 작품은 반 고흐가 그린 가장 극적인 그림의 하나로 여겨지고 있다.

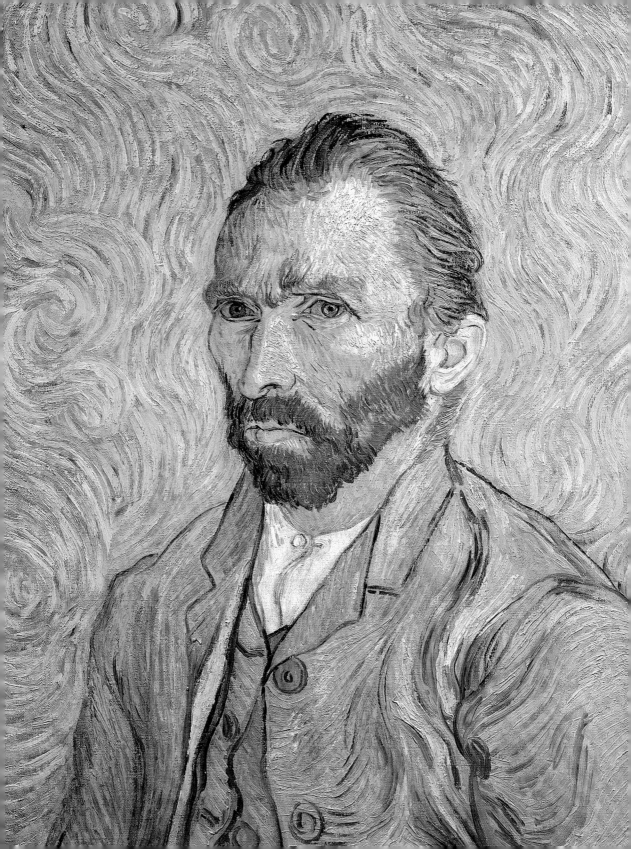

생 폴 병원의 정원

생 레미의 생 폴 드 모졸 정신병원은 12세기 혹은 13세기경에 수도원으로 지어졌다가 후에 신축되었다. 병원의 정원은 한때 수도원이 있던 자리였다. 반 고흐는 스스로 병원에 입원한 후 병원에서 보낸 일 년 동안 이 정원을 자주 그렸다.

반 고흐는 1889년 가을에 이 그림을 그렸다. 반 고흐가 병원에 입원한 지 몇 달 후였다. 그는 정신이 또렷하고 마음이 평온할 때 병원에 입원하겠다는 결정을 내렸다. 동생에게 보내는 장문의 편지에서 반 고흐는 그 결정을 이렇게 설명했다. "재기하겠다는 생각에 익숙해지려고 노력해봤어. 하지만 당분간은 불가능할 것 같구나. 그림을 그릴 수 있는 힘을 잃을까 두려워했는데 지금은 조금씩 힘을 되찾고 있어.……다른 사람의 마음의 평화뿐만 아니라 내 마음의 평화를 위해서라도 잠시 동안 외부와 단절된 상태에서 지내고 싶어."(테오에게 보내는 편지 585, 1889년 4월 21일) 처음에는 반 고흐도 자신의 결정에 만족했다. 자신이 기꺼이 떠맡으려는 것 이외에는 아무런 책임을 질 필요도 없었던 그는 앞에 나온 편지에서 동생에게 이야기한 계획을 실천하기 시작했다. "일 년 전과 같은 광기를 부리지 않고 조금씩 그림과 스케치를 할 생각이야." 하지만 10월이 되자 반 고흐는 퇴원하고 싶다는 결심을 자주 입에 올리기 시작했다. 병원 생활이 너무 억압적이라고 느꼈기 때문이다. 반 고흐가 그림에서 사용한 색들은 그의 마음 상태를 반영하는데, 점점 옅어진다. 이 그림은 이 시기에 그린 다른 그림들과 비슷한 점이 많다. 가령, 가까운 전경에 나무 두 그루가 보이는데 이 나무들이 관찰자들의 시선을 빨아들인다. 배배 꼬인 나무줄기에서는 일본 회화에서 전형적으로 보이는 장식적인 선이 엿보인다. 하늘도 구불거리는 선을 사용해서 장식적인 느낌을 살렸다. 하늘과 나뭇잎은 색으로만 구분이 가능하다. 그 결과 하늘과 땅의 경계는 더 이상 존재하지 않는 것 같다. 작품의 표면은 우리들의 눈 앞에서 마치 살아 움직이듯 마구 요동치는 것 같다.

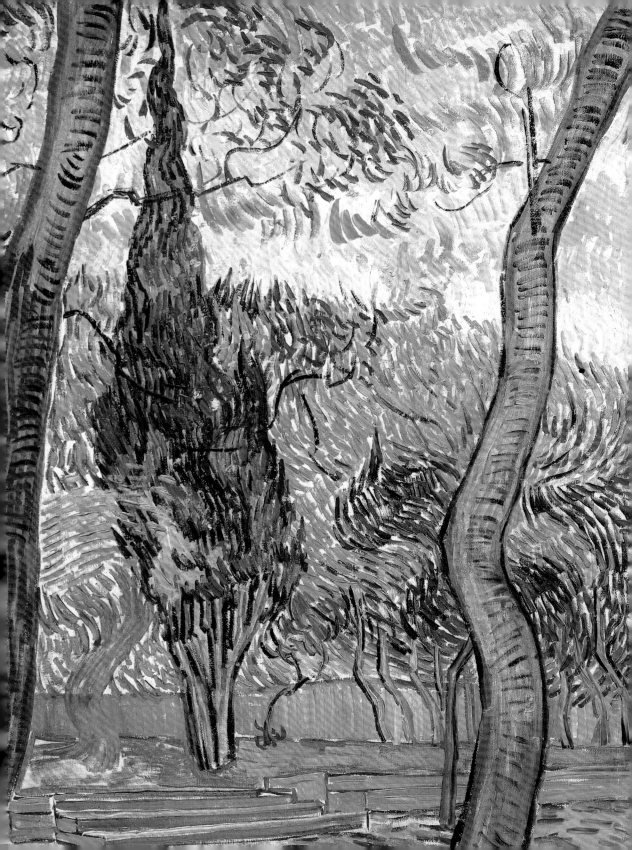

생 폴 병원 정원의 사람과 소나무

이 그림에 나온 건물은 생 폴 정신병원의 남자 병동으로, 전면이 그려져 있다. 멀리 건물에서 한 남자가 나오고 있다. 한편 또 한 명의 남자는 관찰자에 좀더 가깝게 그림의 중앙에 서 있다. 하지만 그의 얼굴은 알아볼 수 없다. 병원 측은 반 고흐에게 보호자를 동반한다는 조건으로 병동 밖에서 그림을 그려도 좋다고 허락해주었다. 그래서 반 고흐는 상태가 좋을 때마다 나가서 그림을 그렸다. 주위 경관은 매우 아름답다. 이 병원은 프로방스 지방의 생 레미에서 그리 멀지 않은 교외에 있었다. 나무에 가려져 있지만 그림의 주제가 되는 건물의 구조가 잘 나타나 있다.

이 그림은 서로 다른 여러 가지 형태를 능숙하게 연결해놓은 것이다. 건물 전면, 하늘과 줄무늬가 연속한 땅의 수평적 분위기는 전경에 서 있는 육중한 나무에 의해 보상되고 있다. 뒤틀린 나무줄기는 그림 밖으로 뻗어 나가 보이지 않지만 솔잎의 일부는 그림 윗부분에 드리워져 있다.

단단한 계단도 이 그림의 구도가 균형을 잃지 않는 데 일조를 했다. 그리고 자칫 텅 빈 공간으로 남을 뻔한 중앙에는 엉덩이에 손을 올리고 편안한 자세로 서 있는 남자가 있다.

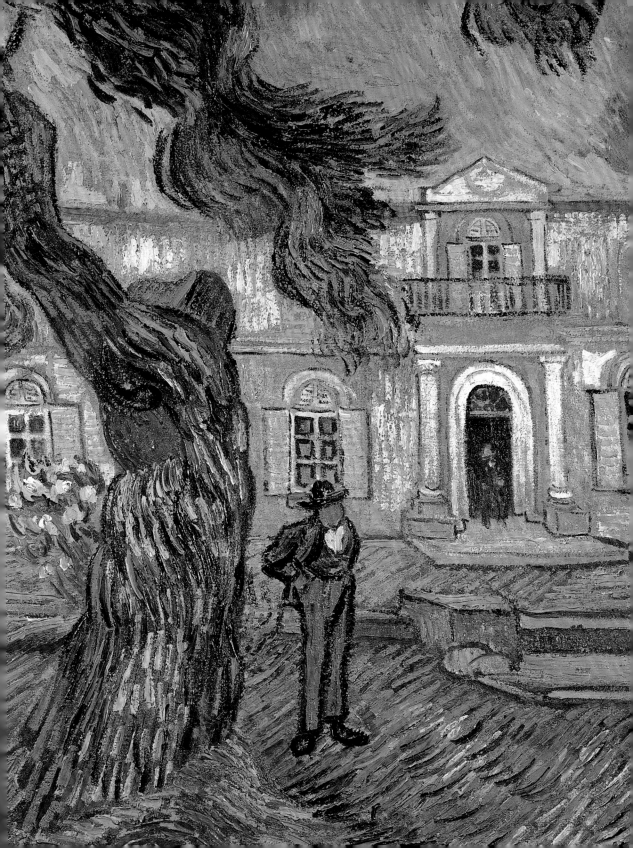

죄수들의 행진(귀스타브 도레 작품의 모사)

반 고흐는 생 레미의 정신병원에 입원해 있는 동안 이 그림 〈죄수들의 행진〉을 그렸다. 그는 유명한 그림들을 수없이 베껴 그렸다. 몇 차례 발작이 일어난 후 바깥출입이 금지된 것도 이유겠지만 반 고흐가 먼저 방을 나서지 않았기 때문이다. 그때 반 고흐는 귀스타브 도레의 〈뉴게이트〉도 그렸는데 1872년에 출판된 도레의 〈런던 순례 여행〉에 들어 있는 〈교도소 안마당〉이었다.

이 그림의 화제가 고흐의 내면을 반영한다는 것은 의심의 여지가 없다. 1890년 초에 그는 동생에게 병원에서 나가 북프랑스로 돌아가고 싶다는 편지를 보냈다. 남프랑스의 공기가 이제 그에게 너무나 억압적이라고 느꼈기 때문이다.

이곳은 비현실적인 푸른빛이 주위를 밝히고 있으며 밀실 공포증이 팽배해 있다. 외부의 지평선은 전혀 보이지 않고 감옥을 에워싼 벽들이 한없이 하늘로 뻗어갈 것만 같다. 하지만 다각형과 끝도 없이 맴을 도는 죄수들의 모습이 폐쇄적인 느낌을 극대화한다. 캔버스의 가장자리와 제일 가까운 자리에서 관찰자를 응시하고 있는 죄수는 바로 반 고흐이다. 이 죄수는 가까운 시일 내에 그곳을 '탈옥할' 생각을 품고 있다.

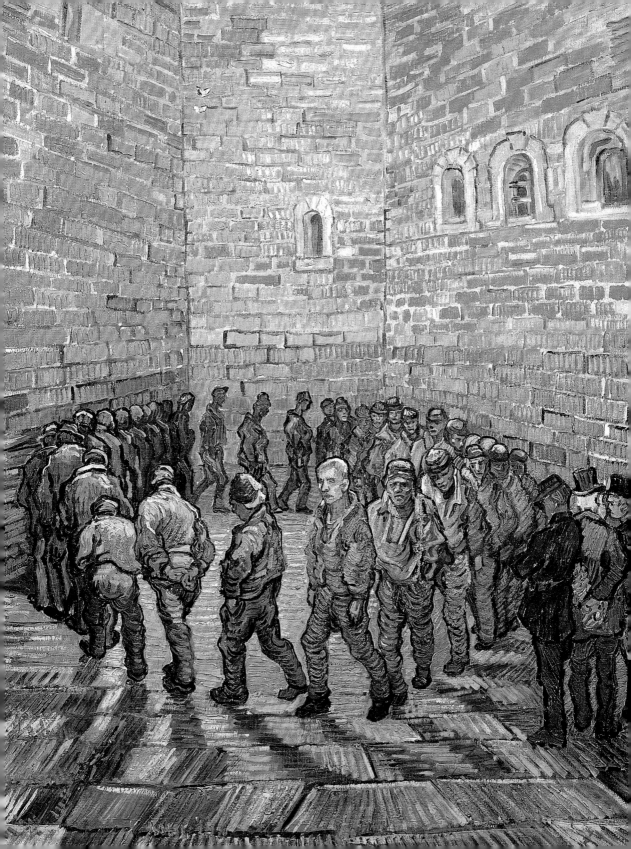

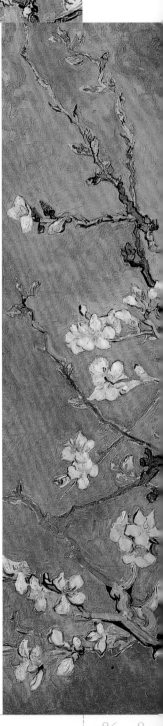

꽃 핀 아몬드 나무

반 고흐가 생 레미 병원에서 지냈던 마지막 달에 파리에 있는 제수 조안나가 남자 아이를 낳았다는 소식이 날아왔다. 또한 테오와 조안나 부부는 삼촌의 이름을 따 빈센트로 이름 지었다고 전했다. 더불어 젊은 미술비평가 알베르 오리에가 반 고흐의 작품에 매료되어 호평한 기고문을 실었다는 소식도 들려왔다. 두 가지 기쁜 소식에 고무된 반 고흐는 어머니에게 보낸 편지에서 평단에서 거둔 성공뿐만 아니라 조카 빈센트를 위한 그림을 그리고 있다고 썼다. "테오네 침실에 걸어놓을 조카 빈센트를 위한 작품을 그리는 중입니다. 파란 하늘을 배경으로 하얀 아몬드 꽃이 핀 가지가 뻗고 있는 그림이지요." 생 레미에서 그린 다른 작품들만큼이나 급진적인 이 작품 〈꽃 핀 아몬드 나무〉는 발작이 찾아오기 직전에 그려졌다. 반 고흐가 평정심과 절망 사이에서 가까스로 균형을 잡으며 그렸던 이 작품은 마치 빛과 색채로 짜인 레이스 같으며, 지난 2–3년 동안 그가 획득한 자신감과 기교가 구사된 수작이다. 반 고흐는 아마 일본 판화를 참조해 꽃 핀 나무 장면을 그렸을 것이다. 이 작품에서 나타난 '확고한 붓질'에서 우리는 수해 동안 이루어진 집중적이고도 탐구하는 그림 솜씨가 이제 절정에 이르렀음을 알 수 있다. 개방적이면서 쾌활한 디자인은 이겨내기조차 힘든 처참한 상황 속에서 피어난 반 고흐의 낙관주의를 통해 마치 마술 같은 회화로 바뀌었다.

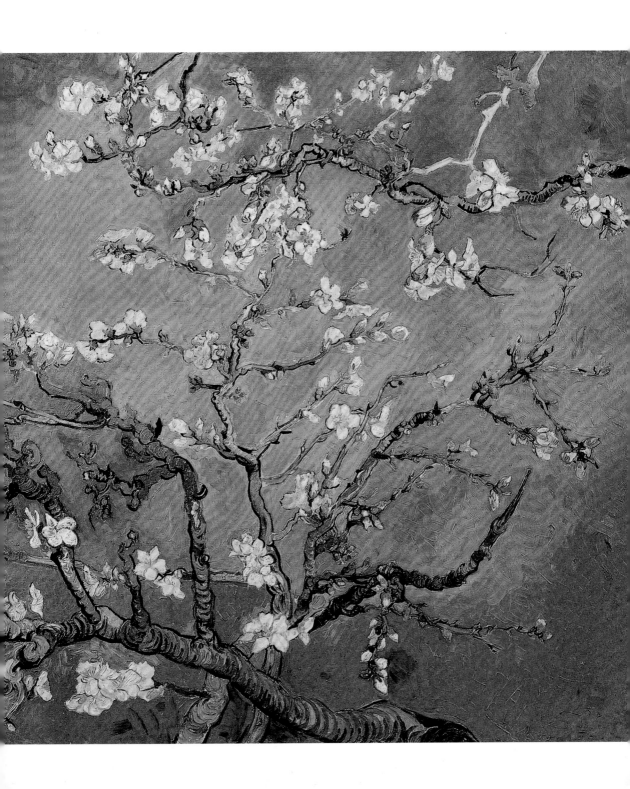

아를의 여인, 마담 지누

반 고흐는 마담 지누의 초상화를 몇 점이나 그렸는데 모두 생 레미의 정신병원에서 그린 것이다. 고갱은 노란 집에서 지내는 동안 아를의 라마르틴 광장에 있는 카페 주인인 마담 지누의 드로잉을 몇 점 그렸다. 고갱은 카페에 자주 들르면서 이때 그린 소묘에 밤의 카페 내부 모습을 그렸다. 그리고 그 그림의 전경에 는 테이블에 앉은 마담의 모습을 그려넣었다(이 그림은 현재 모스크바의 푸슈킨 미술관에 있다). 반 고흐 는 마담 지누의 초상화를 유화로 몇 점 그렸다. 이 그림은 고갱의 그림에서 영감을 얻은 것이다. 원래 반 고흐는 모사화를 그릴 때 원작에 충실하게 그렸다. 그러나 디자인과 색에서만은 크게 구애되지 않았다. 이 두 가지는 원작과 아무런 관계가 없었다. (반 고흐는 그편이 더 편했을 것이다. 왜냐하면 그는 주로 흰색과 검은색으로만 모사화를 그렸기 때문이다.) 게다가 디자인과 색을 바꿈으로써 베낀다기보다 재창조 혹은 그의 표현을 빌리자면 다른 언어로 옮길 수 있었다. 이 그림도 마찬가지였다. 디자인은 크게 변하지 않았 지만 전체적인 색조를 왜곡하지 않는 선에서 색은 자유롭게 선택했다. 그는 고갱에게 보내는 편지에 이렇 게 썼다. "나는 종교를 따르듯 자네의 소묘에 충실하려고 했어. 하지만 색을 통해 소묘에 드러난 차분한 성 격과 스타일을 자유롭게 전달했네.……이 그림을 우리 둘이 함께 작업한 몇 달을 갈음하는 작품으로 받아 주게."(고갱에게 보내는 편지, 1890년 6월 17일)

먼저 그린 마담 지누의 초상화와 비교했을 때 이 그림은 고갱의 스케치를 따랐기 때문에 다른 사람인 것

같다. 뉴욕의 메트로폴리탄 미술관에 소 장되어 있는 초상화에는 마담 지누가 단 호한 여자로 보인다. 또 밝은 색상을 사 용해 강렬한 인상을 배가했다. 그러나 이 그림 속 마담 지누는 지치고 나이가 들어 보인다. 입매는 살짝 뒤틀려 있고 눈빛은 슬픔이 가득해 보이기 때문이다.

— 폴 고갱, 마담 지누, 1888년

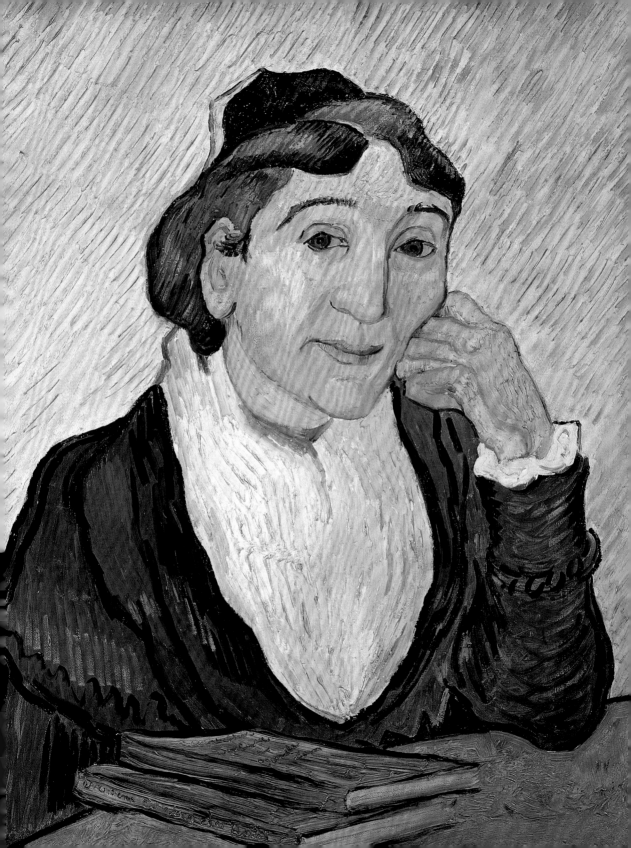

붓꽃

"요즘은 모든 것이 좋아.……나는 밝은 녹색을 배경으로 장미를 그리고 있어. 보라색 붓꽃 다발이 가득 핀 그림 두 점도 작업중이야. 하나는 분홍색을 바탕으로 한 붓꽃 그림이야. 부드럽고 조화로운 분위기가 느껴져. 녹색, 분홍색과 보라색의 조합 덕분이야. 다른 하나는 (양홍색에서 순수 감청색에 이르는 색을 지닌) 보라색 붓꽃 다발인데 환한 담황색을 배경으로 하고 있어. 꽃병과 꽃병이 서 있는 탁자에도 노란색이 들어가 있어. 그래서 이 색들은 놀랍도록 다르면서 보완적으로 작용하는 거야. 각각의 색들이 주위에 있는 색을 더 강화해 주는 거지."(테오에게 보내는 편지 633, 1890년 5월)

이것은 그림을 그리기도 전에 반 고흐가 한 설명이다. 이 설명은 두 가지 점에서 매우 의미심장하다. 하나는 반 고흐가 그림에 내포되어 있는 의도를 밝혔다는 점에서 중요하고 다른 하나는 작업하는 과정을 밝혔다는 점에서 중요하다. 그는 스스로를 '열정적인 화가'라고 부르며 그림을 미리 준비하지 않고 곧장 그렸다고 말했다. 실은 마음속으로 준비를 했던 것이다. 캔버스에 다가갈 때 반 고흐는 이미 무엇을 그릴지 명확한 밑그림이 서 있었다. 반 고흐가 처음 파리에 갔을 때 그는 낭만주의 화가 몽티셀리의 영향으로 꽃을 소재로 한 정물화를 그렸다. 후에 아를에서 반 고흐는 〈해바라기〉(127쪽) 연작을 그렸고 이 그림으로 정물화 장르의 혁명을 일으켰다.

〈붓꽃〉에서 반 고흐는 자연의 풍요로움을 잘 잡아냈다. 색채에서 반 고흐는 자기가 추구한 효과를 모두 거두었다. 색채는 '노래를 부르며' 조화를 이루고 있다.

— **붓꽃**, 1890년 5월

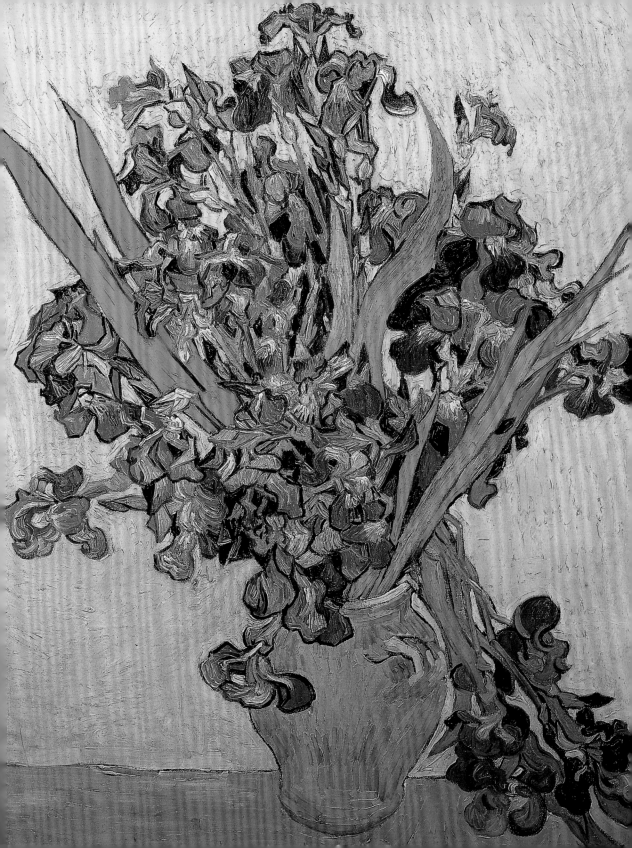

착한 사마리아인 (들라크루아 작품의 모사)

생 레미에서 반 고흐는 밀레, 렘브란트, 들라크루아의 작품들을 수없이 모사했다. 이 작품에서 색채는 반 고흐 고유의 것이다. 이런 대가들의 원작을 보았던 기억에 기초해서 그린 모작들은 반 고흐 자신의 감정, 독자적인 소묘와 붓질이 어우러진 자유로운 해석을 보여준다.

착한 사마리아인 주제는 그가 우정과 구원을 갈망했으므로 선택했다고 여겨진다. 반 고흐는 들라크루아의 글을 통해서 색채 문제와 가능성을 처음으로 알게 되었으므로, 그를 미술의 수호성인으로 여겼다. 반 고흐는 들라크루아가 색채의 과학에서 뉴턴과 같은 존재라며 존경했다. 아를에 머물 때 반 고흐는 보다 강렬한 색채를 추구하면서 인상주의와 결별했으며, 들라크루아의 색채 이론으로의 회귀가 반 고흐 자신의 작품에서 거둔 진보라고 여겼다.

이전에 반 고흐가 들라크루아의 〈피에타〉를 모사한 작품이 색채를 극단적으로 대비했다면, 〈착한 사마리아인〉은 차분하면서도 풍부한 색채가 대가 들라크루아를 떠올리게 한다. 한편 반 고흐가 생 레미에서 그린 대부분의 작품에서 찾아볼 수 있는 부드럽고 원숙한 느낌과도 상응한다. 난색과 한색, 빛과 어두움이 교차되는 가운데 들라크루아 특유의 빨간색과 파란색이 훌륭한 조화를 이루며, 보다 중간색에 가까운 갈색조를 배경으로 돋보인다. 들라크루아의 열정적인 소묘가 주는 고유한 율동감에, 반 고흐는 격렬한 붓놀림을 보탰다. 들라크루아의 원작에서 구불거리는 선과 불룩한 곡선들이 반 고흐의 모작에서는 보다 단속적이며 어색한 선으로 바뀌면서, 그의 네덜란드 시기 회화의 긴장감과 소박함이 나타난다.

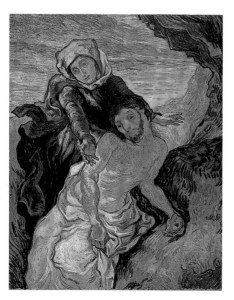

━ **피에타**(들라크루아 작품의 모사), 1889년 9월

1890년 5월 │ 프랑스 생 레미 │ 캔버스에 유채 │ 73×60cm │ 반 고흐 미술관 │ 네덜란드 암스테르담 │ 192 · 193

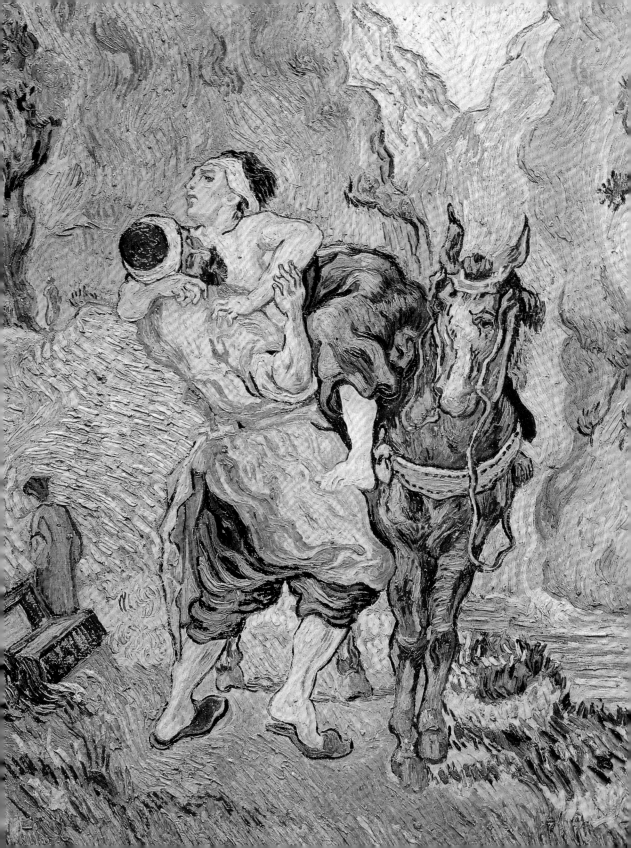

오베르 쉬르 우아즈에 있는 계단

대략 대칭을 이루며 구불구불한 선이 화면을 지배하는 이 그림은 반 고흐의 작품 중에서도 1890년대에 인기를 모았던 장식적 양식인 소위 아르누보와 가장 가깝다. 이 그림은 또한 평평해진 화면, 전체적으로 밝은 색채를 통해서 아르누보를 떠오르게 한다. 반 고흐의 다른 작품들과 비교했을 때 이 작품은 흰색과 옅은 노란색, 녹색, 파랑을 써서 바랜 듯한 느낌을 주며, 불안정한 선의 요동치는 움직임이 화면의 효과를 좌우한다.

반 고흐는 오베르 쉬르 우아즈의 풍경을 반복해서 그렸지만, 그의 작품은 그릴 때마다 흥미롭게 변형되었다. 때문에 이 풍경화 연작은 장식적인 측면보다는 그의 강렬한 열정의 소산이라는 측면에 집중해서 보게 된다. 이 작품에서는 가로세로로 반듯한 직선으로 그린 건물과 붉은 지붕, 노란색 모자와 노란색 출입구, (화면 가운데에 위치한 여인들의 치마를 연상하게 하는) 어두운 창문에서 찾아볼 수 있는 수많은 붓 자국들이 대비됨을 알 수 있다. 또한 굽이치는 형태들 역시 각각의 특색을 지닌다. 이전 작품들과 마찬가지로 이 그림에서도 반 고흐는 (상이한 면을 차지하는 이웃하는 대상들과) 멀찍이 분리된 공간의 색조를 교환하는데, 이러한 기법은 화면의 통일성을 위해 그가 구사했던 가장 효과적인 수단 중 하나였다. 푸른색과 녹색이 섞인 흰색은 멀리 보이는 집과 전경에 있는 두 소녀의 드레스에 동일하게 나타난다. 선들과 색면이 이루는 흥분된 분위기에는 유쾌함과 기쁨이 묻어나온다.

코르드빌의 초가집

이 그림은 반 고흐가 오베르 쉬르 우아즈에서 그린 것이다. 반 고흐는 생 레미의 정신병원에서 나온 후 화가인 카미유 피사로의 제안으로 그곳으로 옮겼다. 오베르는 파리에서 겨우 몇 시간 떨어진 곳이다. 당시 마을에는 좁은 시골길을 따라 대부분 초가집인 가옥들이 서 있었다. 오베르에 도착한 반 고흐의 첫인상은 이랬다. "아주 아름다운 곳이야, 진짜 시골이야. 개성이 뚜렷하고 한 폭의 그림 같아."(테오에게 보내는 편지 638, 1890년 5월 20일)

이 그림에는 반 고흐가 말한 마을의 모습이 잘 나타나 있다. 프로방스 시절 그림에서 주조를 이루던 노란색은 거의 보이지 않는다. 반 고흐는 차갑고 연한 녹색, 푸른색과 보라색을 주로 사용했다. 붓놀림은 둥글고 맴을 돌고 있다. 짙은 색의 나무들이 뒤쪽에 보이며 불규칙적인 지붕조차 살아 움직이는 것 같다. 이 그림에는 아무도 등장하지 않는다. 하늘을 보면 바람이 꽤 부는 것 같지만 그림의 전반적인 분위기는 고요하며 어떤 기대감으로 가득 차 있다. 이 그림에서 반 고흐는 모든 사물을 강렬하게 요동치는 것처럼 표현했다. 마치 다른 형태로 변화하는 도중에 있는 것처럼 말이다. 뚝뚝 끊어지는 것처럼 칠해진 선들은 그 선으로 표현하고자 한 사물의 독립적인 생명력을 지니고 있다.

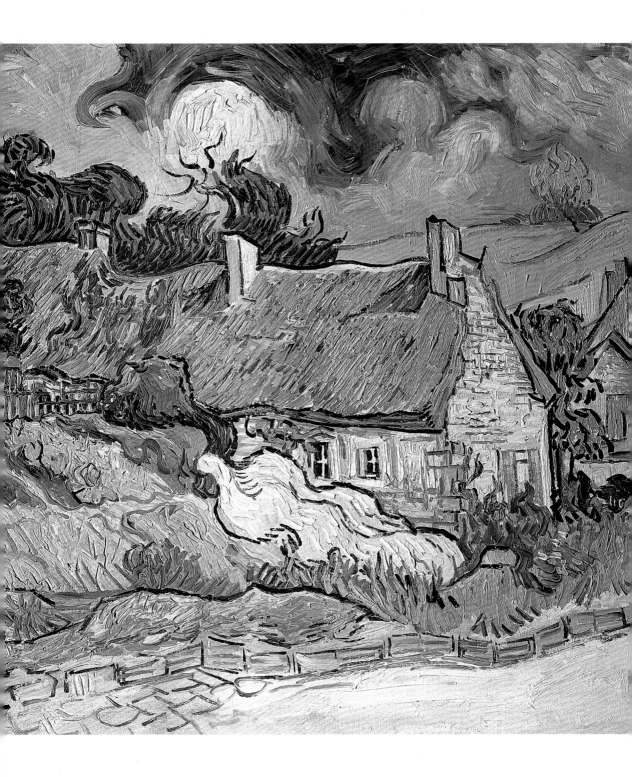

오베르의 풍경

오베르는 당시 화가들 사이에서 매우 인기 있는 곳이었다. 코로의 조언을 듣고 도비니는 1850년대 말 그 곳에 정착했으며, 1870년대에는 기요맹과 피사로 등 인상주의자들이 이곳에서 지내기도 했다. 친구였던 가셰 박사의 소장품 중에서 반 고흐는 전에 오베르의 풍경을 그린 세잔의 작품을 보기도 했으며, 그가 오 베르에 도착했을 무렵에도 몇몇 미술가들은 여전히 오베르에서 작업했다. 오베르에서 반 고흐가 '일본 양 식의 그림'으로 알려졌던 프랑스의 화가 루이 뒤물랭을 간발의 차이로 놓쳤다는 것은 사실이지만, 일본에 서 성장한 오스트레일리아 출신 미술가 월폴 브루크와는 며칠을 함께 보냈다. 월폴 브루크는 이 네덜란드 화가에게 반했음에 틀림없다.

반 고흐는 이 조용한 마을에서의 생활을 만끽했다. 평온한 오베르의 풍경을 묘사한 그림 속에서 화가의 평 안한 마음을 읽을 수 있다. 그는 테오에게 쓴 편지에서 '퓌비 드 샤반의 작품처럼 평화로운' 이 마을에 가족 들을 데리고 와 즐겼으면 좋겠다고 쓰기도 했다. 마치 테오를 유인하듯 그는 이 마을에 '많은 별장이 있고, 근대적인 부르주아의 저택이 있으며, 수많은 꽃들이 햇빛 속에서 즐거워 보인다'고 썼다. 구불구불한 붓 자국으로 그린 그림 같은 풍경은 사실적인 외형의 묘사에서 벗어나 꿈속에서 본 듯한 이미지로 나타났다.

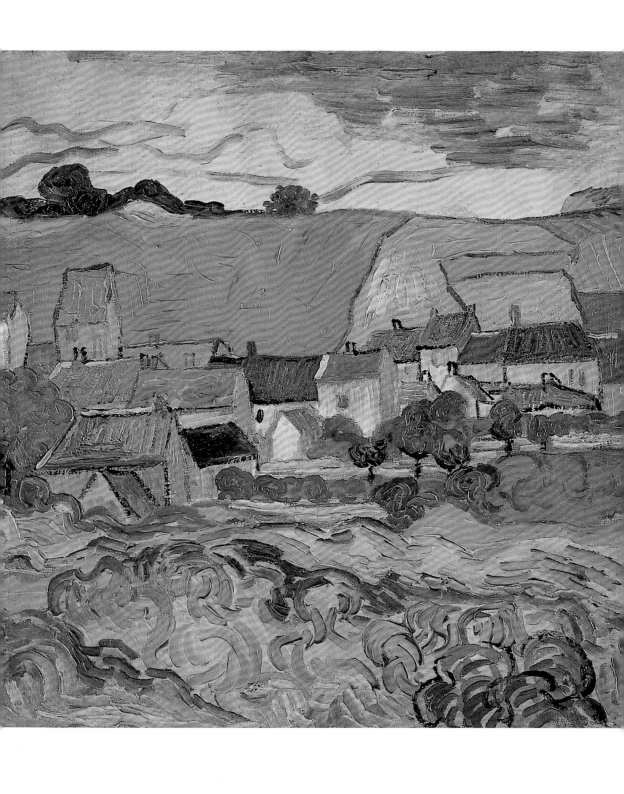

가셰 박사의 초상화

폴 가셰는 의사이자 예술 애호가이며 아마추어 에칭 화가였다. 그는 빅토를 위고를 만났으며 인상주의 화가들이 자주 모이는 파리의 카페에 자주 들러 몇몇 화가들과 친분을 맺었다. 그들 중에는 폴 세잔과 카미유 피사로도 있었다. 반 고흐 형제에게 반 고흐가 머물 만한 곳으로 오베르 쉬르 우아즈를 추천한 사람이 피사로였다. 그것은 탁월한 선택이었다. 가셰 박사는 매우 독특한 사람이었는데 반 고흐와는 금세 친해졌다. 근 일 년 동안 생 레미에서 고립되어 있던 반 고흐는 마침내 예술에 대한 의견을 교환할 수 있는 사람을 만난 것이다. 게다가 가셰 박사는 기꺼이 모델도 되어주었다. 오베르에 도착한 지 겨우 두 주 만에 반 고흐는 열정적으로 그의 초상화를 그리기 시작했다. 가셰 박사는 이 그림이 마음에 들어서 반 고흐에게 같은 그림을 또 그려달라고 할 정도였다.

반 고흐는 이 초상화에 대해 동생에게 "환한 금발에 하얀색 모자, 옅은 살색의 손, 푸른 프록코트와 코발트 블루의 배경"이라고 설명했다(테오에게 보내는 편지 638, 1890년 6월 30일). 이 그림은 이전의 그림들과 현격한 차이를 보인다. 아를에서 자주 사용했던 정적이고 전통적인 인물의 자세를 버렸다. 대신 편안하게 앉아 있는 친구의 모습을 그렸다. 가셰 박사의 슬픈 표정에서 반 고흐는 "우리 시대를 생생하게 보여주는 표정"을 읽었다.(테오에게 보내는 편지 643, 1890년 6월 중순) 이 그림에는 색의 대비가 두드러진다. 그림 속 공간은 가셰 박사가 팔꿈치를 받치고 있는 붉은 탁자의 가장자리에 의해 대각선으로 분할된다. 이 그림에 사용된 붓놀림의 형태는 다양하다. 탁자는 상당히 평면적으로 색칠된 반면 프록코트와 배경의 일부는 곡선으로 채워졌다. 그림의 상부는 인물의 머리 뒤쪽으로 물결치는 것 같은 선으로 나뉘며 일종의 장식적인 모티브를 이루고 있다. 이 부분에서는 〈생 폴 병원의 정원〉(181쪽)과 〈별이 빛나는 밤〉(175-77쪽)에서 선보인 활기 넘치는 손길이 느껴진다.

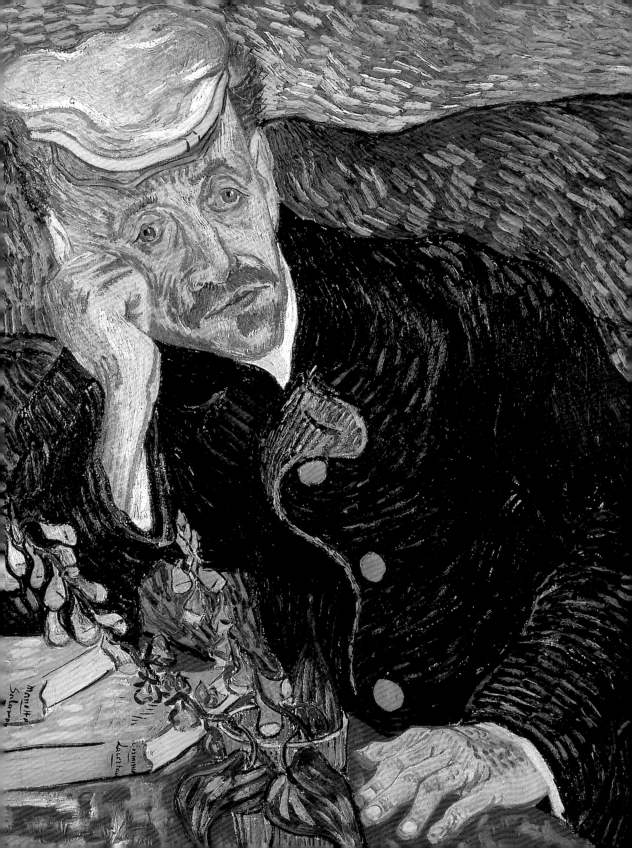

정원의 마르게리트 가셰

가셰 박사의 집은 오베르 마을에서 몇 채 되지 않는 벽돌집으로 넓은 정원이 딸려 있었다. 반 고흐는 꽃이 만발한 유월의 그 정원에 박사의 어린 딸인 마르게리트가 중앙에 서 있는 모습을 그렸다. 단순한 구도와 장면의 즉흥성을 보면 인상주의의 영향을 받은 것 같다. 모네, 르누아르와 피사로는 이 그림과 비슷한 이미지를 종종 그렸으므로 반 고흐가 그들의 예술(가셰 박사가 특히 사랑했던)에 바치는 일종의 오마주를 그렸을 것이라고 추측할 수도 있을 것이다.

그렇다고 해도 이 그림에서는 여전히 반 고흐만의 극도로 간결한 스타일을 찾아볼 수 있다. 나무들 하나하나가 다른 나무와 명확하게 구별되지 않는다. 반 고흐는 정원의 이미지를 녹색과 하얀색의 향연으로 바꾸어놓았다. 정원의 식물들은 구름처럼 부풀어오른 것 같다. 공기처럼 가벼워 보이는 사이프러스 나무 몇 그루는 밀도조차 없어 보인다. 이 그림에 등장하는 장소가 단순히 들판이 아니라 정원이라는 증거가 몇 가지 보인다. 박사의 집이 그림의 뒷부분에 다른 지붕과 함께 보인다. 울타리를 따라서 색색의 화분이 늘어서 있다. 마르게리트 뒤로 낮은 담장 문도 식물들 사이로 보인다.

이 그림에서 반 고흐는 색채를 혼합하기 위해 아를에서 사용했던 단색을 넓게 바르는 경향에 등을 돌렸다. 하지만 그림 중앙에 나오는 마르게리트는 예전의 방식대로 그렸다. 그녀가 입고 있는 하얀 드레스와 노란 모자는 그림의 중앙에서 밝고 환한 형상을 이루고 있다.

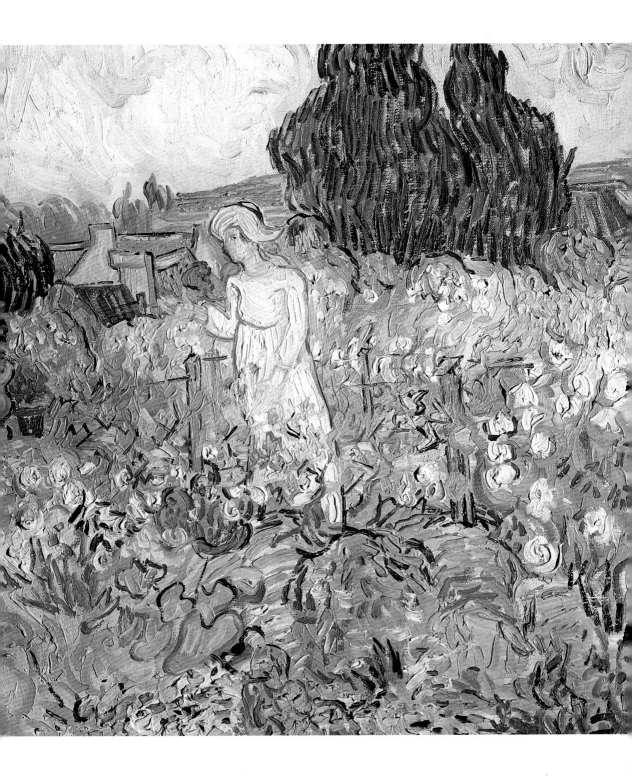

피아노를 치는 마르게리트 가세

반 고흐가 정원에 있는 모습을 그렸던 열아홉 살의 마르게리트 가세가 그를 위해서 피아노를 치는 자세를 취했다. 이 그림은 진정한 의미의 초상화라고는 할 수 없다. 그러나 반 고흐는 분명 인물을 그릴 수 있어서 기뻤을 것이다. 옆모습이 보이며 앉아 있는 이 아가씨는 머리를 틀어올리고 골똘하다기보다는 슬픈 눈빛으로 건반을 보고 있다. 피부는 창백하다 못해 투명하다. 하얀 드레스까지 더해져서 비슷한 톤을 이루고 있다. 세 가지 색이 이 그림에 활력을 불어넣고 있다. 인물, 건반과 악보를 이루는 하얀색, 붉은 점무늬가 찍힌 녹색 벽 그리고 바닥의 적갈색과 그보다 더 짙은 피아노 색이 바로 그것이다. 색은 의도적으로 억제된 반면 캔버스에 색을 바르는 움직임은 강렬하고 공을 들인 모습을 보인다. 물감을 잔뜩 묻혀서 두껍게 화폭에 바르고 있다. 특히 하얀 드레스에서 그런 붓놀림이 두드러진다. 드레스의 무거운 느낌은 그림에서조차 느껴진다. 가세 박사의 초상화에서처럼 반 고흐는 다양한 기법을 이 그림에 활용했다. 드레스에 보이는 굵은 붓질은 옷감이 흘러내린 방향대로 흐른다. 그러나 같은 붓놀림은 갈색을 덧바른 붉은 바닥에도 보인다. 아를 시절에 자주 그랬던 것처럼 배경의 벽은 종횡으로 단조롭게 붓을 놀려 그린 반면 피아노의 목재 부분은 갈색 물감을 붓에 묻혀 길게 그려 표현했다.

테오를 잠깐 찾아간 동안 반 고흐는 툴루즈 로트레크의 최근 작업을 보기 위해 그의 화실을 찾았다. 당시 툴루즈 로트레크는 〈피아노를 치는 마드무아젤 디오〉를 완성한 직후였다. 그 그림은 이 그림과 놀랍도록 흡사했다. 깜짝 놀란 반 고흐는 동생에게 그 그림에서 비슷한 감정을 느꼈다고 털어놓았다.

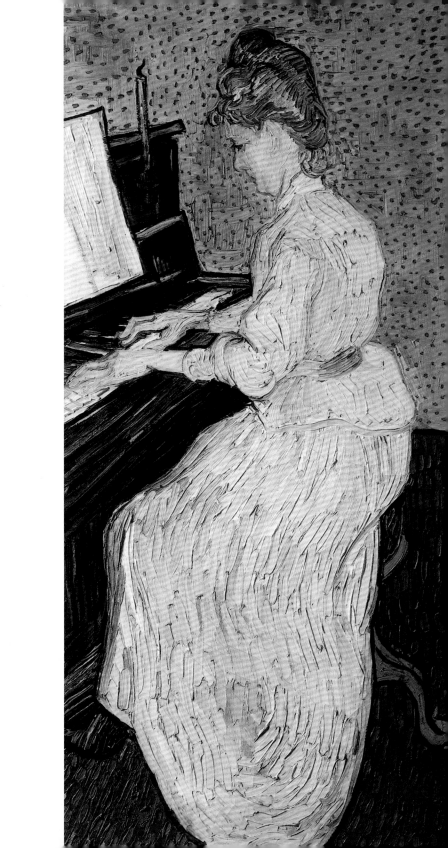

오베르의 교회

반 고흐가 화가로서의 인생을 막 시작하고 누에넨에서 부모님과 함께 살던 1884년에 그는 그 마을의 교회
(31쪽)를 그렸다. 그는 날씬한 중앙 종탑이 서 있는 작은 교회를 뒤쪽에서 바라본 모습으로 그렸다. 그 그림
에는 교회에서 주일 예배를 마치고 한 무리의 신도들도 등장했다. 교회는 하늘과 나무를 배경으로 서 있었
다.

죽음이 한 달도 남지 않았을 때 그린 〈오베르의 교회〉는 초기 작품과 모종의 관계가 있어 보인다. 이 작품
은 먼저 그린 작품을 변형한 것이며 그간 반 고흐가 이룩한 극적인 발전이 집약된 것이기도 하다.

오베르의 교회도 비교적 작았으며 그림 속에서 보이는 위치도 누에넨 교회와 비슷하다. 반 고흐는 이번에
도 뒤쪽에서 본 모습을 그렸으며 건물 벽에는 그림자가 져 있다. 멀리 나무 두 그루가 보인다. 낮지만 견고
해 보이는 건물이 깊고 푸른 하늘을 배경으로 그림의 중앙에 힘차게 솟아 있다. 이 그림에는 모여 있는 사
람들이 없다. 오로지 등을 보이고 있는 한 여자가 교회를 에워싸며 이어지는 두 갈래 길 중 하나를 따라 걷
고 있다.

이 그림에서는 범상치 않은 힘이 느껴지며 완벽한 고독을 상징하고 있다. 우리는 약간 위쪽에서 교회를 보
고 있다. 교회의 창문은 깜깜하며 교회 그림자가 정면의 풀밭을 길게 가로지르고 있다. 이 그림에 등장하
는 유일한 인물도 등을 보이고 있다. 두 갈래 길은 그림의 전경에서 갈라져 교회의 양쪽을 지나간다. 하지
만 교회로 이어지지 않는다. 한편 폭풍이라도 몰려올 것 같은 짙푸른 하늘에서는 소용돌이를 치는 듯한 붓
놀림이 보인다. 이 그림에 차분하고 억압적이며 조용한 분위기를 주는 대상이 바로 하늘이다. 반 고흐는
이 무렵 신에게 다가갈 모든 길을 잃었다. 게다가 신앙을 대신해 그를 지탱하던 그림에 대한 신념조차 서
서히 희미해져 갔다.

1890년 6월 │ 프랑스 오베르 쉬르 우아즈 │ 캔버스에 유채 │ 94×74cm │ 오르세 미술관 │ 프랑스 파리

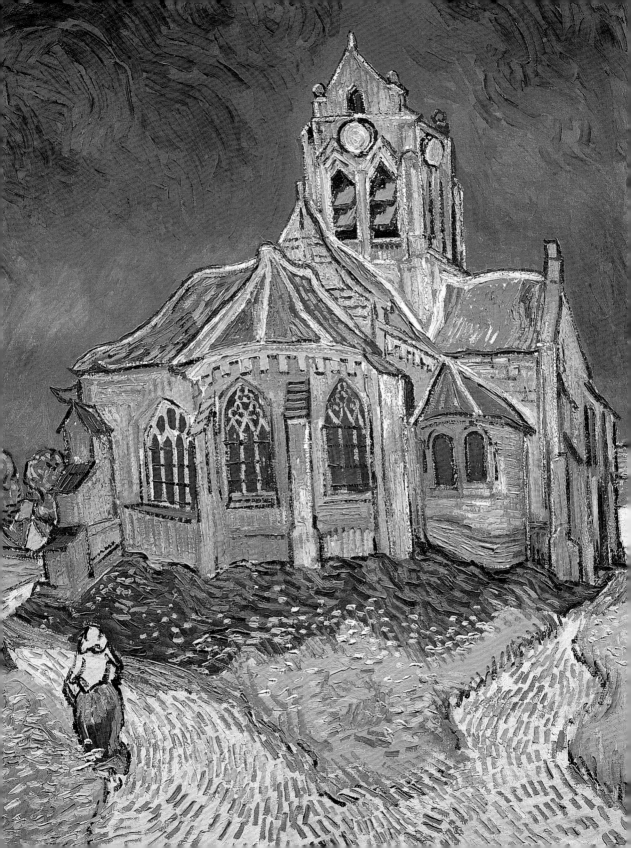

까마귀가 나는 밀밭

1890년 2월에 반 고흐는 생 레미에서 자신을 변명하는 편지를 썼다. "내 그림들은 모두 고뇌에 찬 비명에 가까워."(빌레미나에게 보내는 편지 20, 1890년 2월 20일) 오베르로 거처를 옮긴 직후 그는 생기를 되찾았다. 가셰 박사와의 우정 덕분이었다. 게다가 살롱 데 장데팡당과 브뤼셀에서 열린 레 뱅 전에 전시된 작품들이 비평가들의 인정을 받기 시작했다. 테오는 아들의 이름을 형의 이름인 빈센트라고 지었다.

하지만 7월이 시작되면서 모든 일이 다시 꼬이기 시작했다. 테오는 직장에서 심각한 어려움을 겪고 제수와 조카는 심하게 아프기 시작했다. 반 고흐는 테오를 만나기 위해 파리로 갔지만 동생의 고통으로 다시 되찾은 자신감은 허망하게 무너지고 말았다. 그는 동생에게 경제적으로 도움을 받는 것에 항상 죄책감을 느꼈다. 실의에 찬 반 고흐는 또다시 발작이 시작될 것이라는 두려움을 느끼기 시작했다. 그런 고통 속에서 가셰 박사와 절교하자 반 고흐는 외부와 완전히 단절된 상태가 되었다. 7월 27일 저녁, 고흐는 들판으로 나가 권총 자살을 시도했다. 그리고 이틀 후 동생이 지켜보는 가운데 숨을 거두었다.

〈오베르의 교회〉(207쪽)와 함께 〈까마귀가 나는 밀밭〉은 반 고흐가 남긴 예술적이고 영적인 유언으로 볼 수 있다. 자살을 시도하기 며칠 전에 그린 이 그림에는 화가가 겪은 존재적 경험이 녹아 있다. 푸른색과 노란색의 짝이 이 그림에도 등장하지만 더 이상 환희를 느낄 수 없다. 이 그림은 어둡고 위협적인 분위기가 지배하고 있다. 날아다니는 까마귀는 결코 긴장감을 완화시켜주지 않는다. 그림 속 색들은 단속적이고 각을 이루는 붓놀림으로 과도하게 칠해졌다.

주목할 만한 최초의 작품인 〈감자 먹는 사람들〉(87-89쪽)을 그린 지 겨우 오 년이 지났을 뿐이다. 반 고흐의 예술이 그린 궤적은 짧았지만 그 발전 속도는 전광석화와 같았다.

1890년 7월 | 프랑스 오베르 쉬르 우아즈 | 캔버스에 유채 | 50.5×103cm | 반 고흐 미술관 | 네덜란드 암스테르담

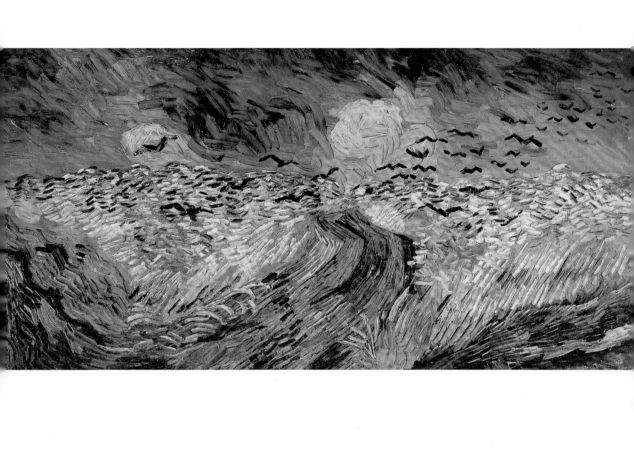

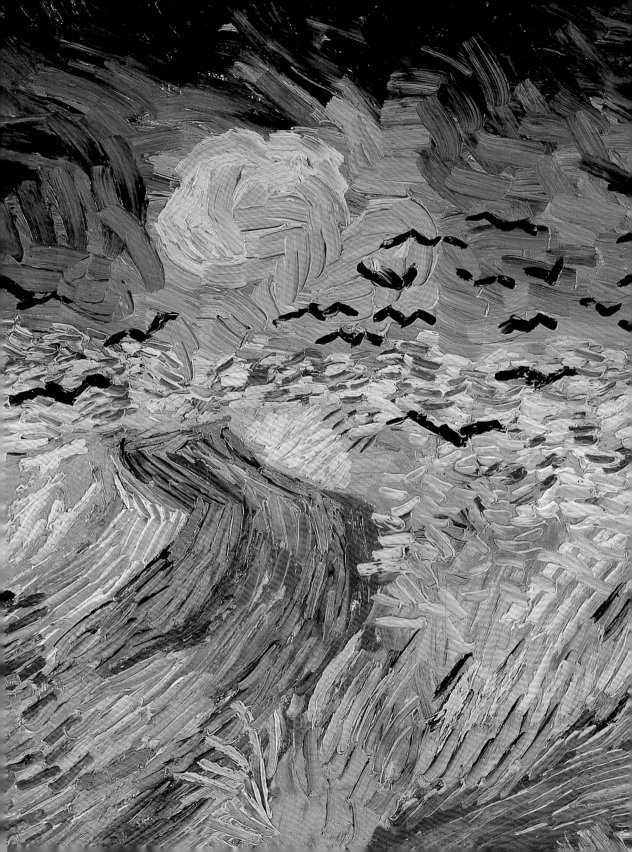

예술과 부조리

줄리오 카를로 아르간

Van Go

예술가의 진가를 인정하지 않고 사회부적응자로 낙인 찍고 광기와 자살로 몰고 가는 사회. 그런 사회로부터 추방되었다고 느끼는 예술가의 고뇌. 비운의 천재에 대한 원형(原型)은 반 고흐로부터 시작되었다. 이런 운명은 예술가들만의 전유물이 아니다. 예술 작품이 순전히 이윤을 올릴 때만 존재할 가치가 있다고 생각하는 실용주의가 지배하는 사회는 비단 예술가뿐 아니라 휴머니티의 조건과 운명을 고민하고 그 사회의 치부를 드러내는 사람들을 모두 받아들이지 않기 때문이다.

반 고흐는 키에르케고르와 도스토예프스키와 어깨를 나란히 한다. 철학자와 대문호처럼 반 고흐도 존재의 의미와 인생의 목적을 깊이 사유하며 고뇌했기 때문이다. 반 고흐는 스스로를 공장이나 도시에서 착취당하는 노동자와 같은 처지라고 여겼다. 산업사회가 노동자들에게 땅과 빵을 주는 대신 일에 대한 윤리나 양심을 앗아간 것처럼 반 고흐 자신도 기득권을 빼앗기고 희생당하고 있다고 생각한 것이다. 반 고흐가 그림을 그린 원동력은 소명이 아닌 절망이었다. 그는 평생 사회에 편입되고 싶었지만 언제나 거부당했다. 그는 한때 종교에 투신해 벨기에 보리나주 지역의 광부들에게 전도하는 설교자가 되었다. 하지만 교회는 광산의 소유자들과 한편이 되어 그를 쫓아냈다. 서른 살이 되던 해 반 고흐는 어떤 충동을 느꼈고 그 충동은 그림이라는 모습으로 나타났다. 하지만 그 대가로 정신병원에 입원하고 결국 자살로 생을 마감한다.

도미에와 밀레의 그림에서 영감을 받은 반 고흐는 네덜란드에 머물던 초기에, 시골의 사회 문제를 파고들며 농부들의 비참한 생활과 절망을 어두운 분위기로 표현했다. 그의 그림은 어둡고 거의 단색에 가까웠다. 인물은 일부러 추하게 그렸다. 도시에서 산업이 발전할수록 시골은 고통의 땅으로 변해갔다. 삶의 즐거움과 빛과 색을 빼앗겼기 때문이다. 반 고흐는 파리로 떠나기로 결심한다. 1875년 그는 파리의 구필 화랑에서 잠시 일을 했다. 1886년에 두 번째로 파리에 온 반 고흐는 인상주의 화가들의 작품을 접했고 툴루즈 로트레크와 친구가 되었다. 반 고흐의 그림은 사회적인 주제에서 벗어났다. 또한 검은색과 갈색 일변도에서도 벗어나 강렬한 색상을 사용하

게 되었다. 그는 1888년에 아를로 옮겨간 후 겨우 두 해 만에 화가로서의 짧은 생을 마감한다. 그는 (후에 신중하게 그 계획에서 손을 뗀) 고갱과 함께 "남쪽의 화파"를 만드는 꿈을 꾸었다. 그리고 인상주의의 이론의 전제를 끝까지 밀고나가서 예술의 기본을 새롭게 하자고 생각했다. 왜 반 고흐는 도덕성이 가장 고조되어 있고 적극적 이었던 순간에 사회적 논의를 버렸을까? 진보적인 프랑스 예술 운동을 접하면서 반 고흐는 예술이 도구가 아니라 사회를 변화시키는 중개자이며 세상 속에서 화가가 겪은 경험을 전달하는 매개자가 되어야 한다고 생각했다. 그는 예술이야말로 소외와 신비화로 흐르는 경향을 막아줄 활력 넘치는 에너지이자 명확한 진실이어야 한다고 생각했다. 그는 회화 기술이 대량생산으로 상징되는 기계 기술과 반대되며 깊은 존재감을 일으킬 수 있는 방향으로 발전해야 한다고 믿었다. 즉 그에게 회화는 인간의 윤리적인 속성을 표현해야 하는 도구였던 것이다. 세상을 피상적으로 그리든 심오하게 그리든 그것은 더 이상 문제가 되지 않았다. 반 고흐가 캔버스에 표현한 모든 표상은 현실에 맞서거나 자신의 고갱이인 삶을 주장하기 위해 사용되었다. 중산층 사회가 예술 작품의 소외 개념을 이용해 인류에게서 없애버린 삶 말이다.

인상주의는 크게 발전했지만 현실에서 순수한 감각을 받는 것만으로는 부족했다. 현실은 감각만으로 살 수 없기 때문이다. 1880년 이후 인상주의 화가들은 좀더 심오한 깊이를 통감하게 되었다. 특히 세잔은 감각의 구조를 연구하는 데 큰 열의를 보였다. 그의 목적은 감각이 의식의 원료는 아니지만 존재의 기본을 형성하는 것은 의식이라는 사실을 입증하는 것이었다. 반 고흐는 감각의 순수성을 바탕으로 새로운 인식 과학을 만들려고 시도했던 쇠라나 시냐크의 뒤를 따르지 않았다. 시각의 물리적 속성을 벗어나거나 영적인 환상을 연구하려고 들지도 않았다. 그는 자신의 윤리적 탐구와 강렬한 낭만주의를 무기로 인식 경험에 대항했다. 그래서 세잔의 회화가 새로운 인식 구조를 창조하려는 시도를 바탕으로 입체주의의 시초가 된 것과 반대로 반 고흐는 예술을 행위로 제안함으로써 표현주의의 근간을 이루었다. 사람은 어떻게

현실을 인지할 수 있을까? 이 문제는 반 고흐를 항상 따라다녔다. 사유를 통해 현실을 인식하는 사람이 아니라 현실에 발을 디디고 현실을 자신에게 가해진 한계로 느끼는 사람 그리고 현실을 거머쥐고 자신의 것으로 만들고 우리 모두를 죽음으로 몰고 가는 '삶에 대한 정열'과 현실을 동일시해야만 자신을 자유롭게 느끼는 사람은 어떻게 현실을 인지할까. 여기에서는 인상, 감각, 감정, 환상 혹은 지성은 찾아볼 수 없다. 오로지 현실의 순수하고 단순한 인식만이 존재할 뿐이다. 그는 한계를 알고 그 한계를 뚫고 나갈 수 있을 때만 그런 현실 인식이 가능하다고 믿었다. 반 고흐는 부조리한 수준으로까지 확장된 회화의 순수한 형태를 추구했으며 그런 태도는 정신착란, 광란과 죽음의 순간에도 변함이 없었다.

반 고흐는 현실을 어떻게 다루었을까? 그는 우편배달부인 룰랭의 초상화(129쪽)를 그렸다. 우리는 그림 속 인물이 입고 있는 군청색과 황금색 테두리의 제복과 모자에 붙어 있는 글자를 보고 그가 우편배달부라는 것을 알 수 있다. 이 그림에서 시선을 압도하는 색은 노란색으로 청색의 옷감과 대조를 이룬다. 이 초상화에는 화가의 사회적 경향이 보이지 않는다. 반 고흐는 룰랭이 우편배달부이기 때문에 혹은 남자라서 이 그림을 그린 것이 아니다. 룰랭이 우편배달부라는 것은 단순한 사실이다. 제복을 입고 있으며 불그레한 혈색과 푸른 눈동자와 대비되는 구레나룻이 덥수룩한 남자라는 것도 사실이다. 이 그림에는 화가의 판단도 평가도 없다. 화가로서 지니고 있는 기술과 물감 그리고 경험으로 이 인물을 '재창조'했을 뿐이다. 그가 보는 현실을 색채를 통해 짓고 모델을 만든 것뿐이다. 그는 푸른색의 불투명한 밀도로 옷감의 두께를, 건조하고 거친 붓놀림으로 수염의 뻣뻣함을 그리고 차갑게 덮은 핑크색으로 투명성을 '경험한다.' 배경 처리도 마찬가지이다. 배경은 단순하게 색칠한 벽과 팔걸이와 좌석만 보이는 버들고리 의자와 우편배달부가 팔을 놓고 있는 탁자뿐이다. 그나마 탁자는 구석만 보인다. 이 테이블은 왜 목재 자체의 색이 아니라 녹색일까? 왜 탁자의 테두리는 푸른색으로 처리했을까? (노란색과 푸른색이 혼합된) 녹색이 이 그림

의 주조를 이룬다. 가장자리는 제복과 같은 푸른색이며 인물도 같은 식으로 테두리를 처리했다. 다만 우편배달부를 주위 공간과 접촉하게 만들지 않고 푸른색으로 테두리를 해서 그 인물을 격리시켰다. 그리고 이를 통해 인물을 제거할 수 없는, 맞서야 하는 현실로 만들었다. 실존주의 사상을 빌려 설명하자면, 반 고흐는 (현실이 룰랭, 아를의 카페, 밀밭이나 해바라기 중 무엇이든지) 현실을 자기보다 '타자'로 보았다. 그러나 그 '타자'가 없다면 자기가 무엇이고 무엇이 아닌지 알 수 없는 존재로 보았던 것 같다. 그 '타자'가 더욱 '타자'이고 나와 소통하지 않을수록 나는 더 나다워진다. 또 나의 정체성과 이 세상에서의 내 존재감을 깨달을수록 결국 우리의 단단한 의식은 세상의 불연속성과 단편성을 더 많이 꿰뚫어본다.

위의 내용을 보면 반 고흐는 색채의 상호 작용에 대해 배워야 할 모든 것을 인상주의 화가들로부터 배웠다는 것을 확실하게 알 수 있다. 그러나 반 고흐는 색채의 시각 작용에 별로 관심이 없었고 다만 그림 속 (끌어당김, 긴장 혹은 거절과 같은) 힘의 관계에서 그 흔적을 볼 수 있다. 이러한 색채의 관계와 대조를 바탕으로 이미지는 볼품이 없어지고 이리저리 찢긴다. 마구잡이식의 색의 조합, 단속적인 테두리와 빠른 붓 터치를 통해 그림은 생기가 넘치고 동요하는 일련의 상징으로 변화한다. 임파스토('반죽된'이라는 뜻의 이탈리아어로, 물감 등을 두껍게 칠해서 질감을 그대로 드러내는 기법─옮긴이)는 극단적이고 거의 참을 수 없는 존재감을 그림에 부여한다. 회화는 더 이상 무엇을 대표하는 것이 아니라 그 자체로 존재하기 때문이다. 우편배달부 룰랭의 초상화에서 '비극적인' 요소는 어디에 있는가? 그 어떤 극적인 상황도 보여주지 않은 채 편안한 자세를 취하는 인물에서도, 반대로 화려하고 환희에 넘치는 색깔에서도 비극적인 분위기는 찾아볼 수 없다. 비극은 현실과 현실 속의 자신을 명확하고 확실하게 볼 수 있다는 데 있다. 우리 자신의 한계가 사물의 한계에 있음을 인정하는 것은 비극적이다. 게다가 우리는 스스로에게서 결코 자유로워질 수 없다는 사실을 깨닫는 것도 비극적이다. 현실과 마주했을 때 현실을 깊이 사유하지 못하고

현실이라는 존재가 우리를 극복하고 파괴하지 못하도록 열정과 분노로 무장한 채 맞서야 한다는 사실도 비극적이다. 그래서 (시인 체사레 파베제가 항상 말했듯이) 예술은 '생활의 의무'인 것이다. 삶을 대변하지 않는 산업 발전이 만들어낸 노동의 기계적인 특성에 맞서기 위해 반 고흐가 그토록 필사적으로 껴안으려 했던 것이 바로 이 생활의 의무였다. 그래서 반 고흐가 주장한 최초의 예술 담론은 폐기되지 않고 내용, 주제와 제목만 아니라 예술의 실체와 존재감까지 포용하는 수준으로 더욱 깊어졌다.

— 농부 여인이 있는 오래된 포도밭(일부), 1890년 5월

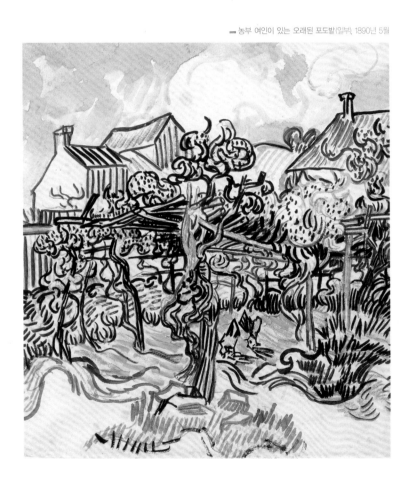

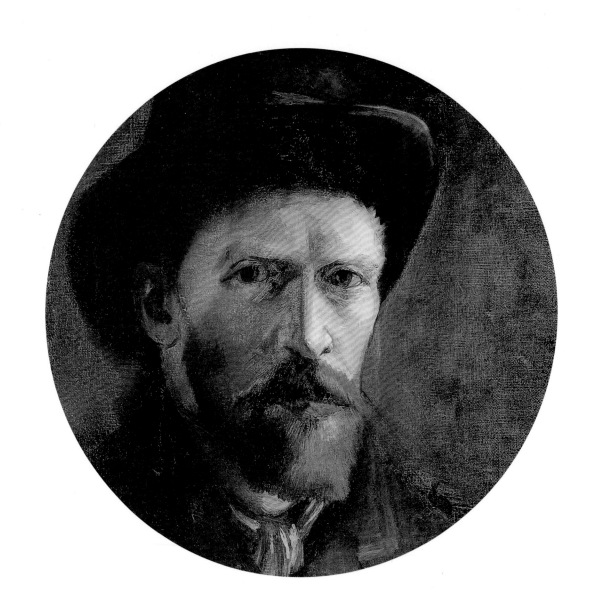

부록

연표

| | 반 고흐의 생애 | 역사와 예술사의 주요 사건들 |

1853 빈센트 빌렘 반 고흐가 네덜란드의 북부 브라반트에 있
는 준데르트에서 3월 30일에 태어남. 개신교 목사인
테오도루스와 안나 카르벤투스 사이의 장남이었음.

1855
파리 만국박람회에 작품이 전시된 중요 화가는 들라크루아와 앵그르
였음. 쿠르베의 작품은 사실주의관에 전시됨.

1857 테오라고 부른 동생 테오도루스가 5월 1일에 태어남.
플로베르가 《마담 보바리》를 출판한 후 비도덕적이라는 낙인이 찍힘.
보들레르는 시집 《악의 꽃》을 출판한 후 미풍양속을 해쳤다는 죄목으
로 벌금형에 처해짐.

1862
위고와 도스토예프스키가 각각 《레미제라블》과 《죽은 자들의 집》을 출
판함. 세잔은 은행을 나와 그림을 그리기 시작하고 모네는 르아브르에
서 용킨트, 부댕과 함께 그림 작업을 함.

1866 반 고흐는 1868년 3월까지 틸부르그의 기술학교에서
수학함.
에밀 졸라가 세잔에게 바치는 《몽 살롱》을 쓰고 공쿠르 형제가 《마네
트 살로몽》을 출판함. 도스토예프스키는 《죄와 벌》을 출판함. 코로와
도비니가 살롱전의 심사위원으로 위촉됨.

1868 학업을 중단하고 준데르트로 돌아감.
르동이 살롱전을 둘러본 후 쿠르베, 도비니와 피사로를 칭찬함. 한편
에밀 졸라는 마네와 피사로를 칭찬함. 세잔은 살롱에서 낙선함.

1869 헤이그로 간 반 고흐는 그곳에서 파리의 화상 구필이
낸 지점에 취직함.
수에즈 운하의 개통식이 열림. 마네가 살롱에 《풀밭 위의 점심 식사》
를 출품함. 모네와 시슬레처럼 세잔은 다시 한 번 살롱에서 낙선함.

1870
7월 18일에 보불전쟁이 발발. 9월 4일에는 제3공화정이 선포됨. 마
네는 메소니에가 이끄는 의용대에 장교로 들어갔으며 피사로는 브르
타뉴로 파신했다가 다시 영국으로 몸을 숨김. 세잔은 징집을 피했으며
모네는 영국으로 떠남.
르누아르는 징집되어 보르도에 배치되었다가 후에 피레네 산맥의 타
르브에 배치됨. 바지유는 주아브병으로 징집되었다가 11월 28일에
롤랑에서 전사함. 폴 고갱은 순양함 '제롬 나폴레옹' 호에서 복무함.

반 고흐의 생애	역사와 예술사의 주요 사건들
1872 8월에 빈센트는 헤이그에서 테오와 며칠을 함께 지냄. 이때부터 형과 동생은 편지를 주고받기 시작함.	용킨트, 피사로, 세잔, 르누아르와 다른 화가들과 함께 마네는 낙선자 전시회에 출품함. 피사로가 퐁투아즈에 정착.
1873 테오가 구필 화랑의 브뤼셀 지점에 취직하고 빈센트는 런던 지점으로 옮김.	나폴레옹 3세 사망. 쿠르베가 스위스로 도주하고 세잔은 오베르 쉬르 우아즈에 정착한 후 가셰 박사의 집에서 그림을 그림.
1874	사진작가인 나다르의 스튜디오에서 최초로 인상주의 전시회가 개최됨. 마네는 참가를 거부했지만 모네는 〈인상, 해돋이〉를 출품. 여기에서 인상주의라는 이름이 나옴.
1875 5월에 반 고흐가 파리의 구필 화랑으로 돌아옴. 성경을 통독하고 주석을 달기 시작함. 미술관을 방문하며 코로와 17세기 네덜란드 회화에 열광함. 크리스마스를 네덜란드의 에텐에서 보냄.	인상주의 화가들이 3월 24일에 드루오 호텔에서 경매를 개최. 말라르메는 마네가 삽화를 그린 〈목신의 오후〉를 출판함.
1876 4월 1일에 구필 화랑을 그만두고 영국의 램스게이트로 건너감. 12월에 에텐으로 돌아옴. 아들의 심신의 건강 상태에 놀란 그의 부모님은 다시 영국으로 가지 못하도록 설득함.	
1878 8월 말에 브뤼셀 근처의 라켄에 있는 전도자 학교에 들어감. 학기가 끝날 무렵 학교에서는 그가 전교에 적합하지 않다고 생각하게 됨.	파리 만국박람회. 뒤레가 〈인상주의 작가들〉을 출판함. 세잔은 엑상프로방스에서 작업을 하다가 에스타크로 옮김.
1879 벨기에의 몽스 인근 광산 지역에 있는 바스메스에 6개월 간 전도사로 임명됨. 기간은 연장되지 않았음. 그는 그림을 그리기 시작함. 당시 그가 존경했던 화가인 브르통이 살고 있던 쿠리에르까지 걸어감.	네 번째 인상주의 전시회가 개최됨. 졸라가 잡지 기고를 위해 전시회를 둘러본 후 '기교가 부족하다'며 인상주의 자들을 비난함.
1880 10월에 브뤼셀로 떠남. 그곳에서 화가인 안톤 반 라파르트와 친구가 됨. 파리에서 테오가 매달 작은 액수의 돈을 부쳐주기 시작함.	도스토예프스키가 〈카라마조프 가의 형제들〉을 출판함. 다섯 번째 인상주의 전시회 개최.

반 고흐의 생애	역사와 예술사의 주요 사건들
1881 헤이그에서 안톤 모우브로부터 소묘와 회화 수업을 듣기 시작함. 프랑스와 영국의 목판화를 수집하기 시작함. 최초로 정물화를 유화로 그렸으며 일상의 다양한 모델들을 수채화로 그림.	튀니지가 프랑스 보호령이 됨. 여섯 번째 인상주의 전시회 개최, 프랑스 정부가 살롱전을 관리하겠다고 발표하며 프랑스 예술가 협회를 조직함. 마네가 레지옹 도뇌르 훈장을 받음.
1884 브라반트로 거처를 옮기고 그곳에서 시골의 생활을 화폭에 담기 시작함.	브뤼셀에서는 '레 뱅'이 파리에서는 독립예술가협회가 결성됨. 에콜 데 보자르에서 마네의 대규모 회고전이 개최됨. 졸라가 쓴 서문이 실린 카탈로그도 출간됨. 쇠라가 〈그랑드 자트 섬〉을 그림. 위스망스가 〈거꾸로〉 출판.
1885 3월에 아버지가 돌아가심. 11월 말에 안트베르펜으로 가서 루벤스의 작품을 연구하고 일본 판화를 모으기 시작함.	에콜 데 보자르에서 들라크루아의 회고전이 개최됨. 피사로와 시슬레가 테오 반 고흐와 만남.
1886 3월 초에 동생과 함께 지내기 위해 파리에 옴. 화가인 코르몽의 화실에서 수업을 듣고 그곳에서 로트레크와 베르나르를 알게 됨. 모네, 시슬레, 피사로, 드가, 르누아르, 쇠라와 시냐크와도 알게 됨.	여덟 번째이자 마지막 인상주의 전시회 개최됨. 모네와 르누아르는 쇠라가 〈그랑드 자트 섬〉을 출품한다는 이유로 출품을 거부함. 고갱이 퐁타방으로 가고 졸라와 페네옹이 각각 〈걸작〉과 〈1886년의 인상주의 화가들〉을 출판함. 모레아스가 〈피가로〉지에 상징주의 선언문을 발표함.
1887 겨울에 고갱과 친분을 갖게 됨. 반 고흐는 베르나르, 앙크탱, 로트레크와 함께 전시회를 기획함. 이들은 테오의 화랑에서 작품을 전시하는 모네, 시슬레, 드가, 피사로, 쇠라와 같은 '그랑 불바르의 화가들'과 대조적으로 스스로를 '프티 불바르의 화가들'이라고 부름.	인도차이나 연방이 성립되어 동남아시아에서 프랑스의 식민지가 하나로 모임. 고갱이 마르티니크에 도착해 라발과 함께 지냄.
1888 2월에 반 고흐는 아를로 거처를 옮김. 그곳에서 노란 집을 빌려 작품 활동에 몰두함. 10월부터 12월까지 고갱과 함께 지냄. 고갱의 말에 따르면 12월 23일에 반 고흐가 면도칼로 고갱을 공격하려 했음. 무서워진 고갱은 호텔에서 그날 밤을 보내고 반 고흐는 오른쪽 귀를 자름.	에밀 베르나르가 고갱을 만나기 위해 퐁타방으로 감. 파리의 테오 반 고흐가 있던 화랑에서 고갱의 개인전이 개최됨.

반 고흐의 생애	역사와 예술사의 주요 사건들
1889 5월에 정신병원에 입원하기로 결정함. 그러나 작품 활동은 쉬지 않고 계속함. 그림 두 점이 살롱 데 장데팡당에 전시되고 11월에는 '레 뱅' 전에 출품할 작품 여섯 점을 보냄.	파리에서 국제 박람회 개최. 예술 부문은 마네, 모네, 피사로와 세잔을 포함해서 프랑스 회화의 백년사가 전시됨.
1890 오베르 쉬르 우아즈로 옮김. 그곳에서 가셰 박사는 그를 집으로 데려감. 7월 27일에 밀밭 한가운데에서 가슴을 총으로 쏜 후 이틀 후 사망함.	노동절을 처음으로 기념. 드니가 《신전통주의의 정의》에서 고갱의 회화 원칙들을 밝힘. 고갱은 파리로 돌아옴.
1891 형이 죽은 후 동생 테오도 앓기 시작하더니 1월 25일에 사망함. 1914년에 그의 유해는 오베르에 있는 공동묘지로 이장되어 형의 옆에 매장됨.	고갱이 4월 4일 타히티로 떠남. 쇠라와 메소니에 사망.

반 고흐의 편지들

테오 반 고흐, 1888년경

쿠에스메스, 1880년 9월 24일

테오에게

네 편지를 받고 기분이 좋아졌어. 언제나처럼 편지를 써 줘서 고맙구나.

새로 고른 에칭과 판화들이 방금 도착했어. 도비니, 로이스달의 에칭 〈수풀〉이 단연 으뜸이야. 대단해! 나는 세피아 색이나 다른 색으로 소묘를 두 점 그릴거야. 한 장은 이 에칭이고 다른 한 장은 루소의 〈황무지의 난로〉야. 사실 루소의 그림은 벌써 세피아 색으로 그렸어. 하지만 도비니의 에칭과 비교해 보면 묘한 차이가 느껴질 거야. 물론 세피아 색 자체가 발산하는 분위기와 감정이 있기는 하지만. 곧 그 그림을 다시 손 봐야겠어.

지금도 바르그의 《데생 교본》을 열심히 공부하고 있어. 이 교본을 다 끝낸 후에 다른 교본으로 넘어가려고 해. 덕분에 내 손과 마음이 나날이 성장하고 강해지고 있어. 이 책을 빌려준 테르스테흐에게 아무리 감사해도 모자랄 거야. 모델들은 훌륭해. 지금은 해부학 책과 원근법에 관한 책을 읽고 있어. 이 책도 테르스테흐가 빌려준 거야. 이런 공부가 필요한 건 알겠지만 가끔 무척이나 지겨운 책도 있어. 어쨌든 이 공부가 내게 큰 도움이 되리라 생각해.

너도 내가 열심히 노력 중이란 걸 알겠지. 물론 지금 당장은 만족할 만한 결과가 보이지는 않겠지만 언젠가는 이런 고난이 하얀 꽃망울을 터트리리라 믿어. 일견 아무 쓸모없어 보이

는 이 노력이 바로 산고라고 말이야. 고통이 오고 난 후에 기쁨이 뒤따르는 거야.

네가 레소르에 대해서 이야기했지. 그 화가가 황금색 톤으로 그린 매우 우아한 수채화가 생각나. 편안하고 밝은 터치가 두드러지면서도 정확성과 개성이 보였지. 어느 정도 장식적인 효과도 있고(그래서 나쁘다는 말이 아니야. 오히려 좋은 뜻으로 한 말이야). 결론을 말하자면 난 이 화가를 약간 알고 있어. 그러니까 네가 전혀 모르는 사람을 언급한 것은 아니야. 요즘은 빅토르 위고의 초상화에 흠뻑 빠져 있어. 아주 성실하게 그린 그림이야. 어떤 효과를 얻으려고 애를 쓰지 않고 진실을 그리려한 화가의 의도가 보여. 그래서 더 효과적인 그림이 되었지.

지난겨울에 나는 위고의 《사형수의 마지막 날》과 셰익스피어에 관한 멋진 책에 심취했었어. 이 작가를 처음 접한 지는 꽤 오래되었어. 그는 문학의 렘브란트야. 셰익스피어를 찰스 디킨스나 빅토르 위고와 비견할 수 있다면 로이스달은 도비니, 렘브란트와 밀레에 비견할 수 있지.

네가 지난번 편지에서 바르비종에 대해 한 말은 모두 사실이야. 네 의견에 얼마나 동의하는지 확실하게 보여줄 수 있는 이야기를 한두 가지 해줄 수도 있어. 난 아직 바르비종을 가보지 않았지만 거기는 아니더라도 지난겨울에 쿠리에르는 가 봤어. 파 드 칼레를 걸어서 여행을 했지. 영국 해협이 아니라 그 주를 말이야. 그곳에서 가능하다면 일을 구할 수 있을까하는 희망에 떠난 여행이었어. 뭐라도 받아들였을 거야. 실

은 내키지 않는 구석도 있었지. 지금은 정확히 왜 여행을 떠났는지 나도 모르겠구나. 그때는 내 자신에게 이렇게 말했지. 넌 쿠리에르에 꼭 가야 한다고. 내 수중에는 10프랑밖에 없었어. 먼저 기차를 탔지만 기차 여행은 곧 끝났고 일주일을 걸으면서 여행을 했어. 그 여행으로 녹초가 되었지. 어쨌든 난 쿠리에르와 쥘 브르통의 화실도 봤지. 그곳은 전형적인 감리교도 분위기를 풍기는 갓 지은 벽돌 건물이었는데, 막상 보니 실망스러웠어. 쌀쌀맞고 돌처럼 냉담하며 방문객을 환영하지 않는 느낌을 받았어. 마치 C.M.의 조빈다(Jovinda)처럼 말이야. 우리끼리 말이지만 난 같은 이유로 조빈다도 좋아하지 않아. 화실의 내부를 봤더라면 외관에 대해서는 더 이상 생각하지 않았을 지도 모르지. 하지만 난 화실을 볼 수 없었어. 감히 내 소개를 하고 들어갈 수 없었거든. 쿠리에르를 돌아다니며 쥘 브르통이나 다른 화가의 흔적을 찾아보려고 했어. 하지만 내가 그곳에서 찾은 거라곤 고작 사신관에 걸린 브르통의 사진과 낡은 교회 한 귀퉁이에 걸린 티치아노의 〈그리스도의 매장〉 모사화였지. 특히 티치아노의 모사화는 색채가 어둡고 거장의 솜씨가 느껴지는 아름다운 작품이었어. 브르통의 솜씨일까? 그림에 화가의 서명이 없어서 누가 그렸는지 모르겠어.

그곳에서 살아 있는 화가의 흔적은 아무 것도 없었어. 다만 카페데보자르라는 카페가 있었는데 그곳도 역시 쌀쌀맞고 돌처럼 냉담하며 방문객을 환영하지 않는 불쾌한 벽돌집이었어. 카페는 프레스코화인지 벽화 장식이 되어 있었는데 돈

테오에게 보내는 편지에 그린 소묘, 1881년 9월

키호테의 에피소드를 그려놓았더구나.

사실 그때 그 프레스코화는 내게 별로 위안이 되지 못한 이류 그림이었어. 그 그림도 작가가 누군지 모르겠어.

어쨌든 난 쿠리에르 주변의 교외 풍경을 잘 감상했어. 노적가리들, 갈색의 들판 혹은 이회토가 섞인 땅을 봤어. 땅은 거의 커피색에 가까웠는데 군데군데 이회토가 드러난 부분은 흰색이었어. 흙은 원래 검은색인줄로만 알던 나 같은 사람에게는 색다른 풍경이었지. 프랑스의 하늘은 노상 안개가 낀 듯한 보리나주의 하늘보다 훨씬 쾌청하고 환하더구나. 게다가 그곳에는 아직도 이끼가 낀 초가지붕을 얹은 농가나 헛간이 많았어. 신을 찬양할지니. 도비니와 밀레 덕분에 유명해 진 까마귀 떼도 보았어. 일꾼들, 땅 파는 사람들, 나무 베는 사람들, 마차를 모는 농부들의 특징과 그림 같은 모습들과 하얀 모자를 쓴 여자들의 실루엣은 진작 그렸어야 했던 것들이었지. 쿠리에르도 탄광 같은 것이 있었는데, 저녁 무렵에 광부들이 교대하는 모습을 보았어. 보리나주와 달리 쿠리에르는 남자 작업복을 입고 있는 여자 일꾼은 보이지 않았어. 하지만 광부들은 어딜 가나 피곤하고 지친 모습에 석탄 가루에 얼굴은 시커멓고 다 낡은 작업복을 입고 있더구나. 그 중 한 명은 낡은 군인 망토를 걸치고 있었지.

이 여행으로 거의 죽을 뻔한데다 돌아왔을 때는 초죽음이 되었지. 발이 아파서 제대로 걷지도 못하고 기분도 꽤 우울했어. 하지만 이 여행을 후회하지 않아. 흥미로운 광경을 많이 본데다가 이런 고난을 겪고 나면 사물을 달리 바라보게 되거

든. 돌아다니면서 가방 안에 들어 있던 그림이나 소묘 한두 점과 빵 껍질을 바꿔 먹었어. 여비로 가져간 10프랑이 바닥나자 마지막 사흘은 노숙을 해보았어. 하루는 버려진 마차에서 지냈는데 아침에 일어나보니 서리로 하얗게 변한 모습이 최고의 숙소라고는 못 하겠더라. 하룻밤은 장작더미에서 보내고 또 하루는 노적가리에서 보냈는데 그나마 괜찮았어. 노적가리에 구멍이 나 있었는데 요행히 내가 들어갈 정도는 되었지. 마침 가랑비만 오지 않았다면 더 좋았을 텐데.

이런 불행의 구렁텅이에서도 샘솟는 에너지가 느껴져. 난 내게 이렇게 다짐했어. 언젠가는 이 어려움을 극복할 거라고. 언젠가 깊은 좌절감에 빠져 던져버린 연필로 다시 작업을 시작할 거라고. 그리고 다시 그릴 거라고. 모든 것이 날 위해 변한 것 같은 기분이 들어. 어려움은 극복되고 내 연필은 훨씬 고분고분해졌으며 앞으로도 그럴 거라고 말이야. 나의 불행은 그 뿌리가 깊고 지독해서 아무 것도 할 수 없을 만큼 내게서 온 힘을 앗아갔었지.

쿠리에르 여행에서 본 것이 있어. 바로 마을의 베 짜는 사람들이야. 광부와 베 짜는 사람들은 다른 노동자와 장인들과는 여전히 별개의 무리를 이루고 있어. 나는 그들에게 동료애 같은 감정을 느껴. 언젠가 내가 그들을 그릴 수 있다면 난 운이 좋은 거야. 왜냐하면 그때는 아직은 알려지지 않은 이 무리들이 만천하에 드러날 테니 말이야.

깊은 곳, 심연에서 나온 사람이 바로 광부야. 먼 곳을 보고 있는, 마치 백일몽이라도 꾸는 듯 몽유병 환자 같은 사람은 베 짜는 사람이야. 나는 그들과 이 년 정도 함께 살면서 그들의 독특한 성격에 대해서 약간 알게 되었어. 특히 광부의 특성을. 시간이 가면서 난 이 불쌍하고 가련한 노동자들 마음속에 감동적이며 연민을 불러일으키는 뭔가가 있다는 걸 깨닫게 되었어. 이들은 가장 천하다고 멸시받는 계급이야. 이들은 불량배나 깡패와 같은 부류로 여겨지지. 아무런 근거도 없고 부정확한 선입견이 여기저기 퍼져나갔기 때문이야. 불량배, 주정뱅이와 깡패는 여기에도 있어. 물론 어딜 가나 있지. 하지만 이들과 전혀 비슷하지도 않아.

언젠가 편지에서, 가능하다면 그리고 내가 원한다면 조만간 파리나 그 근처로 오라고 슬쩍 네 뜻을 내비쳤지. 파리든 바르비종이든 어디든 나는 몹시 가고 싶어. 하지만 어떻게 가겠니. 이렇게 한 푼도 못 버는 때에. 아무리 열심히 해도 파리에 가는 것 같은 여유를 생각할 수 있기까지는 아직도 먼 이때에 말이야. 솔직히 말해서 작업을 제대로 하려면 한 달에 백 프랑은 있어야 해. 물론 그보다 더 적은 돈으로도 살 수 있겠지. 하지만 그러면 너무 궁핍하게 살아야 해. 정말 궁핍하게 살아야 한다고!

이탈리아 팔리치 지방의 옛 속담에는 가난이 가장 좋은 마음을 빼앗아 간다고 하지. 그 말은 일리가 있어. 게다가 그 말의 참의미와 중요성을 깨닫는다면 딱 맞는 말이란 걸 알게 될 거야. 지금은 어떻게 버티는지 모르겠지만, 여기서 최대한 열심히 그림을 그린 덕택에 적은 생활비로 버틸 수 있다는 점이 그나마 다행이야.

테오에게 보내는 편지, 1884년 8월 초

이 말을 해야겠구나. 지금 살고 있는 작은 방에 더 이상 못 있을 것 같아. 이 방은 정말 너무 작아. 그런데도 나와 아이들이 사용하는 침대가 두 개나 있어. 그래서 상당히 큰 도화지에 바르그 교본의 그림을 그리려니 얼마나 힘든지 말도 못 하겠다. 난 이 집 사람들에게 불편을 끼치고 싶지 않아. 그 사람들은 어떤 상황에서도 내가 방을 더 쓸 수 없다고 이미 못 박았어. 돈을 더 줘도 소용없다는 구나. 안주인이 씻을 공간이 필요하거든. 여기 광부들은 매일 그래야 해. 결론을 말하자면 농부의 작은 오두막을 빌리고 싶어. 임대료는 한 달에 9프랑 정도야.

(새로운 문제들이 매일 생기고 있지만) 그림을 다시 그릴 수 있어서 얼마나 기쁜지 말로 다 못하겠구나. 오래전부터 그림을 그리고 싶었지만 불가능하다고 생각했어. 내 능력을 벗어나는 일이라고 말이야. 아직도 내가 지난날의 실패를 잊지 못했고 여전히 여러 문제로 우울한 건 사실이야. 하지만 마음의 평화를 많이 찾았어. 날이 갈수록 의욕도 솟아나고 있어.

내가 파리에 가는 문제는, 그곳에서 유능하고 실력 있는 화가들을 만날 수만 있다면 꽤 유익할 것 같아. 하지만 과연 그럴지 의문이 드는구나. 예술가라는 무리의 살아 있는 화신을 만나러 갔다가 아무 것도 건지지 못한 쿠리에르 여행의 확대판이 되지 않을까 하는. 내 목표는 그림을 더 잘 그리는 법을 배우는 거야. 연필, 목탄이나 붓에 대한 통제력을 키우는 거 말이야. 한때 나는 어디서건 좋은 작품을 그릴 수 있을 거라고 생각했지. 그때는 보리나주가 고풍스러운 베네치아, 아라비

아, 브르타뉴, 노르망디, 피카르디나 브리처럼 아름다운 곳이라고 생각했어.

내 작품이 형편없다면 그건 아마 내 잘못일 거야. 하지만 바르비종에서는 마치 신이 보낸 천사와 같은 훌륭한 화가를 만날 확률이 다른 곳보다 훨씬 높을 거야. 분명 그런 화가와 만날 수 있을 거야. 내 말은 결코 과장이 아니고 진심이야. 그러니 앞으로 언제라도 방법이나 기회가 생기게 되면 나를 떠올려 줘. 그때까지 나는 농부의 오두막에서 얌전히 지내며 최선을 다해 그림을 그리고 있을게.

넌 샤를 메리용에 대해서 또 이야기했지. 네가 한 말은 모두 사실이야. 그의 에칭에 대해서 나도 조금 알아. 혹시 신기한 것을 보고 싶다면 메리용의 섬세하면서 힘이 넘치는 스케치 중 아무 것이나 비올레 르 뒤크나 건축과 관련된 아무 사람의 그림을 옆에 두고 비교해 봐. 그러면 메리용의 진가가 보일 거야. 네가 좋아하든 아니든 다른 에칭이 메리용의 작품을 돋보이게 해 주기 때문이야. 너는 뭐가 보이니? 그렇지. 메리용은 벽돌이나 화강암, 철창이나 다리의 난간을 그릴 때조차도 인간의 영혼과 같은 것을 불어넣어. 그 그림을 보고 이제껏 마음 깊은 곳의 슬픔이 무엇인지 여태 몰랐다는 사실을 깨닫고 감동을 받지. 빅토르 위고가 그린 고딕 건물의 드로잉을 보았어. 그 그림은 메리용의 힘이나 기교는 부족하지만 같은 감성을 표현하고 있었어. 어떤 감성이냐고? 알브레히트 뒤러의 〈멜랑콜리아〉나 오늘날에는 제임스 티소와 M. 마리스(물론 둘은 다르지만)의 작품에서 느껴지는 것과 비슷해. 어떤

안목 있는 평론가가 제임스 티소에게 한 말은 정확했어. "그는 불안한 영혼의 소유자다." 어쨌든 메리용의 작품에는 인간의 영혼과 같은 것이 숨어 있어. 그래서 그가 위대하고 거대하며 무한한 예술가인 거야. 비올레 르 뒤크와 그의 그림을 나란히 놓으면 비올레 르 뒤크는 돌덩이나 다름없어. 하지만 메리용은 영혼이지.

메리용은 영혼을 너무나 사랑했다고 하더구나. 시드니 카톤처럼 말이야. 이 사람은 어떤 지역의 돌조차도 사랑했대. 그러나 밀레, 브르통, 이스라엘스의 작품에는 고귀한 진주인 인간의 영혼이 더 명확하고 더 잘 표현되어 있어. 영혼이 고결하고 더 가치 있으며 이런 말을 해도 된다면 마치 복음서와 같은 분위기로 그려져 있어.

다시 메리용으로 돌아가서 내 의견을 말하자면, 그는 용킨트와도 희미하게나마 비슷해. 시모어 헤이든과도 그런 것 같아. 왜냐하면 이 두 화가가 매우 친했을 때가 있었거든.

조금만 기다려. 내가 열심히 노력하는 모습을 보게 될 거야. 장담은 할 수 없지만 나도 언젠가는 인간적인 냄새가 물씬 풍기는 스케치를 하고 싶어. 그러려면 먼저 바르그의 소묘와 그보다 더 어려운 것들부터 끝내야겠지. 길도 좁고 문도 좁지만 그곳을 발견하는 사람도 있기 마련이야.

항상 신경 써줘서 고맙고 특히 〈수풀〉이란 작품을 보내줘서 고마워.

빈센트

테오에게 보내는 편지, 1888년 7월 19일

이제 내가 너의 소장품들을 모두 가지고 있구나. 곧 돌려줄게. 그리고 너의 목판화 컬렉션을 위해서 썩 괜찮은 그림 몇 점도 구해 놓았어. 내가 널 위해 가지고 있는 《세계의 미술관》 두 권에 실린 목판화들을 계속해서 수집해 나가길 바라.

<div align="right">1882년 7월 21일</div>

동생에게

벌써 늦은 시간이지만 네게 편지를 쓰고 싶어졌어. 너는 여기에 없는데 난 네가 필요해. 가끔 우리가 그리 멀리 떨어져 있지 않은 것 같아.

오늘 나는 한 가지 다짐을 했어. 내 두통을 치료하겠다고 말이야. 아니면 어떤 증상이 있든 아예 그런 증상이 존재하지도 않는 것처럼 행동하겠다고 말이야. 벌써 시간을 많이 낭비했으니 작업을 계속해야 해. 몸이 좋든 나쁘든 아침부터 밤까지 규칙적으로 그림을 그리는 생활로 다시 돌아갈 거야. 나는 "그런데 전에 그린 그림밖에 없네." 같은 소리를 듣고 싶지 않아.

오늘은 어린 아이의 작은 요람을 습작했는데 색칠도 약간 했어. 일전에 네게 보낸 들판 그림과 비슷한 작품도 진행 중이야.

건강 때문에 내 손에 핏기가 사라졌어. 이것 참 큰일이야. 다시 야외로 나가야 할 것 같구나. 두통이 재발하는 것보다 일

을 더 이상 할 수 없는 문제가 내게는 더 중요해.

예술은 질투가 강해. 병에 밀려 두 번째가 되는 걸 못 참지. 그래서 난 이 아가씨의 비위를 맞춰야 해. 덕분에 너는 곧 꽤 괜찮은 작품 몇 점을 받아볼 수 있을 거야.

나 같은 사람은 절대 아파서는 안 돼. 내가 예술을 어떻게 생각하는지 네게 확실히 밝히고 싶어. 사물의 본질에 도달하려면 오랫동안 열심히 일해야 해.

내가 세워 놓은 목표는 말이지 지독하게도 이루기 어려워. 하지만 내 기대치가 너무 높다고 생각하지 않아. 난 사람들을 감동시킬 수 있는 그림을 그리고 싶어.

〈슬픔〉(18쪽)이 작은 시작이야. 〈메르더보르트 거리〉, 〈레이스웨이크의 목초지〉와 〈건초 창고〉 같은 풍경화도 마찬가지고. 이 그림들을 보면 적어도 뭔가가 내 마음에 직접 닿는 기분이 들어. 인물화든 풍경화든 나는 감상적이거나 우울한 감정을 표현하고 싶지 않아. 나는 마음 속 깊은 곳의 고뇌를 그리고 싶어. 사람들이 이 화가는 정말 고뇌하고 있다고 말할 정도의 경지에 도달하고 싶은 거야. 마음 속 깊이 격렬하게 고뇌하고 있다고 느끼는 경지 말이야. 사람들이 말하는 내 그림이 거칠다고들 하지만 (넌 이해하니?) 그럼에도 아니 오려 그런 이유로 그 고뇌를 더 잘 전달할 수 있을지 몰라. 지금 이렇게 말하면 잘난 척한다고 하겠지만, 어쨌든 그래서 나는 모든 에너지를 예술에 쏟아 붓고 있어.

지금 사람들 눈에 내가 비치는 모습은 변변치 않고, 괴팍하고 불쾌한 인간이겠지. 사회에 한 번도 정착하지 못하고 앞으로 도 그럴 가능성이 보이지 않는 천한 인간 중에 천한 인간으로 보일 거야. 그래, 좋아. 그것이 부인할 수 없는 진실이었을지 몰라도 언젠가는 그 괴팍하고 보잘것없는 인간이 마음속에 품고 있는 것을 작품으로 보여주고 말 거야.

그게 바로 내 야망이야. 그리고 이런 상황에서도 내 야망에는 분노보다는 사랑이, 정열보다는 평온함이 바탕에 깔려 있어. 종종 금할 길 없는 비참함에도 빠져들지만 내 마음 속에는 항상 평온함, 순수한 조화와 음악이 흐르고 있어. 가장 가난한 사람의 오두막의 가장 더러운 구석진 곳에서도 내 눈에는 그림이나 소묘가 보여. 저항할 수 없는 힘이 내 마음을 그것들로 이끌고 가.

반면 내게서 점점 떠나가는 것들도 있어. 그들이 점점 날 떠날수록 내 눈은 회화적인 것에 더 빨리 눈을 뜨게 되지. 예술은 끈질긴 작업을 요구해. '끈질기다'는 말은 모든 것을 희생해서라도 작업을 진행하고 쉼 없이 관찰해야 한다는 뜻이야. 이를 실현하기 위해 우선 쉬지 않고 작업을 하고 다른 사람의 의견에 신경을 쓰지 말아야겠지.

앞으로 몇 년 후 아니 지금이라도 네가 한 희생에 얼마 간 보답이 될 만한 결과물을 조금씩 보게 되리라는 희망을 버리지 않고 있어.

요즘은 화가들과 별로 얘기를 해 보지 못했어. 그래도 나는 아무렇지도 않아. 그건 사람이 주의해서 들어야 할 자연의 대화가 아니야. "내게 뒤프레에 대해서 말하지 마. 차라리 내가 도랑이나 다른 이야기를 들려줄게. 심하게 들리겠지만 절대

적으로 옳은 말이야. 사물 그 자체 즉, 현실에 대한 감정은 회화에 대한 감정보다 훨씬 중요해. 어쨌든 그 감정이 훨씬 생산적이고 더 많은 영감을 주니 말이야." 6개월 전에 모우브가 이렇게 말했지. 이제는 그가 왜 그런 말을 했는지 알 것 같아. 내 마음 속에는 예술과 예술을 핵심으로 하는 삶을 폭넓게 이해할 아량이 생겼어. 그래서 테르스테흐의 말이 너무나 끔직하고 거짓된 것이라는 걸 이제는 알겠어.

나는 옛 그림에서는 찾을 수 없는 독특한 매력을 지닌 현대화를 많이 발굴했어. 내게, 예술을 가장 고귀하고 고결하게 표현한 것 중 하나는 영국인들의 작품이야. 예를 들면 밀레이, 헤르코머와 프랭크 홀 등이지. 과거와 현재의 예술의 차이를 말하자면 현대의 예술가들이 훨씬 더 깊이 사색하는 화가들이라는 점일거야.

예를 들어 밀레이가 그린 〈쌀쌀한 시월〉과 로이스달이 그린 〈오베르벤의 흰 대지〉에 나타난 감정을 비교해 보면 큰 차이를 발견할 수 있어. 홀이 그린 〈아일랜드 이주민들〉과 렘브란트가 그린 〈성경을 낭독하는 여인들〉을 비교해 봐도 마찬가지야. 렘브란트와 로이스달의 작품은 숭고해. 그건 그들과 동시대인들뿐 아니라 우리들의 눈에도 그래. 하지만 현대 작가들의 그림에는 우리가 보기에 더욱 개인적이고 친밀한 뭔가가 있어.

스웨덴 화가의 목판화와 과거 독일의 거장의 목판화를 비교해 봐도 마찬가지임을 알 수 있어.

그렇기 때문에 현대의 화가들이 몇 년 전에 나온 옛 것을 모방하는 것을 유행이라고 생각한다면 큰 오산이라는 거야. 그런 점에서 난 밀레의 말이 전적으로 옳다고 생각해. "사람들이 있는 그대로가 아닌 다른 모습을 원한다니 우스꽝스럽군." 이런 밀레의 말이 진부하게 들릴 수도 있어. 하지만 저 깊은 대양처럼 심오한 뜻을 지니고 있으며, 그래서 난 개인적으로 그 말이 가슴에 와 닿아.

다시 규칙적으로 그림을 그리는 생활로 돌아가겠다는 결심을 알리고 싶었어. 물론 그래야만 한다는 사실도. 이 말도 꼭 전하고 싶구나. 네 편지를 많이 기다린단다.

그럼 잘 자라. 안녕.

너의 형, 빈센트

가능하다면 앵그르가 썼던 두꺼운 종이를 꼭 기억해라. 동봉한 것은 다른 샘플이야. 얇은 종이는 아직도 많아. 앵그르가 썼던 두꺼운 종이에는 수채화 물감을 물로 씻어낼 수 있지만, 다른 종이를 쓰면 색이 지저분해져. 그렇게 되도 그건 내 탓은 아니야.

계속 물로 씻어낼 수 있다면 오늘 그린 요람 말고도 요람을 백 번은 더 그릴 수 있을 거야.

추신

1883년 8월 4-8일

…… 특별한 이유는 없지만 내 머릿속을 떠나지 않는 생각을 털어놓지 않을 수 없구나. 난 비교적 그림을 늦게 시작했을

뿐 아니라 앞으로 그림을 그릴 수 있는 기간도 얼마 남지 않았을 것 같아.

이 문제를 아주 냉정하게 생각하고 있어. 무슨 견적을 내거나 설명서를 작성하는 것처럼 말이야. 그래봤자 내가 도무지 파악할 수 없는 것 같지만.

하지만 사람들에게 익숙한 삶을 사는 사람과 비교하거나, 사람들이 공통점을 가지고 있다고 생각하는 사람들과 비교해 보면 이 결론이 전적으로 근거가 없는 것은 아니야.

내가 작업을 할 수 있는 남은 시간을 생각해 보면 대충 이런 계산이 나와. 온갖 힘든 상황에도 불구하고 내 몸이 몇 년은 더 버틸 수 있다는 거지. 한 6년에서 10년 정도. (좀 더 낙관적으로 말하자면 당분간은 급작스러운 온갖 힘든 상황은 없을 것 같아.)

이 기간은 내가 확실하게 믿을 수 있어. 나머지 기간에 대해서는 내 자신에 대해 뭔가 구체적으로 말하는 것 자체가 너무 무모해 보이는구나. 앞으로 십 년 정도를 어떻게 지내느냐에 따라 그 이후의 시간이 올 수 있을지 알 수 있을 것 같아.

사람이 이 기간에 너무 자신을 혹사하면 마흔을 넘겨서까지 살 수 없을 거야. 하지만 생길 수 있는 충격을 견디도록 기력을 충분히 키우고 복잡한 육체적 문제에도 잘 버틸 수 있다면 마흔이나 쉰 살이 되어도 비교적 정상적인 삶을 살 수 있겠지. 하지만 이런 계산이 지금은 별 의미가 없어. 이왕 말이 나왔으니 말인데 사람은 오 년에서 십 년 단위로 계획을 세워야 해. 노력을 아끼지 않겠다거나 감정이나 어려움을 피하겠다

는 말이 아니야. 사실 좀 더 살고 덜 살고는 내게 별 의미가 없어. 게다가 의사가 하라는 대로 몸을 돌볼 자신도 없고 말이야. 그래서 난 무지한 사람처럼 그저 살려고 해. 오로지 한 가지밖에 모르는 사람처럼. 몇 년 안에 일정한 양의 작품을 완성해야만 해. 서두를 필요는 없어. 그래봤자 아무 의미가 없으니까. 오히려 완벽하게 침착하고 평온한 상태에서 작업을 해야 해. 가능한 규칙적이고 최대한 집중하고 최대한 요령 있게. 세상은 내가 이 세상에 진 빚과 의무가 있는 정도만 관심을 보여. 그게 무슨 말인고 하니, 내가 이 지구에 삼십 년을 살았다면 이 세상에 대한 감사의 뜻으로 소묘와 그림이라는 형태로 그 만큼의 추억을 남겨야 한다는 거야. 물론 특정 유파의 마음에 들기 위해서가 아니라 진실한 인간적인 감정을 표현하기 위해서야. 바로 그런 작업이 내 목표야. 사람이 이런 의미에 집중하기 시작하면 그가 하는 일은 단순해져. 복잡하게 엉키지 않는다는 게 아니라 하나의 목표가 생긴다는 뜻이야. 요즘 내 작업은 천천히 진행되고 있어. 더 이상 시간을 잃지 않겠다는 단 하나의 이유 때문이지.

내 생각에 기욤 르가메는 사후에도 아무런 명성도 남기지 못했지만(너는 르가메가 두 명이라는 사실을 알고 있어. F. 레가메는 일본사람들을 그리는데 기욤과는 형제간이야.) 말할 것도 없이 내가 무척 존경하는 사람이야. 그는 38세에 죽었는데 죽기 전 6~7년 정도를 전적으로 그림에 쏟아 부었어. 그 시기의 그림을 보면 스타일이 매우 독특해. 육체적인 고통에 시달리며 그림을 그렸을 때야. 그는 수많은 훌륭한 사람

중에서도 매우 훌륭한 사람이야.

물론 나를 그 사람과 비교할 생각은 없어. 나는 그 사람만큼 훌륭하지 못하니까. 하지만 자신에게 영감을 불어넣은 아이디어를 끝까지 끌고 가는 자제력과 의지력을 보인 구체적인 화가의 예를 말해주고 싶었을 따름이야. 그 모습을 보면 힘든 상황에서도 그 화가가 얼마나 평온한 상태에서 훌륭한 작품을 남겼는지 잘 알 수 있어.

내 자신에게도 그렇게 다짐하고 있어. 앞으로 몇 년 동안 그렇게 온 마음과 애정을 담아서 그림을 그리겠다고 말이야. 의지를 가지고 작업을 계속 하고 싶구나. 물론 내가 더 오래 살수 있다면 더 좋겠지. 하지만 그럴 가능성은 이미 생각하지 않아. 몇 년 안에 뭔가를 이루어야 한다. 이런 생각이 날 이끌고 있어. 내가 왜 이렇게 의욕적이면서 동시에 단순한 방법을 사용하겠다고 결심했는지 너도 이제 이해가 되겠지. 내가 내 습작들을 따로 따로 보지 않고 전체적으로 하나로 보아야 하는 이유를 너도 이해했으리라 생각해.

1885년 4월 30일경

테오에게

생일을 축하한다. 앞으로도 언제나 건강하고 마음의 평화가 함께 하기를 간절히 기원하마. 내 생일에 맞춰서 〈감자 먹는 사람들〉(87-89쪽)을 보내주고 싶었는데. 작업은 잘 진행되고 있지만 아직 완성을 하지는 못 했어.

그림을 그리는 과정은 비교적 금방 끝이 났어. 주로 기억에 의지해서 그림을 그렸지. 그런데 등장인물들의 머리와 손을 습작하느라 겨울이 다 가 버렸구나.

요 며칠 간 계속 색을 칠하고 있는데 치열한 전쟁을 치르는 느낌이야. 그래도 어마어마한 열정을 가지고 작업을 하고 있어. 가끔 그림을 제대로 완성하지 못하지 않을까 두렵기도 해. 그때마다 그림은 행동하고 창작하는 것이라는 사실을 떠올리곤 해.

베 짜는 사람들이 소위 체비엇 모직물이나 색깔이 다양한 타탄 체크무늬 천을 짤 때 보면, 기묘하게 점점이 찍힌 색과 회색을 엮어 천을 만들어. 가장 생생한 색채들이 서로 균형을 이루면서 다양한 색의 체크무늬 옷감이 되는 거야. 그래서 무늬가 난잡하지 않고 멀리서보면 전체적으로 조화를 이뤄.

붉은색, 푸른색, 노란색, 회색이 도는 흰색과 검은색의 실로 짠 회색 천에는 녹색과 주황색, 붉은색 혹은 노란색의 실이 점점이 보이는 푸른색을 이루지. 이 천에 쓰인 색들은 평범한 색깔과는 사뭇 달라 보여. 다시 말해서 이 색깔들은 옆에 있는 딱딱하고 차갑고 생기 없는 색에 비해서 훨씬 더 생동감이 넘치고 원초적인 느낌이 나. 하지만 베 짜는 사람들 아니 색상이나 무늬의 조합을 디자인하는 사람들은 실의 수와 그 방향을 어떻게 하면 최적의 결과를 얻을 수 있을지 그 방법을 아직도 몰라. 차라리 여러 번의 붓질을 조화로운 전체로 엮어내는 것이 더 쉽지.

내가 누에넨에 도착한 직후 그린 습작을 보면 너는 색채에 신경을 쓸수록 그림이 살아난다는 내 말에 동의할 거야. 나는 그 습작들을 지금 그리는 작품과 나란히 놓고 작업하고 있어. 너도 요즘 색채 분석을 생각하고 있는 것 같구나. 미술 전문가이자 평론가로서 나는 이렇게 생각해. 사람은 적어도 자신의 즐거움과 의견을 고수하기 위해서라도 확실한 근거와 신념이 있어야 해. 그리고 예술이 뭔지 조금이라도 알고 싶어 하는 사람이 너 같은 사람에게 가르쳐 달라고 할 때 그 근거와 신념을 단 몇 마디 말로 설명할 수 있어야 해.

포르티에에 대해서 할 이야기가 있어. 나는 그 사람의 사견에 대해서 어느 정도 관심이 있어. 게다가 자신이 한 말을 절대 철회하지 않겠다고 한 말도 높이 평가해. 내 첫 습작들을 전시하지 못했지만 나는 신경 쓰지 않아. 다만 만약 내가 그를 위해 그린 그림을 보내주기를 바란다면 그 그림을 전시한다는 조건으로만 받을 수 있을 거야.

〈감자 먹는 사람들〉에 대해서는, 이 그림은 반드시 황금색 액자에 걸어야 해. 그것 하나는 확실해. 잘 익은 옥수수 빛깔의 벽에 걸어도 아마 잘 어울릴 거야. 하지만 이런 식으로 그림을 돋보이게 하는 장치가 없으면 절대 안 돼. 너무 짙은 배경에 그림을 걸면 충분한 효과를 거둘 수 없을 거야. 특히 우중충한 색은 절대 금물이야. 내부가 회색인 곳에서는 그림이 희미하게 보이기 때문이지. 실생활에선 하얀 벽에 비친 난로의 열기와 불빛이 관찰자에 더 가깝기 때문에 전체적인 모습이 황금색 틀에 끼워진 것 같아. 물론 관찰자는 그림 밖에 존재해.

하지만 자연스러운 상태에서는 전부 뒤쪽으로 투영이 되지. 다시 한 번 말하지만, 이 그림은 반드시 짙은 황금색이나 구릿빛 액자에 넣어 두어야 한다. 그림을 있는 그대로 관찰하고 싶다면 그 점을 꼭 명심해. 황금색 톤과 이 그림이 결합하면 전혀 기대하지 않던 부분이 더 선명해지는 효과가 나. 동시에 불행하게도 우중충하거나 검은색 배경에서는 유난히 두드러져 보이는 대리석 같은 효과가 사라져. 그림자는 푸른색으로 칠해서 황금색이 더욱 그림을 살려줄 수 있지.

어제 에인트호벤에 있는 친구에게 그 그림을 가져갔어. 그 친구도 그림을 그리거든. 한 사흘 후에 다시 가서 달걀흰자를 칠하고 몇 군데 세부손질을 한 후 완성할 거야.

내 친구는 그림과 색채 공부를 매우 열심히 하는데 특히 이 그림을 좋아해. 이 친구는 전에 석판화를 만들려고 그린 〈감자 먹는 사람들〉의 습작을 본 적이 있어. 그때는 내가 이렇게 색을 잘 다루고 이 정도로 그릴 줄은 몰랐다고 하더구나. 그도 모델을 두고 그림을 그리기 때문에 농부의 머리나 주먹을 어떻게 처리해야 할지 잘 알아. 하지만 손에 대해서는, 손을 어떻게 처리해야 할지는 이제 전혀 다르게 생각하게 되었대. 나는 이 사람들이 지금 접시에 놓은 손으로 땅에서 직접 캔 감자를 램프 아래서 먹는 모습을 그림으로써 육체노동과 정직하게 마련한 식사를 보여주고 싶었어. 우리처럼 문명화된 사람과는 판이하게 다른 사람들이 사는 모습을 전달하고 싶었던 거야. 이유도 모른 채 이런 삶을 동경하거나 동의하는 사람들을 위해 그린 건 절대 아니야.

나는 겨울 내내 이 그림을 이루는 요소들을 손에 쥐고 명확한 패턴을 찾으려 애썼어. 지금 이 그림은 겉으로는 거칠고 조악해 보이지만 실상은 꼼꼼하게 특정한 규칙에 의거해 고른 요소들로 이루어져 있지. 그래서 이 그림은 진짜 농부들의 삶을 표현할 수 있었던 거야. 나는 그렇다는 걸 알아. 감상적으로 보이는 농부 그림을 더 좋아하는 사람이라면 그런 대상을 찾으면 되겠지. 개인적으로 나는 틀에 박힌 포장을 덧씌우는 것보다 그들의 투박함을 그대로 드러내는 편이 결국 더 좋을 것이라고 믿어.

농부의 딸을 봐. 누덕누덕 기운 푸른 치마와 보디스(블라우스와 드레스 위에 입는 여성용 조끼—옮긴이)는 바람과 햇빛에 빛이 바래 기묘한 그늘이 진 것처럼 보이지. 그런 옷을 입고 있는 소녀의 모습은 그 어떤 숙녀보다 아름다워. 나는 그렇게 생각해. 만약 이 소녀가 숙녀의 옷으로 갈아입는다면 그녀의 개성은 사라져 버리겠지. 퍼스티언 천으로 만든 옷을 입고 들판에 나와 있는 농부가 주일에 신사의 코트를 입고 교회를 가는 모습보다 훨씬 근사해.

같은 이유로 나는 농부의 삶을 윤색해서 그려서는 안 된다고 생각해. 농부의 그림에서 베이컨, 훈제, 감자 찜 냄새가 난다면 그건 건전한 거야. 마구간에서 똥냄새가 난다면 그건 당연하지. 마구간은 원래 그런 곳이니까. 들판에서 잘 익은 옥수수나 감자 혹은 거름 냄새가 난다면 그건 지극히 건전한 모습이야. 특히 도시 주민들에게는 특히 그래. 그런 그림은 도시 주민들에게 매우 유익한 그림이 될 거야. 하지만 농촌 생활의

그림에 향수를 뿌려서는 안 돼.

그 그림에 네 마음에 드는 부분이 있을지 몹시 궁금하구나. 꼭 그러길 빌어.

포르티에 씨가 내 작품을 취급하겠다고 말한 시기에 마침 그에게 보낼 만한 중요한 작품이 준비되어서 기쁘다. 뒤랑 뤼엘 씨는 내 드로잉을 높이 평가하는 것 같지는 않지만 그래도 이 작품을 보여 주도록 해. 형편없다고 생각하겠다면 그러라고 해. 나는 상관없으니까. 어쨌든 그 사람에게 그림을 꼭 보여주도록 해. 우리가 어떤 노력을 기울이고 있는지 사람들에게 보여 줘야 해. 아마도 '형편없는 그림이군' 하는 소리를 듣겠지만. 나도 각오하고 있으니까 너도 각오하도록 해. 하지만 우리는 진실하고 정직한 것을 보여주기 위해 계속 노력해야만 해.

농부들의 삶을 그리는 작업은 매우 진지한 일이야. 그러니까 예술과 인생에 대해서 진지하게 생각하는 사람들이 진지한 생각을 할 수 있는 그림을 그리지 못했다면 비난받아야 할 사람은 바로 나야.

밀레와 드 그루 같은 사람들은 '더럽고, 조잡하고, 추악하며 악취가 난다'는 온갖 혹평에도 귀를 막아버림으로써 꿋꿋하게 그림을 그리는 모범을 보여주었어. 그러니 타인의 평가에 일희일비한다면 그 얼마나 망신스러운 일이겠니. 농부들의 삶을 그리는 사람은 자신도 농부들 중의 한 사람이 된 것처럼, 농부들이 하는 대로 생각하고 느끼는 것처럼 행동해야 해. 자신의 본질을 잊고서 말이야. 종종 이런 생각이 들어. 농

부들은 별개의 세계를 이루고 있다고 말이야. 많은 점에서 그들의 세상이 문명 세계보다 훨씬 더 나아. 그렇다면 그들이 무엇 하러 예술이니 하는 것들을 알 필요가 있겠어?

더 작은 습작들을 그리고 있어. 내가 더 큰 작품에 매달려 있느라 작은 작품을 할 수 없다는 사실을 이해해 주겠지. 이 작품이 완성되고 물감이 다 마르자마자 포장 상자에 담아서 그림을 보내줄게. 그때 소품 몇 점도 함께 보내마. 작품을 너무 늦게 보내지 않는 편이 좋을 것 같아. 그래서 이렇게 서두르는 거야. 그러려면 이 작품의 두 번째 석판화는 포기해야겠구나. 물론 우리가 포르티에 씨를 앞으로도 죽 친구로 의지할 수 있을지 의견을 확실히 밝혀야겠지만 말이야. 꼭 그렇게 되었으면 좋겠다.

그림에 너무 열중해서 집을 옮기는 것도 완전히 잊고 있었어. 그 문제도 신경을 써야 하는데. 걱정거리는 여전히 줄어들 기미가 보이지 않는구나. 하지만 이 장르의 화가들의 삶이 워낙 걱정거리가 많다보니 다른 화가들보다 더 쉽게 지내고 싶은 마음은 들지 않아. 그들도 간신히 그림을 그리고 있는 판국에 나도 경제적인 문제로 곤란을 겪을 수 있지만 그 문제로 파멸을 맞거나 결코 약해지지는 않을 거야. 어쨌든 이런 형편이야. 〈감자 먹는 사람들〉은 좋은 작품이 될 거라 확신해. 너도 알겠지만 지난 며칠 동안은 색칠을 하기가 상당히 어려웠어. 물감이 다 마르기 전에는 큰 붓을 사용할 수 없거든. 자칫 잘못하면 그림을 망치게 되니까 말이야. 수정을 하려면 작은 붓으로 아주 침착하고 냉정하게 해야 해. 그래서 그 그림을 친구에게 가져가서 내가 혹시라도 망치지 않았는지 물어본 거야. 그 친구의 집에서 마지막 손질을 마칠 생각도 그 때문이고. 이 그림이 아주 독특하다는 걸 알게 될 거야. 오늘까지 완성하지 못해서 정말 미안해. 다시 한 번 너의 건강과 마음의 평화를 빌어주마. 날 믿어. 잘 지내고.

너의 형, 빈센트

이 그림과 함께 완성하려고 작은 소품들도 함께 작업하고 있어. 혹시 살롱 지를 보냈니?

《빈센트 반 고흐의 편지》에서 발췌. 선별 및 편집 : 로날드 데 레우. 번역 : 아놀드 포메란스. 펭귄 북스 출판. 1996년. 런던. 펭귄 북스의 허락을 받아 게재.

참고 문헌

Dorn, Roland, George S. Keyes, Joseph J. Rishel, Katherine Sachs, George T. M. Shackelford, Lauren Soth, and Judy Sund. *Van Gogh Face to Face: The Portraits*. New York, Thames & Hudson, 2000.

Druick, Douglas W., and peter Kort Zegers. *Van Gogh and Gauguin: The Studio of the South*. London: Thames & Hudson, 2001.

Heinrich, Nathalie. *The Glory of van Gogh: An Anthropology of Admiration*. Trans. Paul Leduc Browne. Chicago: University of Chicago Press, 1997.

Kendall, Richard. *Van Gogh's Van Gogh: Masterpices from the Van Gogh Museum, Amsterdam*. New York: Harry N. Abrams, 1998.

Leeuw, Ronald de, ed. and Arnold Pomerans, trans. *The Letters of Vincent van Gogh*. London: Penguin Books, 1996.
Rewald, John. *Post-Impressionism from Van Gogh to Gauguin*. New York: Museum of Modern Art, 1979.

Saltzman, Cynthia. *Portrait of Dr. Gachet: The Story of a van Gogh Masterpiece, Money, Politics, Collectors, Greed, and Loss*. New York: Viking, 1998.

Silverman, Debora. *Van Gogh and Gauguin: The Search for Sacred Art*. New York: Farrar, Straus and Giroux, 2000.

Stolwijk, Chris, Sjraar van Heugten, Leo Jansen, Andreas Bluhm, Nienke Bakker, Roelie Zwikker, Wouter van der Veen, Joan Greer, Evert van Uitert, Hans Luijten, Cornelia Homburg. *Vincent's Choice: Van Gogh's Musée Imaginaire*. London: Thames & Hudson, 2003

지은이 **페데리카 아르미랄리오** Federica Armiraglio는 중세 플랑드르 미술이 전문 분야이며, 루브르 박물관과 메트로폴리탄 박물관에서 공동 기획한 전시회를 개최했다.

줄리오 카를로 아르간 Giulio Carlo Argan(1909-92)은 20세기 미술을 전공한 이탈리아 출신 미술사학자로 로마 라 스피엔차의 미술사학과 교수를 역임했다.

옮긴이 **이경아**는 한국외국어대학교 러시아어과와 동 대학 통역번역대학원 한노과를 졸업했다. 현재 한국외대 통역번역대학원에서 강의하며, 전문 번역가로도 활동 중이다. 옮긴 책으로는 《나를 숲으로 초대한 새들》, 《행복(영국 BBC 다큐멘터리)》, 《과부마을 이야기》, 《베르메르》, 《모네》 등이 있다.

ARTCLASSIC 2 **반 고흐**

지은이 | 페데리카 아르미랄리오, 줄리오 카를로 아르간, 옮긴이 | 이경아, 펴낸이 | 한병화, 펴낸곳 | 도서출판 예경
초판 1쇄 | 2007년 6월 20일
초판 9쇄 | 2018년 8월 25일
등록 | 1980년 1월 30일(제300-1980-3호), 주소 | 서울 종로구 평창2길 3.
전화 | 396-3040~3, 팩스 | 396-3044, 전자우편 | webmaster@yekyong.com, 홈페이지 http://www.yekyong.com
ISBN 978-89-7084-335-3, 978-89-7084-333-9 (세트)

Van Gogh
Originally published in Italian by Rizzoli Libri Illustrati
copyright © 2004 RCS Libri Spa, Milano
Korean translation copyright © 2007 Yekyong Publishing Co.

This Korean Edition was published by arrangement with Rizzoli, Italy.